KB092276

아름다운 사람

# 아름다운 사람

사랑 고독 꾸밈 성찰 수행 감각

**초판 1쇄 인쇄** 2018년 2월 25일 ＼**초판 1쇄 발행** 2018년 3월 1일
**지은이** 아시아 미 탐험대 **펴낸이** 이영선 ＼**편집 이사** 강영선 김선정 ＼**주간** 김문정
**편집장** 임경훈 ＼**편집** 김종훈 이현정 ＼**디자인** 김회량 정경아
**독자본부** 김일신 김진규 김연수 박정래 손미경 김동욱

**펴낸곳** 서해문집 ＼**출판등록** 1989년 3월 16일(제406-2005-000047호)
**주소** 경기도 파주시 광인사길 217(파주출판도시) ＼**전화** (031)955-7470 ＼**팩스** (031)955-7469
**홈페이지** www.booksea.co.kr ＼**이메일** shmj21@hanmail.net

© 아시아 미 탐험대, 2018
ISBN 978-89-7483-915-4  93600
값 17,000원

이 도서의 국립중앙도서관 출판시도서목록(CIP)은 e-CIP 홈페이지(http://www.nl.go.kr/ecip)에서
이용하실 수 있습니다.(CIP제어번호: CIP2018004211)

"이 연구는 아모레퍼시픽재단의 학술연구비 지원을 받아 수행되었습니다."

Asian beauty
탐색프로젝트

# 아름다운 사람

사랑 고독 꾸밈
성찰 수행 감각

아시아 미 탐험대

서해문집

6 / 202p / **최기숙** _____ 성찰하는 사람:
본다는 것에서 사유로

본다는 것, 성찰 연습
〈립반윙클의 신부〉, 부표처럼 흔들리는 나약한 마음과 '무감정-
자본'에 대한 성찰
〈무뢰한〉, 어둠을 보는 것이 어떻게 세계를 성찰하는 힘이 되는가
《미생》, 가장자리 삶에서 배우는 드높은 존엄의 철학
뫼비우스의 띠, 성찰하는 힘

아름다운 사람의 또 다른 이름, _____

_____ '사회적 영성을 찾는 사람'

1

아모레퍼시픽재단AP Foundation의 지원 아래 '아시안 뷰티 탐색 프로젝트'의 일부로 진행되는 아시안 뷰티 탐험대의 두 번째 공동 작업을 마치고, 그 성과를 묶어내게 됐다. 학제 간 연구에 따라 아시아의 미美를 규명하려는 긴 여정의 중간 결산인 이 책에서 다룬 주제는 '아름다운 사람'이다.

우리 공동 연구진이 찾아 나선 아시아의 미는 '아시아에서의 미Beauty in Asia'가 아니라 '아시아적 미', 즉 아시아적 특성을 지닌 아름다움이다. 이 작업에 임하는 우리는 처음부터 '미를 사회적 미로 이해한다', '일상생활의 미 경험에서 출발한다', '동아시아 전통의 미를 재구성한다', '시각적 미에만 중점을 두지 않고 오감五感과 연관해 미를 탐구한다', '미와 쾌감 그리고 행

복과의 연계를 중시한다'는 점에 인식을 같이했다.

첫 번째 기획으로는 동아시아의 전통 우주관이 녹아 있는 오행론에 주목하고, 그 다섯 가지 원소 중 하나인 '물을 통한 미의 규명(水德)'에 초점을 두었다. 아시아인의 사상적 기반으로 작동해온 오행론에 착안함으로써 독자적인 미 경험에서 과거와 현재를 잇는 (단순한 물질 이상의) 형이상학적 고리를 찾을 수 있을 것이라고 기대했다. 물은 다양한 표정으로 인해 다른 원소에 비해 은유가 풍성하기에 '아름다운 사람'을 규명하는 데도 의미 있는 암시를 읽어낼 수 있다. 즉 덕과 인격의 비유로 물은 곧잘 활용된다. 물은 단순히 외부의 자연물이 아니라, 바라보는 사람의 인격 수양과 결합돼 있기 때문이다. 다음의 인용문이 그것을 잘 보여준다.

'물에 대한 관조(觀水)'는 물과 자아가 융합하는 감정 전이적인 행위다. 또한 '지혜로운 사람은 물을 좋아한다'는 뜻의 '요수樂水'는 미적 인격과 미적 정취를 연계해주고, '맑고 고유한 마음'을 뜻하는 '명경지수明鏡止水'는 다른 존재로 하여금 언제나 자신을 돌아볼 수 있게 하는 최고의 교육적 존재로서 수양하도록 북돋아준다.[1]

이것이 바로 첫 번째 작업에서 주목한 미 체험을 통해 아름다운 사람으로 가는 길이다. 오감을 동원한 미 체험을 통해 아름다운 사람을 추구하는 수행은 감수성의 변화, 즉 세상에 대한 우리의 지각 방식을 변화시키거나 그 지각력을 더욱 민감하게 만들어줄 것이라고 기대된다. 그 과정에서 이웃의 고통과 기쁨에 대한 공감 능력이 배양돼 공생 사회의 실현에도 기여할 것이다.

이번 두 번째 작업에서는 그것을 다양한 각도에서 다루어 한층 더 심화하고자 한다. 아름다운 사람이라고 할 때 어쩌면 쉽게 연상할 수 있는 개념이 '아름다운 영혼'이 아닐까? 18세기 서구 계몽주의 미학과 깊이 연관된 이상적 인간상, 즉 근대 문명에 따라 파괴돼 조각난 인간 본연의 총체성을 새롭게 창출해 우리의 품성을 하나의 예술 작품으로 만든 것이 아름다운 영혼이다. 그것을 추구하는 것은 근대성을 극복하려는 요구가 드높은 오늘날 매우 의미 깊은 일이다. 그래서 우리는 이성적 능력과 감성적 능력이 조화를 이룬 아름다운 영혼의 개념을 수용하되, 그것이 극소수의 선택된 사람에게만 구현될지도 모를 엘리트주의와 미적 유토피아에 머물지 않고, 모순에 찬 현실 세계의 복잡다기함에 직면하기 위한 새로운 주체인 '온전한 인간'

을 바로 '아름다운 사람'으로 규정하여, 그들의 여러 모습을 탐구했다. 즉 '아름다운 사랑을 추구하는 사람', '오감으로 즐기는 사람', '수행하는 사람', '고독한 사람', '꾸미는 사람', '성찰하는 사람'에게 주목했다. 그리고 이들의 모습에서 겹쳐지는 특징을 가진 사람에게 '사회적 영성靈性을 찾는 사람'이라고 이름 붙였다.

## 2

세계적으로 제도권 종교가 쇠퇴하는 데 비해 종교를 넘어선 영적 갈망과 이를 위한 사회적 영성 훈련이 점점 더 주목받고 있다. 그렇다면 영성이란 무엇인가? 오늘날 지나치게 광범위하게 사용되기에 널리 통용되는 정의는 없지만, 여기서는 '개인에게 내재된 잠재력을 전인全人적으로 발현해 자기 초월을 향한 내적인 길을 가는 삶의 방식과 수행'으로 보려고 한다.[2] 어떤 의미에서는 제도로서의 종교를 넘어서는 좀 더 포괄적인 '경험으로서의 종교성'이라고도 말할 수 있겠다. 그런데 영성에 '사회적'이라는 수식어를 붙인 이유는 '관계적'이고 '구조적'이라는

두 가지 의미를 담기 위해서다.[3] 즉 사회적 영성이란 한 개인의 경험을 종교성 안에서 해석해냄으로써 개인의 삶과 사회적 질을 동시에 변화시킬 뿐만 아니라, 사회의 경험을 해석함으로써 사회 전반의 변화뿐 아니라 개인의 삶의 질을 변화케 하는 상호 과정을 말한다.[4]

신자유주의의 영향 속에 능력주의 시스템이 작동해 경쟁이 격심한 오늘의 한국 사회에서는 자기계발서가 유독 인기를 끈다. 자신의 능력을 최대한 활용하라고 독려하는 책이다. 그런데 거기에는 삶을 의미 있게 살기 위한 방향을 잡는 데 꼭 필요한 도덕적 능력과 그 능력을 높이는 데 매우 중요한 미적 감성을 위축시켜버리는 모순이 있다. 자기 자신을 끊임없이 '합리적'으로 재구성하게 만들어 경쟁력(또는 상품가치)을 높이는 데 기여하게 할 뿐이다. 그런 류의 자기계발서가 권장하는 길과 달리, '아름다운 인간', 곧 '사회적 영성을 찾는 사람'이 되는 길은 새로운 삶의 방식에 대한 고민의 과정이다. 그것은 단순한 자기계발이나 인격 수양이 아니며, 또 교양을 습득해 인격 도야를 이룬다는 의미의 교양주의에 머무는 것도 아니다. 기존의 사회질서 속에서 가능한 개인의 인격 완성과 사회 개량에 머물려 하지 않기 때문이다.

사회적 영성을 가진 사람이 되려면 우선 역사의식을 버리는 '겸손함'이 필요하다. 앞서 간 아시아 사람들이 쌓아올린 지혜를 감사하는 마음으로 물려받아야 하기 때문이다. 여기서 아시아라는 개념은 단순히 지리적으로 고정된 것이 아니라, 공통의 문화유산 또는 역사적으로 지속돼온 일정한 지역적 교류나 공통의 경험 세계가 재구성되는 과정, 달리 말하면 그 지역의 역사와 문화를 사고하는 인식 주체의 실천 과제를 포함한다.

이런 관점에서 동아시아인의 미 체험이 담긴 역사적 자산은 중요하다. 예를 들면 선진先秦시대 유학의 사유에는 선善과 미美의 합일, 곧 미적 판단과 도덕적 판단이 연동돼 있다. 바로 여기서 인간의 온전함에 부응하는 통합적 접근인 유학을 진선미의 가치를 재인식하는 데 적극 활용할 수 있을 것이다.

우리는 인간의 가치 영역을 진선미로 나누고, 진眞의 가치를 추구하는 철학(논리학), 선의 가치를 추구하는 윤리학, 미의 가치를 추구하는 미학의 영역으로 분리하는 근대 학문의 분과 체계에 이미 익숙해 있다. 그러나 미를 진과 선에서 분리, 독립시켜 미의 자율성을 추구함으로써 근대 미학의 기초를 닦았다는 칸트의 구상에서도 그 분리가 '궁극적으로 이들을 서로 고립시키려는 것이 아니라, 미로 하여금 진과 선에 예속된 상태에서 벗

어나 동등한 가치로서 진과 선을 매개하고 종합하는 새로운 개념으로 태어나게 하려는 것'이라는[5] 지적은 의미심장하다. 진과 선의 매개와 종합이라는 이상주의적 미학은 계몽주의적 합리성을 바탕으로 하고 자본주의적 경제체제를 근간으로 하는 현대 시민사회에 대한 비판적 성찰의 장이었다. 또 근대로의 이행기에 근대화의 시대적 과제를 수용하면서도 결코 근대주의에 매몰되지 않고 근대 세계의 복합적 모순을 동시에 날카롭게 짚어낸 괴테의 미 인식에서 탈근대로의 이행기에 처한 우리가 생존 경쟁이 없는 생존의 가능성을 어떻게 모색할 수 있을지를 읽어낼 수도 있다.[6]

그러할진대, 유학의 미 인식에서 그러한 가능성을 찾는 작업도 마냥 젖혀둘 일은 아니지 않는가. 유학의 사유는 마음(감성)에서 출발하고, 그것이 도덕성을 담보하는 차원으로 확대됨으로써 보편성을 획득한다. 그뿐만 아니라, 더 나아가 도덕적 가치 실현은 궁극에는 즐거움, 즉 낙樂의 향유와 유희遊戲의 경지로 귀결된다. 물론 선진시대 이후 유학의 미 추구가 정치와 도덕의 요구에 종속해 도구적 기능으로 전락했다고 비판받았던 사실을 모르는 바 아니다. 그러나 학문 간 융합 요구가 높아진 오늘날 마음의 능력에 대한 깊은 성찰에 기반을 둔 내 인격의

원만함이 남을 감동, 감화시킴으로써 그들을 변화시킨다는 수기안인修己安人 또는 내성외왕內聖外王의 이론 구조는 아름다운 인간을 추구하는 데 소중한 자원이다. 이해관계에서 자유로운 순수한 정감이 도덕과 합일하는 과정에서 창조적 역량을 발휘해 세계를 변혁하는(美化世界) 것이다.[7]

이 같은 개인의 수행 과정(盡心工夫)이 신체의 기질 변화로 드러난다는 유학의 양기론養氣論도 주목할 만한 가치가 있다. 신체 변화는 추상적 미가 아니라 구체적으로 드러나는 형상(生色)으로서 몸과 행동거지의 아름다움을 중시하는 오늘날의 '신체미학Somaesthetics'에 흥미로운 점을 제공한다. 신체와 일상생활에서의 심미 경험을 중시하는 그 이론에 따르면, 경험은 사회의 산물인 동시에 사회에 영향을 미칠 수 있기에 개인 수양 차원에 머물지 않고 공공적 역할을 발휘할 수 있다.[8]

물론 유학 외에 도가의 사유에서도 중요한 자원을 찾아낼 수 있다. 유가나 불가에 비해, 도가만이 미학 경계에 도달하는 것을 최고 목표로 추구했다는 해석도 있으니 더더욱 중요한 사상 자원임이 분명하다. 유한성의 초월과 무한한 허공의 명상을 의미하는 장자莊子의 심유心遊가 바로 그러한 예증이 될 수 있다.[9] 그러나 여기서는 천착할 여력이 없다.

'사회적 영성을 찾는 사람'으로 변화하는 과정에서 동아시아의 고전 사상만 중요한 자원이 되는 것은 아니다. 우리에겐 날카로운 현실 의식을 벼리는 뜨거움 또한 필요하다. 주변 이웃이 온몸으로 겪어내는 실천 경험을 섬세하게 이해하고 사회적 영성을 키우는 자양분으로 공유해야 하기 때문이다. 우리는 세월호사건(2014) 등을 겪으며 그 속에서 '사회적 영성'의 흔적을 찾아내 증언하고 그것에 이름을 붙여주려는 시도를 했다.[10] 그리고 그 과정에서 불교와 기독교 간의 대화도 있었다.

흔히들 남을 이해하고자 할 때 공감이 중요하다고 말한다. 공감이란 남의 감정과 처지를 이해하고 그것에 적절히 반응하는 능력이다. 공감을 통해 남의 기쁨이나 슬픔, 고통을 진심으로 이해하려는 태도가 얼마나 중요한지 깨달을 수 있다. 그런데 그 공감에 지속성이 보장되지 않는다면 남을 이해하기 위해 더 깊은 차원의 능력이 요구된다. 그래서 불교에서는 동체대비同體大悲에 주목한다. 동체대비의 자비심이란, 곧 나는 모든 존재와 관련돼 있고 함께 살아가는 존재임을 자각하고 실천하는 것을 말한다. 이는 수행의 결과로 비로소 얻어지는 특별한 마음이 아니다. 수행의 출발점에서 확인해야 할 근원적인 종교적 감성이다. 그리고 그런 실천적 영성을 갖춘 시민에게 '시민보살'이란

이름을 붙여주자는 제안도 나왔다.[11] 이에 대해 기독교계에서는 '타자 됨의 영성'으로 호응한다. 그러한 종교 간 대화 과정에서 '불교 용어의 보살菩薩이 기독교 용어로 바꾸면 깨달음의 육화임을 알게 됐다는 고백' 그리고 '타자 됨의 영성이 (내가 없어지는 것으로 이해되기 쉬운) 동체대비보다 훨씬 실천적이고 구체적인 개념'이라는 응답도 나온다.[12]

자기 초월을 향한 내적 길을 가는 삶의 방식과 수행이라는 의미에서 '영성'의 발현은 2016년 말에서 2017년 초 겨울 촛불광장에서도 만날 수 있었다. 촛불을 든 사람에게는 제도 개혁에 그치지 않는 더 깊은 열망이 있었다. 한기욱은 "세상과 자기 자신의 삶을 바꾸고자 하는 열기만으로 빛났던 촛불광장의 시민들 하나하나의 마음속에 수많은 시가 쓰일 수 있었다"[13]라고 표현했는데, 여기서 필자는 '마음속에 수많은 시'를 다름 아닌 '영성'이라고 읽는다. 그것은 자기 변혁이요, 자기 초월의 열망이기 때문이다.

우리가 일상생활에서 좀 더 신성에 가까워지는 길을 감으로써 보다 인간다워질 수 있다면, 그것이 바로 '아름다운 사람'이 되는 길이다. 그 길은 누구에게나 열려 있다.

3

미 탐험대가 주목한, 누구에게나 열린 그 길을 가는 사람의 여러 모습을 이제 일일이 설명할 때가 됐다. 먼저 강태웅은 한국, 타이완, 중국, 일본의 영화를 비교, 분석하면서 시간과 죽음이라는 역경을 마주하며 '아름다운 사랑을 추구하는 사람'의 모습을 부각한다. 비극이든 희극이든 회귀적인 엔딩 시점을 갖는 한국 영화라든가, 동양의 순환적 시간관을 바탕에 두었기에 삶과 죽음의 문턱이 낮아 환생을 다룬 동아시아 특유의 사랑 영화가 나올 수 있었다는 것이 그 근거다. 또 이에 기꺼이 호응하는 관객도 중시된다. 역경을 극복해 사랑의 결실을 맺으려는 인간의 모습에서 아름다움을 느끼는 감응을 보인다는 것이다.

김영훈은 아시아 지역의 감각 체계, 곧 오감을 통한 미적 쾌(快)를 추구한 사례를 분석해 몸을 가진 인간이 도덕적 완성을 향해 나아가는 수행에서 감각 체험과 미적 감성도 매우 중요한 통로이자 훈련과 수신의 과정임을 보여준다. 감각적 삶에 대한 관심이 그 어느 때보다 높아진 오늘날 그가 말하는 '오감으로 즐기는 사람'을 사회적 영성과 연관해 깊이 천착해볼 가치가 있다.

김현미는 불교를 포함한 다양한 수행 프로그램에 참여한 경험이 있는 청년층에 대한 심층면접을 통해 '수행하는 인간의 모습'을 아름다운 사람으로 해석한다. '일상에서 깨어 있기 위해 노력하는' 그들은 순례, 출가, 명상, 마음 챙김 등의 훈련을 끊임없이 하면서 종교적 영성 개념을 자율적으로 해석하고 실현한다. 그런데 그들이 삶의 영역 모두를 잠식한 신자유주의적 자본주의 사회에서 자신의 내면을 돌보고 보살펴 결국 자아를 회복하는 수행 과정은 사회적 변화와 맞닿아 있다. 이 과정에서 고통의 소멸에 대한 영성적 해법은 한국의 청년 세대가 겪는 현재의 구조적이고 개인적인 고통을 상대화하고 포용할 수 있게 해준다. 그럴 때 그들은 개인적 자기 수양을 넘어서는 사회적 영성의 집단적 회복이라는 과제를 실현하는 주체가 된다. 여기서 아름다움은 외부 대상에 있는 것이 아니라, 우리 내면에서 발화하는 자아의 발견을 통해 구성된다. 아름다운 사람이란 자신의 삶을 영위하는 주체로서의 자각을 가지고 통합된 관점을 견지하는 사람에 다름 아니다.

고독한 시간을 갖는 것은 자신을 대면해 성찰하는 데 결정적으로 도움이 된다. 조규희는 그런 상황에서 자신만의 감각으로 온전히 깨운, 곧 자신만의 취향과 매력을 지닌 영혼으로 존재하

는 사람을 '고독한 사람'이라고 일컫는다. 그는 조선시대 경화세족의 〈산거도〉나 18세기 전후의 그림 속으로 은둔하고자 하는 풍조를 예로 들어 고독하고 소박한 환경에서 감각을 깨우며 감수성 풍부하게 사는 모습이 많은 사람이 간절히 원하고 공감하는 모습임을 섬세하게 보여준다. 속됨을 떨쳐버리고 감각을 확장해 아취 있는 사람이 되는 중요한 길이 제시된다.

최경원은 일상에서 아름답게 꾸민다는 인간의 보편적 행위를 '꾸미는 사람'으로 표상한다. 그 근거는 조선시대 지식인의 일상생활 속 꾸밈에 대한 분석에서 나온다. 그들은 물질적으로 무엇을 더 많이 꾸미려 한 것이 아니라, 무형의 철학적 이념(자연과의 합일을 중시하는 주자학적 세계관)을 현실적인 아름다움으로 실현하고자 했다. 예컨대 건축물에서의 차경, 사는 집과 가구에 구현된 음양의 자연(막힘과 뚫림) 등이다. 그것을 무기교의 기교나 소박함으로 설명해온 기존 견해와 달리, 이념으로서의 자연의 실현, 즉 절제된 조형 안에서 엄밀한 비례를 통해 심미감을 실현한 것으로 본다. 요컨대 그들이 매우 지적으로 삶을 디자인하고 일상의 삶을 정신적인 가치로 가득 채워 아름답게 꾸미려 했다는 것이다. 이것을 앞에서 본 신체미학과 연결한다면 더 많은 함의가 드러날 수 있을 것이다.

마지막으로 최기숙은 성찰이 사회적 영성의 중요한 특징이며, 그 성찰은 '본다는 것'과 '사유'를 서로 밀접히 연관시킬 때 가능해진다고 말한다. 본다는 것이 그저 감각의 장치에 머물지 않고 사유를 견인할 때 순간적으로 통찰의 감각이 생성되기 때문이다. 그는 영화 〈립반윙클의 신부〉와 〈무뢰한〉 그리고 만화 《미생》의 세계로 우리를 이끌어, '봄'을 매개로 한 성찰의 체험이 주체와 대상이 뒤엉키는 과정임을 깨닫게 한다. 그러한 성찰은 연습을 통해 얻게 되는 능력이고, 사람으로 존재하려는 이가 실천해야 하는 의무다. 본다는 것을 통해 사유의 산책로를 연 '성찰하는 사람'은 삶의 균형점을 찾는 자이기도 하다.

이상에서 다양한 모습으로 표상된 아름다운 사람의 모자이크를 살펴보았다. 그것들이 어우러져 내 눈에 비친 것은 아름다운 사람의 또 다른 이름 '사회적 영성을 찾는 사람'이다. 우리 공동 연구진은 그 오래된 길을 새롭게 가는 것일 뿐이지만, 우리 작업에 동참한 독자 여러분도 미적 감흥을 느끼길 간절히 바란다. 이 책을 읽으면서 전혀 예상하지 못한 순간에 혹 그 감흥이 온다면, 그런 순간이야말로 축복이자 아름다운 삶의 징표일 것이다.

I/ pp.26-53

강태웅

# 역경을 딛고

_____ 사랑하는 사람

## 사랑의 아름다움

2016년 한국에서는 내시가 왕세자와 사랑을 나누는 〈구르미 그 린 달빛〉이라는 드라마가 인기를 얻었다. 줄거리를 간추리면 다음과 같다. 홍삼놈은 저잣거리에서 여인에 대한 고민을 상담해 주며 먹고사는 남자다. 홍삼놈의 본명은 홍라온이고, 사실은 여자다. 목숨을 부지하기 위해 남자로 사는 홍라온은 어느 날 영문도 모르고 붙잡혀 내시가 된다. 그녀는 내시가 되기 전 알고 지내던 화초 서생을 궐 안에서 다시 만난다. 사실 화초 서생은 세자였다. 홍라온이 여자인 줄 모르는 채 세자와 홍라온은 친구가 된다. 결국 세자는 홍라온이 여자인 것을 알게 되고, 둘은 사랑하게 된다.

〈구르미 그린 달빛〉은 미남자끼리의 사랑을 그린 BL Boys Love

만화(순정만화의 한 장르)를 사극으로 가져와 신분을 뛰어넘는 남
녀의 사랑 이야기로 풀어냈다. 그런데 신분을 뛰어넘는 사랑을
다룬 또 한 편의 사극이 같은 시기에 방영됐다. 〈대장금〉으로
유명한 이병훈 감독의 〈옥중화〉가 그것이다. 전옥서 다모로 일
하던 옥녀가 암행을 나온 명종에게 정의롭고 영특한 말을 해서
눈에 띈다. 명종은 여러 가지 이야기를 나누면서 옥녀를 좋아하
게 된다. 이 사실을 알게 된 대신들은 옥녀는 천한 신분이라며
둘의 만남에 반대한다.

　이런 신분을 뛰어넘는 남녀의 사랑은 한국 드라마에서 낯설

지 않다. 낯설기는커녕 한국 드라마가 가장 많이 소재로 삼는, 이른바 재벌남과 옥탑방녀의 사랑을 사극으로 변주한 것이다. 내시와 세자의 사랑, 전옥서 다모와 임금의 사랑은 당시 사회에서는 거의 불가능한 일이었다. 이는 현대 사회의 재벌남과 옥탑방녀의 사랑 역시 실현 가능성이 매우 희박하다는 점에서 마찬가지일 것이다. 로맨스 영화 장르에는 남녀의 차이가 크면 클수록 관객의 감동이 그에 상응한다는 공식이 있다. 그 차이는 재산일 수도 있고, 가문이나 신분, 계급, 계층, 국적, 종교, 인종, 문화, 때로는 성별일 수도 있다. 이러한 차이를 어떻게든 극복해 사랑의 결실을 맺으려는 연인의 모습에서 관객은 아름다움을 느끼는 것이 아닐까.

이 글은 연인 간의 차이에 주목하려 한다. 그 차이를 연인이 헤치고 뛰어넘어야 할 역경이라고 바꾸어 표현하자. 동아시아 영화에는 어떤 역경이 특징적으로 주어지고, 그것을 어떻게 극복하는지를 살펴보려는 것이다. 이 글이 제시하는 대표적 역경은 시간과 죽음이다. 앞서 제시한 재산, 가문, 신분, 계급, 계층, 국적, 종교, 인종, 문화, 성별도 보통의 연인이 헤쳐 나가기는 쉽지 않은 역경이다. 하지만 가능성이 아예 없다고는 할 수 없다.

그런데 아무리 사랑의 힘이 크다 해도 인간 세상의 연인이 시

간을 되돌릴 수도 없고, 죽음을 피할 수도 없다. 이러한 역경을 뛰어넘을 수 있는 것은 허구 속에서나 가능한 일이다. 뒤집어 말하면 시간과 죽음은 아름다운 사랑 이야기를 만들어내는 궁극적인 역경이라 할 수 있다. 먼저 시간이라는 역경을 다룬 동아시아의 사랑 영화로 들어가 보자.

## 시간을 뛰어넘는 사랑

### 시월애

〈시월애時越愛〉(이정재·전지현 주연, 이현승 감독, 2000)는 제목 그대로 시간을 뛰어넘는 사랑을 주제로 한 영화다. 제목을 곧이곧대로 해석하면 시간이 사랑을 뛰어넘다가 되니 '애월시'나 '월시애'가 돼야 하겠지만 말이다. 영화는 바닷가에 세워진 집으로 카메라가 다가가면서 시작한다. 그리고 그 집에서 편지를 쓰고 있는 은주에게 화면이 컷 된다. 1999년 12월 겨울 어느 날, 이사를 나가는 은주는 다음에 들어올 사람에게 자기 앞으로 우편물이 오면 꼭 전해달라는 부탁의 편지를 남긴다. 그런데 집 앞 우체통에 넣은 편지는 시간을 거슬러 2년 전인 1997년 12월의

시점으로 전달된다. 자신이 이 집에서 처음 살게 된 사람이라고 아는 성현은 무언가 착오가 있는 것 같다고 답장을 써서 우체통에 넣어둔다. 이 답장은 다시 미래의 은주에게 전해진다. 결국 둘은 우체통이 시간여행을 가능케 한다는 것을 알게 되고, 우체통을 통한 편지 왕래를 시작한다.

성현은 은주가 2년 전에 잃어버린 물건을 찾아주기도 하고, 은주는 바닷가 집이 성현의 아버지가 가출한 아들을 위해 몰래 지어준 곳임을 알아내주기도 한다. 2년이라는 시간 차이를 두고 서로를 알아가며 감정을 쌓아 나가던 둘은 결국 만나기로 약속한다. 2년 뒤 제주도의 한 해변에서. 하지만 성현은 나타나지 않는다. 2년이라는 세월 속에 어떤 변화가 있었음을 알게 되자, 둘 사이에 간극이 벌어진다. 이 간극을 비집고 들어온 방해자는 은주를 떠나 미국에 유학을 갔다 온 옛 남자친구다. 옛사랑에 휘둘린 은주는 성현에게 부탁한다. 옛 남자친구와 마지막 만난 장소에 가서 헤어지지 말라고 자신에게 이야기해달라고. 성현은 은주의 부탁을 들어주기로 하고, 편지 왕래를 끝낸다.

2년 전에 사는 성현이 부탁받은 곳으로 가려고 준비하는 동안, 2년 후에 사는 은주는 성현이 다니던 대학을 찾아가 본다. 거기서 성현의 죽음을 알게 되고, 그가 사랑하는 사람을 위해

서, 즉 자신을 위해서 설계했다는 건축 그림을 발견한다. 성현
이 자신을 사랑했음과 더불어, 옛 남자친구와 마지막 만난 장소
에서 교통사고로 죽었다는 사실을 깨달은 은주는 바닷가 집으
로 향한다. 그리고 그 장소로 절대 가지 말라는 편지를 넣고는
울면서 기다린다. 성현은 그 편지를 받았을까? 아니면 원래대
로 교통사고로 죽었을까? 이러한 궁금증과 함께 〈시월애〉는 결
말로 치닫는다.

## 레이크 하우스

〈시월애〉의 남녀가 영화 속에서 마주하는 시간은 몇 분에 지나
지 않는다. 그들은 뜨거운 키스나 포옹은커녕 손조차 잡지 않는
다. 하지만 편지 왕래를 통해 서로에 대한 감정을 키워왔기에
영화는 이를 사랑이라 표현한다. 하지만 〈시월애〉를 리메이크
한 할리우드는 이러한 사랑 개념에 동의하지 않는 듯하다.

　〈시월애〉는 한국 영화사상 최초로 할리우드에서 리메이크된
작품이다. 〈레이크 하우스The Lake House〉(샌드라 불럭·키아누 리브
스 주연, 알레한드로 아그레스티 감독, 2006)라는 제목에서 알 수 있듯
이 〈시월애〉의 바닷가 집이 〈레이크 하우스〉에서는 호숫가 집
으로 바뀌었다. 영화는 호숫가 집에서 이사를 나가는 케이트

가 편지를 써서 우체통에 넣
는 장면으로 시작한다. 이를
2년 전의 앨릭스가 받아보면
서 두 사람의 편지 왕래는 시
작된다. 서로에 대한 감정이
커진 둘은 2년 후 한 식당에
서 만나기로 약속하지만, 앨
릭스가 나타나지 않는다. 약
속한 데이트가 깨지자 케이
트는 환상에서 깨어나 현실

로 돌아가겠다는 마지막 편지를 앨릭스에게 보낸다. 앨릭스는
계속해서 케이트에게 편지를 보내지만 케이트는 답을 하지 않
는다. 시간이 지난 어느 날 케이트는 사무실 인테리어를 맡기기
위해 설계 사무소를 찾는다. 그곳은 앨릭스의 동생이 경영하는
곳이었다. 그곳에서 호숫가 집 그림을 보고 동생에게서 앨릭스
가 왜 죽었는지를 듣는다. 케이트는 앨릭스가 자신을 찾아오려
다가 죽었음을 알고 호숫가 집으로 간다.

두 영화의 대략적인 내용은 비슷하지만, 크게 두 가지 점에서
다르다. 우선 앨릭스와 케이트는 2년 전 과거에서 만나 키스를

한다. 구체적으로 알아보자. 2년 후의 케이트와 편지를 주고받던 어느 날 앨릭스는 키우던 개와 함께 산책을 나간다. 그런데 개가 갑자기 어디론가 달려가고, 앨릭스는 뒤를 쫓아간다. 개가 도착한 곳은 케이트와 케이트의 남자친구가 살고 있는 곳이다. 〈시월애〉와 달리 앨릭스와 케이트에게는 각자의 이성 친구가 존재한다. 앨릭스가 죽은 뒤에 케이트와 그녀의 남자친구가 그 개를 키우기 때문에 개는 케이트의 남자친구를 안다. 하지만 이 장면은 2년 전이기에 개가 그를 알 리가 없다. 〈레이크 하우스〉에서 개는 시공간을 초월한 존재로 등장하는 것이다.

케이트의 남자친구가 초대해 파티에 간 앨릭스는 그날 밤 케이트의 집을 방문한다. 소란스러운 파티장을 벗어나 집 밖으로 나온 앨릭스와 케이트는 춤을 추다가 키스를 한다. 앨릭스는 편지 왕래를 통해 케이트에게 연모의 감정이 생겼겠지만, 케이트에게 앨릭스는 그날 처음 만난 남자였다. 〈레이크 하우스〉는 도대체 왜 이런 무리수를 두어야 했을까? 이는 손도 한번 잡지 않고 서로 사랑한다고 주장하는 원작에 대한 불만 그리고 사랑의 싹틈에 육체적 접촉이 필요하다는 걸 강조하는 서구적 인식의 반영일 수 있다. 앨릭스와 케이트의 키스는 서로의 이성 친구에게 발각되면서 끝이 난다. 〈레이크 하우스〉에서처럼 각자 이성

친구가 있으면서 편지로 사랑을 속삭이는 것은 동아시아적 시각으로는 배덕背德한 행위다. 〈레이크 하우스〉는 서구 문학에서 연애란 간통, 즉 불륜에 기반을 둔다'는 극단적 정의를 따른다고도 볼 수 있다.

## 엔딩 시점과 시간의 회귀

〈시월애〉와 〈레이크 하우스〉의 또 다른 점은 엔딩 시점이다. 〈시월애〉의 엔딩에서는 시간이 회귀해 영화의 첫 장면인 바닷가 집에서 이사를 준비하는 은주가 나온다. 그녀를 성현이 찾아온다. "누구세요?"라고 묻는 은주에게 성현은 한쪽 주머니에서 그녀의 편지를 꺼내며 "지금부터 아주 긴 이야기를 시작할 텐데 믿어줄 수 있어요?"라고 답한다. 어리둥절해하는 은주의 얼굴과 더불어 영화는 끝이 난다. 이러한 결말에 〈레이크 하우스〉 제작진은 불만을 표출한다. 앨릭스는 우체통을 붙잡고 오열하는 케이트 앞에 나타난다. 케이트는 앨릭스에게 "기다려주었군요"라고 말하고, 앨릭스는 뜨거운 키스로 답한다. 1분간의 긴 키스를 마치고, 그동안 각자 머물렀던 호숫가 집으로 함께 들어가면서 영화는 끝이 난다. 이러한 엔딩은 여성을 위기에서 구출하는 남성의 모습을 나타냄과 더불어, 사랑의 성취 그리고 새로

운 가족의 탄생 등을 의미할 것이다.

〈레이크 하우스〉의 엔딩 시점은 정답과도 같다. 엔딩 시점에 대한 의문은 오히려 원작인 〈시월애〉에 생길 수 있다. 왜 성현은 은주가 자신을 기억하지 못하고, 서로에 대한 감정도 생기기 전인 영화의 첫 장면으로 돌아갔을까? 성현과 은주가 처음 만나기로 했던 제주도에 나타나도 됐고, 일찍 오고 싶었다면 2년을 기다리지 말고 그전에 올 수도 있지 않았을까? 감독이 노리는 것은 첫 장면으로의 회귀였을 것이다. 그럼으로써 영화는 끝이 나지만, 그들의 이야기는 다시 시작하는 것으로 관객에게 긴 여운을 남길 수 있기 때문이다. 이러한 엔딩을 직선론적 세계관을 가진 서구와 순환론적 세계관을 가진 동양의 차이로 읽어낼 수도 있을 것이다. 다시 말하면 세상이 심판의 날을 향해 간다는 사고와 세상은 돌고 돈다는 윤회론적 사고의 차이다. 리처드 니스벳Richard E. Nisbett에 따르면, 서양인은 유토피아를 향한 직선적 진보를 추구하지만, 동양인은 진보보다는 회귀를 추구하고 유토피아는 미래가 아니라 과거에 존재했다고 여긴다.[2]

한국 영화에서 엔딩 시점의 회귀성은 많은 작품에서 확인할 수 있다. 영화평론가 정한석은 2005년 겨울에 개봉한 네 작품, 즉 〈청연〉, 〈태풍〉, 〈왕의 남자〉, 〈홀리데이〉가 모두 과거 시점으

로 회귀하면서 끝난다는 점에 주목했다. 그는 이러한 회귀성이 "역사적 해석의 시간을 지연하고, 주인공을 순수한 척하는 내러티브의 시간만으로 환원한다"라고 주장한다. 다시 말해 '비극이 없던 어느 순간의 과거로 돌아감'으로써 그 사건에 대한 판단을 '정서의 함으로 들어가 봉인하는' 역할을 한다는 것이다.[3] 예리한 지적이기는 하나, 이는 그가 대상으로 한 역사적 사건을 다룬 영화에 한정될 것이다. 이후 제작된 한국 영화에서는 비극이든 희극이든 회귀적인 엔딩 시점을 갖는 영화를 다수 발견할 수 있고, 한국 영화뿐 아니라 타이완 영화에서도 발견할 수 있기 때문이다.

## 말할 수 없는 비밀

〈말할 수 없는 비밀不能說的秘密〉(저우제룬·구이룬메이 주연, 저우제룬 감독, 2007)은 음악고등학교가 배경이다. 졸업을 앞두고 이 학교로 전학 온 샹룬은 학교를 둘러보다가 처음 듣는 곡에 이끌려 피아노실로 간다. 그곳에서 여학생 샤오위를 만난다. 이를 계기로 둘은 학교에서 피아노를 같이 치기도 하고, 수업이 끝나면 함께 집으로 돌아가기도 하면서 사랑을 꽃피워 나간다.

어느 날 샹룬은 방과 후 피아노실에서 만나자고 샤오위에게

쪽지를 보낸다. 그런데 그 쪽지는 샤오위의 앞에 앉은 샹룬을 짝사랑하는 여학생에게 전달되고, 피아노실에서 샤오위인 줄 알고 샹룬은 그 여학생과 키스를 하고 만다. 이 광경을 목격한 샤오위는 더 이상 학교에 나오지 않는다. 샹룬은 샤오위의 집으로 찾아가지만, 샤오위 대신 그녀의 어머니를 만난다. 그리고 샤오위의 비밀을 알게 된다.

샤오위는 20년 전에 그 학교를 다닌 학생이었다. 어느 날 그녀는 오래된 피아노 밑에 숨겨진 악보를 발견한다. 악보에 적힌 곡을 치면 시간여행을 할 수 있었고, 이를 통해 미래로 가서 샹룬을 만난 것이다. 샤오위는 자신의 시간여행 이야기를 주변 사람에게 말하지만, 아무도 믿어주지 않았다. 정신병자 취급을 받고 학교를 그만둔 샤오위는 칩거하게 되고, 그 후 20년 세월이 흘렀다. 이런 사정을 알게 된 샹룬은 피아노실로 향한다. 피아노실이 있는 건물은 낙후돼 재건축을 위해 해체되고 있었다. 무너지는 피아노실에서 샹룬은 있는 힘을 다해 비밀의 곡을 친다. 그는 과거로 돌아가 샤오위를 만날 수 있을까?

〈말할 수 없는 비밀〉의 엔딩 시점은 어떠할까? 샹룬이 돌아간 때는 샤오위가 비밀의 곡을 발견하기 이전, 그러니까 샹룬을 알기 이전이다. 이처럼 〈시월애〉와 〈말할 수 없는 비밀〉은 유

사한 점이 많다. 2년과 20년이라는 차이는 있지만, 시간을 넘나드는 사랑 이야기라는 점도 그렇고, 엔딩 시점이 여자가 사랑을 알기 이전이라는 점도 그러하다. 〈레이크 하우스〉처럼 생각해본다면, 샹룬은 20년 전으로 돌아가 학교를 잘 다니는 샤오위를 만날 게 아니라, 자신과 사랑한 죄로 학교를 자퇴하고 집에 틀어박힌 샤오위를 만나 그녀를 구출해야 할 것이다. 다르게 표현하면 〈시월애〉와 〈말할 수 없는 비밀〉은 사랑의 성취라는 면에서 매우 부족한 결말을 가진다. 여성학자 오세은은 동서양의 동화를 비교해 동양의 사랑 성취가 서양보다 퇴각적임을 밝혔다. 그녀가 제시한 사례는 〈선녀와 나무꾼〉과 〈인어공주〉다. 동양의 나무꾼은 선녀와 한 약속을 지켜내지 못함으로써 사랑을 성취하지 못한 반면, 서양의 인어공주는 사랑을 위해 목숨까지 바치는 적극성을 보였다는 것이다.[4]

## 죽음과 사랑

### 모란정환혼기

〈말할 수 없는 비밀〉은 중국 명 대의 희곡인 〈모란정환혼기牡丹

亭還魂記 〉의 영향을 받았다고 할 수 있다. 이 희곡은 〈춘향전〉에 영향을 미친 작품 중의 하나로도 거론된다.[5] 〈모란정환혼기〉에서 두려낭은 꿈속에서 만난 남성 유몽매를 잊지 못하고 시름시름 앓다 죽고 만다. 명부冥府에서 세월을 보내던 두려낭은 3년이 지난 후에야 판관 앞에 선다. 판관은 유몽매를 만나지도 못하고 죽은 사연을 알고는 그녀를 잠깐 이승으로 나갈 수 있게 해준다. 드디어 두려낭은 유몽매를 찾고 둘은 사랑을 나눈다. 하지만 죽은 몸인 두려낭은 새벽이 오기 전에 명부로 돌아와야만 했다. 유몽매는 두려낭의 묘지를 찾아 나선다. 그는 관을 열어 3년이 지났지만 변함없는 그녀에게 환혼단을 먹여 환생시킨다.

꿈을 통해서든 시간여행을 통해서든 여성이 남성을 찾고, 그러한 만남이 제대로 되지 않아 죽거나 집 안에 틀어박혀 있는 구도라는 점에서 〈말할 수 없는 비밀〉과 〈모란정환혼기〉는 같다. 남성의 적극적인 행동으로 여성을 회생시킨다는 점에서도 두 작품은 공통된다. 그리고 〈말할 수 없는 비밀〉에서는 샤오위가 현재 죽었는지 살아 있는지에 대한 묘사가 없다. 그렇다면 샤오위는 시간여행을 했다고도 할 수 있지만 죽었기에 영혼으로 샹룬의 앞에 나타났다고도 볼 수 있다. 미래로 온 샤오위의 모습이 다른 사람에게는 보이지 않고 샹룬에게만 보인다는 설

정은 이러한 해석을 더욱 가능케 한다.

환생이라는 소재는 〈시월애〉에서도 발견할 수 있다. 은주가 성현을 알게 된 시점에 성현은 이미 교통사고로 죽은 상태였다. 즉 은주는 죽은 이와 편지를 주고받았다고 볼 수 있다. 〈시월애〉는 시간뿐 아니라 생사를 뛰어넘는 사랑 이야기인 것이다. 따라서 성현은 은주와의 편지 왕래를 통해서 환생한 셈이다. 은주가 성현에게 교통사고가 날 장소에 가지 말라고 우체통에 편

지를 넣자, 성현이 차에 치어 흘리던 피가 다시금 그의 몸속으로 빨려 들어가는 장면이 그려진다. 이러한 환생 장면은 〈레이크 하우스〉에서 전혀 연출되지 않는다. 교통사고 자체가 없었던 일이 돼버리기 때문이다.

원작에는 없지만 환생이라는 소재가 한국에 들어와 덧붙여진 사례도 있다. 중국의 로미오와 줄리엣이라 불리는 '양산백과 축영대' 전설을 살펴보자. 신부 수업을 하기 위해 남장을 하고 서원에 들어간 축영대는 돈이 없어 서원의 일을 도우며 공부를 하는 양산백과 사랑에 빠진다. 이러한 설정은 한국 드라마 〈성균관 스캔들〉에 영향을 주었다고 한다. 양산백은 과거에 붙어 축영대를 찾아가지만, 가문의 차이를 극복하지 못하고 매를 맞고 쫓겨난다. 양산백은 병을 얻어 죽고, 축영대는 좋은 가문으로 시집을 가게 된다. 결혼식 날 천지가 동요해 길이 막히고, 축영대를 태운 가마는 양산백의 무덤을 지날 수밖에 없게 된다. 축영대는 양산백의 무덤으로 빨려 들어가고, 그들의 혼이 담긴 나비 두 마리가 자유로이 하늘로 날아오른다.

5세기부터 전해 내려오는 '양산백과 축영대' 이야기는 고려시대에 한반도로 들어온다. 그리하여 〈양산백전〉이라는 한국 고전문학이 되어 지금도 읽힌다. 그런데 〈양산백전〉에는 중국

원전에 없는 이야기가 붙어 있다. 축영대가 양산백의 무덤에 빠진 다음 날 둘은 환생한다. 그리고 축영대 부모의 허락을 얻어 결혼한다. 이후 양산백은 과거에서 장원급제를 하고, 100만 대군을 이끌고 전장에 나가 오랑캐를 무찌르는 공을 세운다.

　이처럼 동아시아에서 환생은 익숙한 소재다. 하지만 서구에서는 죽음에서 돌아온다는 것이 예수 그리스도의 부활을 연상시키기에 '일반적인' 소재가 되기는 힘들다. 달리 말하면, 이야기 속에서 삶과 죽음의 문턱은 서양 쪽이 훨씬 높다고 할 수 있다. 그렇기 때문에 서구에서 죽음을 겪은 이들은 이전과 똑같이 표현되지 못한다. 환생한 이들은 초능력을 갖거나 죽음의 앞잡이가 돼 다른 이들을 죽음으로 몰아넣는다.

## 죽은 아내를 〈지금, 만나러 갑니다〉

삶과 죽음의 '낮은' 문턱은 환생을 다룬 사랑 영화를 가능케 한다. 〈지금, 만나러 갑니다いま、會いにゆきます〉(다케우치 유코·나카무라 시도 주연, 도이 노부히로 감독, 2004)를 예로 들어보자. 아들을 낳은 이후 몸이 아팠던 미오가 죽은 지 1년을 기리는 추도식으로 영화는 시작한다. 그녀는 비 오는 계절에 돌아오겠다고 남편 다쿠미와 초등학교 1학년 아들에게 약속했다. 비 오는 계절, 즉 장

마철이 도래하자 남편과 아들은 엄마 미오를 기다린다. 미오는 비 오는 날 생전 모습 그대로 홀연히 나타난다. 하지만 그녀는 가족은 물론이고 자기가 누군지도 기억하지 못한다. 그녀는 남편과 어떻게 만났는지 알고 싶어 한다. 그래서 그들이 처음 만난 고등학교 때로 시간은 돌아간다. 이미 그들이 사랑해 결혼했고, 미오가 일찍 죽었음을 관객이 다 알고 있는데도 말이다. 이역시 사랑의 성취라는 면에서 보면 퇴각적이다. 과연 미오는 기억을 되살려 다시금 남편과 사랑하는 사이가 될 수 있을까? 그리고 비의 계절이 끝나면 미오는 사라질 것인가?

교통사고로 죽은 엄마를 만나고 싶어 하는 아이를 소재로 한 프랑스 영화 〈뽀네뜨Ponette〉(빅투아르 티비졸 주연, 자크 두아이용 감독, 1996)와 비교해보자. 네 살배기 포네트는 죽은 엄마를 그리워하고 만나고 싶어 한다. 친구가 그녀에게 하느님에게 부탁해보라고 한다. 포네트는 울면서 기도한다. 엄마를 만나게 해달라고. 아빠는 출장을 가버려 친척 집에서 힘들게 지내던 포네트는 가방을 짊어지고 엄마의 무덤으로 향한다. 무덤을 파헤치다 쓰러진 포네트에게 죽은 엄마가 나타난다. 엄마는 잠깐 대화를 나누고는 사라진다. 엄마의 환생은 포네트의 간절한 기도에 대한 대답 형태로 나타난 것이다. 이에 비해 동아시아의 환생 이야기

에서 절대자의 개입이 나타나는 경우는 많지 않다.

## 죽은 이에게 보낸 〈러브레터〉

이미 죽은 사람과의 사랑 이야기가 꼭 환생의 형태로만 그려지는 것은 아니다. 한국에서 애니메이션을 제외하고 가장 흥행한 일본 영화로 기록된 〈러브레터Love Letter〉(나카야마 미호 주연, 이와이 슌지 감독, 1995)를 살펴보자. 이 영화 역시 〈지금, 만나러 갑니다〉와 마찬가지로 추도식 장면으로 시작한다. 설산에서 조난해 죽은 후지이 이쓰키의 3주기다. 이쓰키의 연인이었던 히로코는 중학교 앨범에 쓰인 그의 옛 주소로 "잘 지내나요?"라고 쓴 편지를 보내본다. 그런데 히로코는 답장을 받는다. 분명 죽은 이에게 보낸 편지였는데.

히로코가 보낸 편지가 죽은 후지이 이쓰키와 동명이인인 여자 후지이 이쓰키에게 잘못 배달된 것이다. 여자 후지이 이쓰키는 남자 후지이 이쓰키와 중학교 동창이

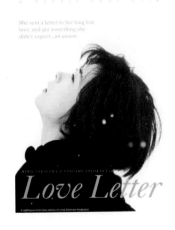

었다. 히로코는 여자 후지이 이쓰키와의 편지 왕래를 통해 죽은 연인의 어린 시절을 알고 싶어 한다. 이 영화에서 '러브레터'는 사랑하는 남녀 간이 아니라, 여자와 여자 사이에 오간다. 히로코와 여자 후지이 이쓰키를 같은 배우가 연기함으로써 관객을 혼동시킨다. 게다가 여기서 떠오르는 사랑은 히로코와 남자 후지이 이쓰키 사이가 아니라, 중학교 시절 동명이인끼리의 사랑이다.

관객은 이미 알고 있다. 남자는 죽었고 사랑은 이루어지지 못한다는 것을. 그럼에도 〈러브레터〉는 첫사랑을 그린 아름다운 영화로 평가받는다. 이는 인간이 극복할 수 없는 죽음을 먼저 제시함으로써 사랑의 의미가 더욱 커지는 효과를 얻었기 때문이라고 볼 수도 있다. 이와이 슌지가 아이디어를 얻었다는 〈베로니카의 이중생활La double vie de Veronique〉(이렌 자코브·필리프 볼테르 주연, 크시슈토프 키에슬로프스키 감독, 1991)은 죽은 이와 산 사람의 사랑 이야기로 전개되지 않는다. 성악을 전공하는 폴란드 여성 베로니카는 광장에서 사진을 찍고 있는 자신과 똑같이 생긴 여성을 발견한다. 그녀는 베로니카와 같은 날 같은 시각에 태어난 프랑스의 베로니크였다. 이후 베로니카는 노래를 부르다 죽고 만다. 이는 자기와 똑같은 사람을 만나면 죽는다는 서양

의 도플갱어 전설에 의거한다. 〈러브레터〉의 히로코와 여자 후지이 이쓰키 역시 광장에서 조우한다. 하지만 어느 한쪽이 죽는 일은 벌어지지 않는다.

죽은 이와의 사랑 이야기는 앞서 언급했듯이 〈시월애〉에서도 찾아볼 수 있다. 그리고 〈파이란〉(장바이즈·최민식 주연, 송해성 감독, 2001)도 이러한 이야기 구조를 가진 영화다. 이 영화는 소설가 아사다 지로의 단편 〈러브레터〉를 원작으로 한다. 건달 강재는 자신의 아내라고 하는 장백란이 죽었다는 연락을 받는다. 한국에서의 불법 체류 신분을 벗어나기 위해 강재와 서류상으로 결혼한 사이인 중국 여성 장백란은 강재와 얼굴 한 번 마주한 적이 없다. 하지만 장백란이 남긴 편지를 읽으면서 강재는 장백란에 대한 사랑의 감정을 느낀다. 〈파이란〉도 인간이 넘을 수 없는 죽음을 먼저 제시하고 사랑을 쌓아 나가는, 아니면 죽은 이를 화면 속에 환생시켜 나가는 이야기인 셈이다.

## 〈너의 이름은〉, 시간과 죽음을 뛰어넘는 사랑 이야기는 계속된다

최근 한국, 중국, 일본 세 나라를 관통하며 흥행에 성공한 애니메이션이 있다. 일본에서 1800만 명이 넘는 관객을 동원해 흥행 돌풍을 일으켰고, 지금까지 중국에서 개봉된 일본 영화 가운데 가장 좋은 흥행 성적을 올린 〈너의 이름은君の名は〉(신카이 마코토 감독, 2016)이 바로 그것이다. 이 작품은 2017년 한국에도 수입돼 360만 명의 관객을 동원했고, 애니메이션과 영화를 통틀어 한국에서 가장 흥행한 일본 영화가 됐다.

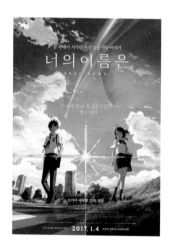

〈너의 이름은〉은 남녀의 몸이 바뀌는 설정으로 시작한다. 도쿄 한복판에 사는 남고생 다키는 어느 날 아침 미쓰하라는 여고생의 몸이 되어 깨어난다. 미쓰하가 사는 곳은 복잡한 대도시 도쿄와 달리 카페 하나 없는 시골 마을이다. 미쓰하는 거꾸로 다

키의 몸을 하고 일어나 학교에 가게 된다. 다음 날 잠에서 깨어난 두 사람은 원래의 몸으로 돌아온다. 이러한 신체 교환은 매일이 아니라 불시에 일어나기 때문에 다키와 미쓰하는 몸이 바뀌었을 때 일어난 일을 휴대전화에 기록해놓기로 약속한다. 휴대전화의 메모는 마치 편지를 주고받는 것과 같아서 두 사람이 서로 알아가며 호감을 느끼게 하는 역할을 한다.

성별과 환경이 정반대이기 때문에 일어나는 좌충우돌 코믹한 사건이 한바탕 지나고 나면, 〈너의 이름은〉의 분위기는 심각해진다. 이들이 극복해야 할 역경이 무엇인지 분명해지기 때문이다. 그것은 신체 교환이 아니라, 바로 시간과 죽음이다. 어느 날 갑자기 신체 교환은 더 이상 일어나지 않는다. 다키는 미쓰하가 사는 마을을 찾아 나선다. 그가 발견한 것은 3년 전 유성 충돌로 폐허가 돼 사라진 마을이었다. 그리고 자신이 동시대가 아니라 유성이 떨어지기 이전의 미쓰하와 신체 교환을 했음을 알게 된다. 그는 죽은 이와 소통했던 것이다. 다키는 미쓰하를 살려내기 위해 온갖 노력을 다한다.

〈모란정환혼기〉를 연상시키는 3년이라는 시간 차이, 현 시점에서는 한쪽이 죽은 상태이고, 남성이 여성을 환혼시킨다는 것 등 많은 점에서 〈너의 이름은〉은 앞서 살펴본 〈모란정환혼기〉와

공통성을 지닌다. 〈시월애〉, 〈말할 수 없는 비밀〉과 유사점을 찾아내기도 어렵지 않다. 〈너의 이름은〉이 한국, 중국, 일본에서 모두 흥행 기록을 갱신한 배경에는 이처럼 시간과 죽음이라는 역경을 극복하려는 동아시아의 특성이 깔려 있기 때문이 아닐까. 시간과 죽음이라는 역경과 마주하는 아름다운 사랑 이야기는 계속해서 만들어질 것이다.

김영훈

감각으로 즐기는 _____

사람

# 어떻게 아름다운 삶을 살 것인가

맹인인 나는 맹인이 아닌 당신에게 한 가지 힌트밖에 줄 수 없습니다. 내일이면 장님이 될 사람처럼 당신의 눈을 사용하십시오. - 헬렌 켈러Helen Adams Keller,[1] 〈내일이면 장님이 될 사람처럼〉[2]

시청각장애자인 헬렌 켈러의 시를 읽다 보면 그녀는 비장애인보다 좀 더 경이롭고 황홀하게 세상을 살았던 것은 아닐까 하는 생각이 든다. 만약 헬렌 켈러가 장애를 극복하고 다시 이 세상을 경험한다면 무엇을 어떻게 듣고 보고 느낄까? 일반인에게는 절망적인 장애로 평생을 살았던 그녀가 느끼고 경험한 세계는 어떤 것일까?

우리 삶이 지향하는 것 가운데 아름다움을 빼놓을 수는 없다.

아름다움에 대한 논의는 긴 역사를 가졌으면서도 그것이 무엇인지 한마디로 정의하기는 쉽지 않다. 동시에 아름다움이 무엇인지 정의하는 것도 중요하지만, 어떻게 그런 삶을 살 것인지가 더욱 중요한 실천적 질문이 될 수밖에 없다. 그렇다면 아름다운 삶, 그 징표는 무엇인가?

몸을 가진 존재인 인간은 체험이라는 구체적 삶 속에서 이해해야 제대로 알 수 있다. 우리는 감각을 통해 외부 세계를 인식하고 그 세계 안에 존재한다. 우리가 느끼는 아름다운 소리와 장소에 대한 만족감, 행복감, 기쁨의 순간도 몸과 감각에 의해 매개되지 않고는 존재할 수 없는 것이다. 그러나 몸과 감각의 보편성에도 대상을 감각하고 인지하는 과정은 시대와 지역에 따라 상이했던 것이 사실이다. 왜 인류는 동일한 대상에 대한 감각과 지각 과정에서 서로 차이와 독특함을 드러내는가? 감각 인류학 차원에서 매우 흥미로운 질문이다.

클리퍼드 기어츠Clifford Geertz는 《문화의 해석》에서 인간의 본성에 대한 질문을 던진다. '우리에게 변하지 않는 본질은 존재하는가?' 그의 결론은 단순하다. 인간은 문화적으로 조건 지워진 존재이며, 시대를 초월한 본질은 상상에 불과하다는 것이다. 결국 인류학의 궁극적 목적이란 그 문화적 조건을 밝히는

과정이다. 이러한 접근을 토대로 이 글은 아시아 지역의 다양한 사례에서 드러나는 특성을 '감각하는 인간'이라는 큰 주제 아래 살펴보고자 한다.

몸과 감각, 아름다움을 추구하는 현상은 매우 보편적인 것이다. 하지만 실제 우리가 관여하는 구체적인 상황은 매우 상이하고 다양하다. 아름다운 소리와 음악의 궁극적 근원은 무엇인가? 소음과 음악의 경계는 무엇인가? 서양인의 귀에 한국의 전통 타악기인 징 소리는 소음을 넘어 견디기 어려운 것일지도 모른다. 같은 귀, 같은 눈, 같은 감각기관을 가진 인류에게 드러나는 이러한 다양성은 어떻게 설명할 것인가? 몸의 감각으로 체험되는 일상생활에서 감각을 통해 얻는 아름다움이란 과연 무엇인가?

사실 몸을 가진 존재로서 우리에게 주어지는 매순간의 절대적 활동은 생명을 유지하는 일이다. 그러나 산다고 하는 것이 모두 아름다움을 위한 것이 아니면서도 삶의 활동이 단순히 생명 연장으로만은 이해될 수 없다. 우리의 행동은 순간의 생명을 유지하면서도 더 나은 삶을 향한 움직임이기 때문이다. 이 과정에서 우리가 삶의 아름다움을 추구한다는 사실은 누구도 부인할 수 없는 것이다.

자기 자신을 돌보는 일은 순간순간의 선택과 매일의 투쟁이며, 이 과정에는 매우 복잡한 기획과 전략, 실천이 포함될 수밖에 없다. '자아의 공학 techniques de soi'이라는 흥미로운 주제를 제시한 미셸 푸코Michel Foucault의 논의를 도입해본다면 '자신의 목숨을 어떻게 보존할 것인가', '무엇을 위해 살아갈 것인가' 하는 질문을 함으로써 우리 몸과 감각을 둘러싼 다양한 전략과 체계가 존재한다는 것을 생각해볼 수 있다. 전통시대의 오감에서부터 시각을 중심으로 근대적 전환을 이룬 현재의 오감에 이르기까지 그 체계는 상상 이상으로 상이하게 변화해왔다. 우리는 그 지역적 다양성에 주목할 필요가 있다.

이 글에서는 시각, 청각, 촉각, 후각, 미각, 즉 오감의 분류를 통해 아시아 지역에 퍼져 있는 흥미로운 민족지民族誌 사례를 소개하고, 그 특성을 생각하면서 아시아 지역의 감각 체계, 오감을 통한 미적 쾌快의 추구를 살펴보고자 한다.

## 외부 세계를 바라보는 동서양 시선의 차이

인간이 가진 다섯 가지 감각은 모두 중요하지만, 그 가운데 시

각은 특히 중요하다. 실제 인간이 가진 감각수용체의 70퍼센트
가 시각과 관련 있다는 사실도 이를 뒷받침한다. 그런데 앞서
인용한 아무것도 볼 수 없었던 헬렌 켈러의 내면은 과연 어떤
것이었을까? 눈으로 보진 못하지만 촉각과 후각 그리고 상상을
통해 그녀가 마음속으로 그려냈던 이미지는 과연 우리가 눈으
로 보는 것과 어떤 차이가 있을까? 어쩌면 볼 수는 없지만 '마
음의 눈'을 찾은 헬렌 켈러의 세상이 우리가 본 세상보다 더 아
름다웠을지도 모른다.

　그러나 그렇다고 직접 두 눈으로 보는 세상의 모습을 포기할
수는 없지 않은가. 눈을 감았다 다시 뜨면 모든 것이 순식간에
빛, 형태, 색, 움직임 등으로 몰려 들어온다. 봄의 푸름, 한여름
깊은 숲의 어두움, 가을의 찬란한 단풍, 그런가 하면 하룻밤 사
이에 온 세상이 순백으로 바뀌는 겨울, 이 계절의 생동감은 두
말할 나위 없이 감동적이다. 특히 가을 단풍은 한국인은 물론
중국, 일본 등 동아시아 사람에게 각별한 풍경이었고, 수많은
문학적 주제이기도 했다. 특히 계절의 미감이 기본으로 차용되
는 일본의 하이쿠俳句 한 편을 들여다보자.

　비-하고 우는

긴 소리 구슬프다

밤의 암사슴

ぴいと啼く

尻声悲し

夜の鹿

- 마쓰오 바쇼松尾芭蕉 3

이 시에서 사슴은 적막한 가을밤의 정서를 나타낸다. 기본적으로 일본 문학에는 유형적인 미의식이 존재하는데, 봄 새벽녘의 벚꽃, 가을 저녁 무렵의 단풍을 아름답게 생각하는 와카和歌 4를 읊는 등 계절에 대한 미의식을 표현한 것이 많다. 혼란한 시기를 살면서 자연을 통해 미의 세계를 꿈꾸어본 김영랑5의 시에서도 계절의 느낌은 농후하다.

"오-매 단풍 들것네"

장광에 골붉은 감닙 날러오아

누이는 놀란 듯이 치어다보며

"오-매 단풍 들것네"

- 김영랑, 〈오-매 단풍 들것네〉

한국인에게 김영랑의 '오-매 단풍 들것네'는 한 번쯤은 듣고 공감했던 구절일 것이다. 실제 자연이 주는 색감은 문학적 감수성을 자극하는 것 이상의 역할을 한다. 빛을 통한 심리 치료는 물론 특정 색이 주는 파동이 신체에 영향을 미친다는 사실은 밝혀진 지 오래됐고, 오늘날엔 이른바 색채치유사가 전문적으로 활동하고 있기까지 하다. 색은 강력하게 기분과 감정에 영향을 미치는 에너지 자원인 셈이다.

사실 우리가 보는 색은 빛의 스펙트럼 안에 있는 것이며, 어떤 조건이나 대상에 따라 반사되는 빛이 우리 눈에 특정 색으로 보이는 것뿐이다. 실제 우리 눈은 빛을 받아들일 뿐이지 보는 것은 뇌가 한다. 빛을 수용한 눈이 보내는 정보가 시신경을 따라 뇌에 전달되고 지각됨으로써 비로소 무엇인가를 보게 되는 것이다. 태양에서 쏟아져 나오는 빛이 없다면 우리의 생존은 물론이고 지구상의 생태계는 존재조차 할 수 없다. 그래서 태양숭배는 거의 모든 문화권에서 행해졌는데, 지역에 따라 흥미로운 차이도 발견된다. 일본의 저명한 건축학자인 구마 겐고隈研吾[6]는 일본과 서양의 건축 차이를 빛과 연관해 이야기한다. 서양의 건축에서 빛은 절대적이어서 되도록 많은 빛을 수용할 수 있는 방향으로 설계가 이루어지는데, 이에 비해 일본에서는 빛

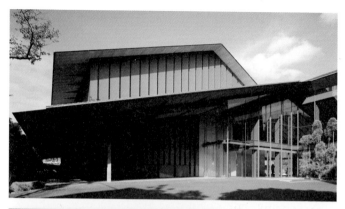

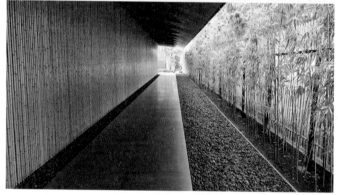

네즈미술관

과 대비되는 그림자를 활용한다는 주장이다.

이러한 주장은 그의 작품에도 잘 나타나는데, 그가 설계해 재단장한 일본 도쿄의 네즈미술관根津美術館[7]을 보면 잘 알 수 있다. 이 미술관의 입구는 매우 특이하다. 대체로 중앙에 훤히 드러나는 서양 건축물의 입구와 달리 50미터 이상의 그늘 속을 걷고 나면 비로소 미술관 입구가 보인다. 긴 처마와 대나무가 자라는 긴 복도를 걸어 미술관 입구에 도달하는 과정은 특별한 경험을 선사한다. 구마에 따르면 일본을 포함한 동양의 전통적 공간 구성은 빛보다 그늘을 더 잘 활용했다. 네즈미술관은 빛과 관련한 동서양의 건축미를 다시 생각해보게 되는 매우 흥미로운 사례가 아닐 수 없다.

구마 겐고의 이러한 통찰은 한국의 전통 건축에도 나타난다. 즉 한옥에도 일본과 마찬가지로 처마가 만들어내는, 외부와 내부를 연결하는 그늘 공간이 존재한다. 또 한옥의 아름다움을 말할 때 늘 언급되는 것 중 하나가 실내의 은은한 느낌인데, 이것 역시 빛이 창호지를 통과해 여과되면서 빛과 어둠을 연결하기 때문에 만들어지는 것이다.

빛을 둘러싼 동서양의 대비는 3차원 공간뿐 아니라 2차원의 시각예술인 그림에서도 잘 나타난다. 2차원에 3차원의 깊이를

나타내기 위한 서양의 원근법과 동양 회화 속의 원근법은 매우 상이하다. 이른바 삼원법三遠法이라는 중국 회화의 기법은 서양인의 눈으로 보면 있을 수 없는 아이러니다. 삼원이란 '고원高遠'이라 해서 산 아래서 높은 산을 바라보는 시점, 앞에서 뒷산을 바라보는 '평원平遠'의 시점, 산과 산이 중첩되면서 그림의 깊이를 무한히 암시하는 '심원深遠'의 시점까지 세 개의 시점이 한 그림 속에 전개되는 것을 말한다. 서양에서는 보는 자의 눈이 고정돼 있으므로 결국 하나의 시점에서만 풍경이 그려진다. 그런데 동양의 전통 산수화에 등장하는 삼원법은 전혀 다른 기법이다. 즉 삼원법은 산수 공간에 대한 매우 특별한 미감을 함축해 표현하는 방법으로, 산수화가 단순히 보는 그림이 아니라 그 공간 속에 들어가 '보아가는'그림이기 때문이다.[8]

우리를 둘러싼 세계를 어떻게 재현하는가 하는 문제의식은 결국 외부 세계를 어떻게 보느냐 하는 문제의식과 연관된다. 이와 관련해 라이너 마리아 릴케Rainer Maria Rilke[9]의 시 〈표범, 파리의 식물원에서〉를 읽어보면 좀 더 이해가 쉬울 것 같다.

수 없이 지나가는 창살에 지치어
그의 눈에는 아무것도 보이지 않는다

마치 그에겐 수천의 창살만 있고

그 수천의 창살 뒤엔 세계가 없는 듯하다

(……)

다만 때로 눈꺼풀이 소리 없이 열릴 뿐

그러면 형상이 안으로 비쳐 들어가고

긴장한 사지의 정적을 뚫고 지나고

가슴속에서 덧없이 사라진다

표범은 창살을 넘어 무엇을 보고 있는 것일까? 아니, 표범을
관찰하는 릴케는 무엇을 보고 있는 것일까? 이 시는 창살 밖에
서 바라보는 우리의 시선에 대한 느낌을 그 무엇보다 강렬하게
전달해준다. 불상을 조각하는 전문가와 이야기하면서 느꼈던
것이 다시 한 번 생각난다. 불상 제작에서 제일 어려운 것 중 하
나가 바로 불상의 눈이라고 했다. 눈을 너무 크게 뜬 것처럼 보
이거나 반대로 눈을 감은 것처럼 보여서는 안 된다는 것이다.
그래서 그런지 불상을 보면 지그시 눈을 감은 것인지, 눈을 반
쯤 뜬 것인지 아무리 봐도 종잡을 수가 없다. 안과 밖을 모두 훤
히 본다는 불상의 눈은 의미심장하다.

## 향에 부여하는
## 다양한 가치와 의미

일상생활에서 어느 순간 뜻하지 않게 맡은 냄새에 사로잡힌 경험은 누구에게나 있을 것이다. 어떤 냄새를 맡는 순간 순식간에 그 냄새가 이끄는 기억 속으로, 그 시간과 공간 속으로 마치 마법처럼 끌려들어가게 된다. 순간적이지만 생각과 느낌, 모든 의식이 그 냄새에 이끌려 나온다. 그래서 감각을 연구하는 학자에게 후각은 심오하고 신비스러운 감각으로 인식된다.

동물처럼 주위를 한번 킁킁거려 보자. 우리가 사는 세계는 수많은 냄새로 가득하다. 물론 후각 능력이 매우 뛰어난 동물과는 비교할 수 없을 만큼 인간의 후각은 뒤떨어지지만, 우리가 맡는 후각 정보도 아주 다양하고 그로 인한 영향 역시 작지 않다. 봄날 어디에선가 신비롭게 흘러드는 아카시아 향, 라일락 향, 한여름 장마철 비 냄새, 비 온 뒤 풍기는 흙냄새 그리고 겨울이 되면 찬 공기에서 느껴지는 겨울 냄새 등등. 어디 이뿐인가. 인간이 만든 향은 종류를 헤아리기도 쉽지 않다. 자연에서 추출된 수많은 향이 매년 새롭게 조합돼 샤넬 넘버 5, 푸아종 같은 매혹적인 이름으로 포장돼 팔린다.

또 이곳저곳을 여행하다 보면 그 도시만이 가진 독특한 향을 어렵지 않게 맡게 된다. 한국에 처음 온 여행자가 김치, 마늘 냄새를 맡는다거나 인도에선 카레나 강한 향신료 냄새를, 중국에선 고소한 기름 냄새를 맡게 되는 것이다. 물론 사람마다 차이는 있다. 이런 경험이 몇 차례 반복되면 그 도시를 생각할 때 특정한 냄새가 순간적으로 떠오르고, 반대로 그런 향을 맡으면 순간적으로 공간 이동을 하는 착각에 빠지기도 한다.

특정한 냄새가 나는 것은 도시만이 아니다. 사람에게서도 각기 다른 향이 난다. 이는 생리학적으로 밝혀진 사실이다. 마치 고유한 지문처럼 사람마다 나는 향이 다르다. 그리고 동물이 서로의 냄새에 민감하듯 인간도 마찬가지다. 그렇지만 점점 과밀화되는 도시 환경에서 인간의 후각 능력은 자연스레 약화돼 더 이상 우리가 동물처럼 서로 킁킁거리지 않게 된 것은 그나마 다행이 아닐까.

앞에서 언급한 대로 요즘은 고가의 향수 제품이 팔리고 새로운 향이 끊임없이 만들어지지만, 향에 부여하는 가치와 의미는 문화에 따라 다양하다. 서양에서는 몸치장을 위한 향이 우선이라면, 동양에서는 몸치장보다 각종 의례와 제의에 동원되는 향피우기의 전통이 각별하다. 오랜 종교적 전통에서 향을 피우는

것은 의례의 시작을 알리고 의례 공간
을 정화하는 것으로 이해돼왔다.

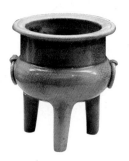

신안 향로, 원 13~14세기,
용천요

수백 년 전 중국에서 일본으로 항해
하던 중 한반도 신안 앞바다에서 침몰
한 배[10]가 있었다. 이 배에서 나온 향
로와 향 재료 등은 당시의 향 문화를
추측해볼 수 있는 귀중한 자료다. 중
국의 향 문화가 한국을 거쳐 일본에
전파됐으며 중국은 물론 향도(香道)로
까지 발전한 일본의 향 문화를 이해
할 수 있는 중요한 증거다. 일본의 불
교 사원으로 배달된 향로와 향은 불교
제례에 사용될 뿐 아니라, 일본 귀족
에게는 고급스러운 취향이자 개인 수
양의 도구로 활용됐다. 일본은 단순히

란자타이

향을 피우는 것을 넘어 향도를 이룰 만큼 발전시켰고, 향 재료
인 침향을 국보로까지 지정해 보존했다. 교토 쇼소인 正倉院 에
소장된 란자타이 蘭奢待 [11]만 봐도 향목 香木 을 숭상하던 일본 무
사의 미학과 역사를 알 수 있다.

조선의 유학자가 몸가짐을 정돈하고 자리에 앉아 향을 피우는 것은 공부에 앞서 마음을 다스리는 행위였다. 조상의 혼을 모시는 유교 제례에서 향이 차지하는 중요성은 두말할 나위가 없다. 제 몸을 사르고 조용히 사라지는 향 연기마저 마치 보이는 세계와 보이지 않는 세계를 연결하는 듯 심오해 보인다.

이렇듯 고대로부터 이어져오는 아시아의 종교 전통이나 개인 수양에서 찾을 수 있는 향 못지않게 흥미로운 것이 또 하나 있다. 한국인이면 누구나 공감할 수 있는 밥 냄새다. 한국인에게 이른바 밥 냄새는 음식 그 이상의 심미적 자극을 준다. 밥 냄새를 통해 삶의 고통 가운데 잠시 정서적 위안을 얻기도 하고, 매일 매일의 바쁜 생활 속에서 무언가 근원적인 안도감을 얻기도 한다. 나아가 이른바 '사람 냄새가 난다'는 한국적 표현에도 감추어진 의미가 각별하다. 이 표현은 앞서 말한 개인의 지문처럼 독특한 냄새를 말하는 것이 아니라, 인정과 사람다움을 빗댄 말이다. 한국 사람에게 가장 의미 있는 냄새는 어쩌면 사람다움의 냄새, 인간적인 냄새가 아닐까.

그런데 좋은 향이라고는 해도 '아름다운'향이라고는 잘 하지 않는다. 그 이유는 무엇일까? 바로 이 지점에서 좋고 나쁜 냄새, 나아가 아름다운 냄새를 생각할 때 '냄새라는 감각의 본질 또는

형식은 무엇인가?'하는 근본적인 질문을 하지 않을 수 없다.

## 신체 접촉과 건강한 삶

우리는 자신의 느낌을 강조할 때 종종 '피부로 느껴진다'고 표현한다. 실질적이고 직접적이라는 느낌을 전달하고 싶을 때 쓰는 말이다. 사랑하는 사람, 부모와 자식 간의 신체 접촉을 보면 근원적이고 아름다운 느낌이 든다. 실제 미숙아로 태어난 아기는 인큐베이터에 있을 때도 정기적으로 엄마의 신체 접촉이 필요하다. 불행히도 엄마가 없다면 간호사나 자원봉사자가 대신해야 한다. 인간이 오랜 경험을 통해 얻은 결론은 신체 접촉이 제한된 유아는 신체 발달은 물론이고 지적, 정서적 성장에도 문제가 생길 가능성이 높다는 것이다.

성장 과정에 필수적인 촉각을 통한 신체 접촉과 관련해 기억나는 영화가 하나 있다. 베르나르도 베르톨루치 감독의 〈마지막 황제〉[12]다. 이 영화를 보면 불과 세 살 나이에 황제 자리에 오른 푸이가 또래 어린이와 노는 장면이 나온다. 흥미롭게도 어린 황제와 아이 사이에는 하얀 천으로 된 장막이 쳐져 있다. 보이진

않지만 그래도 둘은 서로 몸을 만지고 부비며 즐거워한다. 얼마나 사실에 기반을 둔 장면인지는 모르겠지만, 아무리 어리다 해도 황제인 푸이의 몸에 직접 손을 댄다는 것은 아마 상상할 수도 없는 처지에서 고안된 놀이로 생각된다. 고립된 공간, 누구의 접촉도 불가한 처지의 황제가 보여주는 아이러니가 아닐 수 없다.

신체 접촉에 관한 규칙과 금기만큼 인류 문화의 다양성을 보여주는 사례도 흔치 않을 것이다. 촉각으로 얻는 정보는 누구나 생존에 필요한 것이지만, 함부로 상대방을 만진다는 것은 상상할 수 없다. 일상적인 악수라고 해서 아무 때나 아무하고나 할 수는 없는 것이다. 하물며 포옹이나 키스는 더할 것이다. 그리고 동서양 간 신체 접촉의 차이만큼이나 아시아 지역 내에서도 다양한 방식과 금기가 존재한다.

접촉을 담당하는 감각기관인 피부에 부여하는 미적 태도도 흥미롭다. 누구나 예외 없이 아름다운 피부를 갈망하는 현대의 소비자에게 과연 아름다운 피부란 무엇일까? 피부 미용 광고를 살펴보면 '촉촉하고 매끈한, 우윳빛의 뽀얀 피부'라는 문구가 넘쳐난다. 건강한 피부를 원하는 것은 누구나 그러하겠지만 '흰 피부'를 선호하는 아시아 소비자의 욕망은 한 번쯤 생각해볼 필

요가 있다. 그 속에 감추어진 귀족 계급에 대한 욕망, 백인 미녀에 대한 무조건적 욕망이 숨어 있는 것은 아닌지 묻게 된다.

최근 아시아 관광산업에서 또 하나 주목할 만한 것이 바로 피부 마사지다. 중국을 방문하는 관광객이라면 간단한 발 마사지부터 전신 마사지에 이르기까지 여행 중 한 번쯤은 마사지 숍에 들르게 된다. 마사지산업은 현재 중국뿐 아니라 태국, 인도네시아, 캄보디아, 베트남, 미얀마 등 동남아시아에서 그 어느 때보다 활성화되고 있다. 사실 마사지는 왕이나 귀족의 건강과 미용을 위해 시작된 것으로, 종교 사원에 학교를 차려 마치 의사를 양성하듯 안마사를 교육해왔다. 마사지에 필요한 수많은 향료와 고도의 마사지 기법을 살펴보면 놀라지 않을 수 없다. 촉각에 대한 오랜 관심과 노력 없이는 축적될 수 없는 문화다.

또한 피부 감각을 자극해 질병이나 병증을 치유하는 방법에도 관심이 높아지고 있는데, 맨발로 걷기 같은 운동을 권하는 것을 보면 자연과의 직접 접촉이 얼마나 중요한지 암시하는 듯하다. 앞서 언급했듯이 아기와 산모 간의 접촉만큼 중요하고 또 아름다워 보이는 신체 접촉도 없을 것이다. 또 어찌 보면 사랑하는 남녀 간의 성적, 육체적 접촉은 한 인간이 다른 인간과 나

눌 수 있는 궁극적인 신체 접촉일 것이다.

인간이 가진 촉각의 범위에서 가장 아름다운 경험은 무엇일까? 아이는 누가 시킨 것도, 가르쳐준 것도 아닌데 바닷가 모래밭이나 갯벌에 가면 온몸으로 뒹굴며 논다. 어쩌면 자연, 즉 물이나 바람, 빛을 마음껏 받아들이는 행위가 몸을 통해 받아들일 수 있는 촉감 체험 가운데 가장 아름다운 것이 아닐까.

## 아름다운 음식, 미식의 기준

인간은 먹지 않고는 살 수 없다. 그래서일까, 태아가 성장할 때도 입이 가장 먼저 생긴다고 한다. 요즘 한국에서는 이른바 '먹방' 시대라고 할 만큼 먹는 것에 열광하고 맛있는 음식을 소개하거나 맛집을 찾아다니는 수많은 텔레비전 프로그램이 방송된다. 맛있는 음식을 마다할 사람은 없다. 하지만 '무엇이 맛있는가, 맛이란 무엇인가'에 대해 조금이라도 생각해본다면 그 대답이 쉽지 않음을 알게 된다. 맛의 정의는 둘째치더라도 먹어야 할 음식과 먹지 말아야 할 음식, 게다가 먹는 규칙과 금기, 그 예절과 의미까지 실로 생각해볼 거리는 다양하고 끝이 없다. 먹

는다는 사실만큼 단순한 명제도 없지만 그만큼 복잡한 문화 체계도 없다.

미각을 담당하는 혀가 느끼는 것은 시고, 달고, 맵고, 짜고, 쓰다는 다섯 가지 맛이다. 간단하다. 그런데 문제는 이러한 맛이 조합되고 후각이 더해지는 데 있다. 음식의 냄새와 시각적 자극까지 합쳐지는 그 맛의 가변성을 생각해본다면 음식의 맛은 무한하다고 할 수도 있다. 맛도 맛이지만 먹을 수 있는 음식의 범위도 놀랍다. 인간은 흙도 먹는다. 중국의 한 지역 사람들은 흙을 말린 다음 조각을 내어 먹는다. 흙이 속병 치료에 좋기 때문이지만 그 나름대로 맛도 있다고 말한다. 우리로서는 흙을 음식처럼 먹는 일은 상상하기조차 힘들다. 이외에도 독특한 음식 문화는 많다.

인류가 먹는 과일은 정확히 그 종류를 헤아리기조차 어려울 만큼 다양한데, 그중 과일의 왕이라고 불리는 것이 있다. 바로 두리안이다. 태국 등 동남아시아 국가를 여행한 사람이라면 한 번쯤 '두리안 경고', '두리안 금지' 표시를 본 적이 있을 것이다. 과일의 왕이 호텔에 반입할 수 없는 품목이라는 사실이 놀랍고 또 호기심을 불러일으킨다. 두리안을 먹어본 사람이라면 어렵지 않게 그 이유를 알 수 있다. 하지만 몇 번 먹으면 점차 고소

한 과육 맛과 향에 중독되기 쉽다.

두리안

독특한 음식 냄새 하면 또 빠질 수 없는 것이 바로 한국의 홍어다. 한국 사람이 삭힌 홍어회를 다 잘 먹는 것은 아니다. 못 먹는 사람이 더 많을지도 모른다. 그만큼 홍어회의 향과 맛은 말로 표현하기 어려울 정도로 고약하다. 강한 암모니아 냄새가 먹기 전은 물론이고 입에 넣어 씹는 그 순간부터 목구멍, 콧구멍 가릴 것 없이 강타해온다. 처음 먹는 사람에게는 한마디로 썩은 것 같은 맛이 나지만, 엄밀

두리안 반입을
금한다는 표지

히 말해 썩은 것이 아니라 삭힌 것이다. 해로운 균의 증식은 억제되고 이로운 균이 발효된 결과지만, 쉽게 익숙해지기 어려운 음식인 것만은 맞는다. 중국의 취두부도 맛과 향이 고약해 한국의 홍어회만큼 쉽게 친숙해지기 어려운 음식이다. 도대체 이러한 독특한 미각은 어떻게 생겨난 것일까?

인간은 특이한 맛도 맛이지만 음식을 먹으면서 또 다른 극단을 추구하기도 한다. 한국 음식 하면 매운 것으로도 유명한데,

사실 한국인은 매운 고추를 또 매운 고추장에 찍어 먹는다. 게다가 시뻘건 매운탕 국물을 들이켜고 시원해한다. 외국인에게 이런 한국인의 입맛은 미스터리로 보일지도 모른다. 어찌 보면 자학적이기까지 한 이러한 극단적 맛의 추구는 복어 마니아에게서도 볼 수 있다. 복어는 독성 때문에 전문 자격증이 있어야 취급할 수 있는 생선이지만, 많은 사람이 복어를 먹는다. 혹 잘못 먹어서 단순 마비가 올 수도 있고 물론 죽음에 이르는 사람도 있는데, 그런데도 복어를 먹는 것을 보면 맛있는 음식을 먹는 데는 스릴도 있어야 하는 것인가 싶다. 복어가 가진 죽음의 공포, 그 유희가 우리를 유혹하는 것일까? 무라카미 류의 《달콤한 악마가 내 안에 들어왔다》를 보면, 우리가 무언가를 먹는다는 것은 절대 혀가 느끼는 맛 때문만은 아니라는 사실을 깨닫게 된다.

미각에 대한 또 다른 흥미로운 주제는 맛을 표현하는 언어, 즉 미각어에 관한 것이다. 어느 문화권이든 대개 맛을 표현하는 말은 '시다', '달다', '쓰다', '맵다', '짜다', '떫다'가 기본이다. 그리고 여기에 복합적인 맛 표현이 추가된다. 대개 맛은 한 가지가 아니라 복합적인데, 예를 들어 단순히 달거나 쓴 것이 아니라 달콤하면서 조금 쓴맛이 날 때는 '달콤쌉싸래하다', 시면서도 떫은맛이 날 때는 '시금털털하다'라고 표현한다. 그리고

맛의 강약에 따라서도 미묘하게 달라지는 다양한 뉘앙스의 미각어가 존재한다. 한 연구에 따르면 음식 역사가 긴 문화권일수록 합성미각어가 발달한다. 못 먹는 재료가 없다는 중국에는 서너 가지 맛이 합쳐진 표현이 많다.[13] 그만큼 역사적으로 미각에 대한 탐험이 길었음을 반증하는 것이다.

독특한 맛과 향도 중요하지만 요즘은 단순히 맛있는 음식(味食)을 넘어 아름다운 음식, 곧 미식美食을 추구하는 방향으로 발전하고 있다. 맛은 물론이고 음식의 모양, 그릇, 분위기, 서비스에 이르기까지 아름다움을 추구하는 미식산업이 성하는 것이 그 증거다. 미슐랭 가이드Guide Michelin[14]가 선정한 식당 앞은 사람들로 늘 문전성시를 이루고 그 미식의 대가는 수십, 수백만 원 혹은 그 이상에 이른다. 과연 아름다운 음식, 미식의 기준은 무엇인가, 다시 한 번 묻게 된다.

## 무엇이 아름다운 소리인가

'지글지글', '보글보글', 듣기만 해도 입안에 침이 고이는 음식 만들어지는 소리다. 이외에도 세상엔 수많은 소리가 있다. 우선

파도치는 소리, 빗소리, 대숲에 부는 바람 소리 그리고 휘파람 같은 새소리, 깊은 바닷속 고래 소리까지 우리를 매혹하는 자연의 소리가 있다. 지구 밖으로 나가면 지구가 공전하고 자전하는 소리가 혹 들리지 않을까 싶기도 하다. 그런데 도시에는 자연의 소리 외에도 다른 많은 소리가 끊임없이 만들어졌다가 사라진다. 우리는 살기 위해 전화벨 소리나 자동차 클랙슨 소리를 들어야 하지만, 아름다운 소리를 찾아 귀를 기울이기도 한다. 과연 아름다운 소리란 무엇일까?

요즘은 세계 곳곳의 수많은 사람이 이어폰을 귀에 꽂은 채 거리에서, 지하철에서, 비행기에서 무언가를 듣는 모습을 쉽게 볼 수 있다. 이어폰을 귀에 꽂지 않으면 잠을 자지 못하는 사람도 적잖다. 잠깐의 휴식과 듣는 즐거움을 위해 음악을 듣는 것은 누구나 하는 보편적인 행위다. 하지만 과연 왜 그 소리, 그 음악을 들을까를 생각하면 이는 간단치 않은 문제다. '당신이 생각하는 가장 아름다운 목소리는 또는 사람은 누구인가?' '당신이 생각하는 가장 아름다운 소리를 내는 악기는 무엇인가?' 이 두 가지 질문만 해봐도 개인마다, 문화권마다 답의 차이가 클 것이기 때문이다.

벨칸토 창법으로 노래하는 이탈리아 성악가의 목소리가 매혹

적인가? 그렇다면 피를 토하듯 목에 힘줄을 세워 절규하는 판소리의 발성은 어떠한가? 영화 〈미션〉[15]에서 흘러나오는 오보에 솔로의 선율이 비참한 죽음을 배경으로 하는 것인 줄 알면서도 우리는 그 음악을 듣고 '아! 아름답다'고 느끼게 된다. 한편 한국 농악의 리드 악기인 놋쇠로 된 꽹과리 소리의 강도와 파열음은 외국인에게 어떤 느낌을 자아낼까? 존 블래킹John Blacking 은 《인간은 얼마나 음악적인가》에서 이렇게 묻는다. '과연 소음과 음악의 경계는 무엇일까?' '왜 인류는 음악을 만들어왔을까?' 실로 인류가 만들어온 음악의 형태와 성격, 기능과 의미를 생각해볼 때 그 다양성과 창의성에 놀라지 않을 수 없다. 인간은 수천 가지 조립품으로 파이프오르간을 만들기도 하지만, 간단히 자신의 두 발만으로 땅을 차며 리듬을 만들고 춤을 추기도 한다. 자연의 풀피리에서 색소폰 같은 금관악기에 이르기까지 악기는 그 모습도, 만들어내는 소리도 놀랄 만큼 다양하다.

한국의 문화재 중 제일 먼저 세계무형유산으로 등재된 것 중 하나가 종묘제례악이다. 종묘 역시 세계문화유산으로 지정됐는데, 그 건축 공간에서 제례를 올릴 때 펼쳐지는 음악이 바로 종묘제례악이다. 선율이나 리듬이 우리에게 익숙한 서양 음악과 대비돼 자못 이상하고 신기하게 들리기도 하거니와, 독특한 악

기의 모습도 눈에 띈다. 연주는 '축祝'이라는 구멍이 하나 뚫린 네모난 상자에 나무막대를 끼워 '퉁퉁퉁' 세 번 내리치면 시작된다. 그리고 축과 짝을 이루는 '어敔'라는 엎드린 호랑이 모양 악기의 머리 부분을 세 번 친 다음 등의 톱니를 세 번 긁어내리는 것으로 끝이 난다. 그 의미를 알지 못하면 도저히 이해하기 어려운 음악이다. 종묘제례악에 등장하는 또 다른 악기인 편경이나 편종 등을 자세히 살펴보면 수많은 장식 그림과 상징으로 가득하다. 사실 종묘에서 연주되는 음악은 우리가 일상에서 듣는 음악과 크게 다르므로 유교에 기반을 둔 조선의 예악 전통을 이해하지 못하면 즐길 수도, 이해할 수도 없는 것이다.

좋아하는 음악가의 연주를 이어폰으로 들으며 거리를 활보하는 현대인의 모습에서는 때로 밀교 수행자의 모습을 발견하게 된다. 아름다운 음악을 듣기 위해 이어폰을 꽂기도 하지만, 도시의 소음에서 벗어나고자 잠시나마 세상과 스스로를 차단하기 위해 하는 행동이기 때문이다. 티베트의 밀교 수행자는 명상을 할 때 '옴' 하는 소리를 낸다. '옴'이라는 소리 자체에 어떤 신비가 감추어져 있는지는 알 수 없지만, 지속적으로 '옴' 하고 소리를 내면 외부 소음에서 벗어날 수 있게 된다. 사실 더 큰 소음일 수도 있는 자신으로부터 시작된 소음에서 벗어나 진정한 자아

종묘제례악의 시작과 끝을 알리는 악기, 축과 어

의 공간에 들고자 하는 방법일지도 모른다.

## 감각 체험과 미적 감성

지금까지 살펴본 아시아 지역의 감각 체험 사례는 무엇을 의미하는 것일까? 또 감각과 아름다움의 연결고리는 과연 무엇이고, 아시아 지역만이 갖는 특성은 무엇일까? 이제 이런 의문에 대해 생각해보지 않을 수 없다. 다양한 감각 체험이 갖는 의미는 궁극적으로 감각 자체에 대한 인식 태도에 달린 것이다. 우선 동아시아 문명에서 중요한 사상적 줄기인 유교의 창시자 공자에서부터 이야기를 시작해보자.

무엇을 안다는 것은 그것을 좋아하는 것만 못하고, 좋아한다는 것은 즐기는 것만 못하다. -《논어論語》

평론가이자 영문학자인 김우창은 그의 책 《기이한 생각의 바다에서》(돌베개, 2012)에서, 《논어》에 나오는 이 유명한 문구를 토대로 흥미로운 문제의식을 끌어낸다. 이 구절은 공자가 탐미주

의자가 아니었을까 싶을 만큼 호기심을 불러일으킨다. 공자는 제나라에서 〈소韶〉라는 음악을 듣고 석 달 동안 고기 맛을 잊었다는데, 여기서 일단 그가 (고기도 좋아했지만) 얼마나 음악을 좋아했는지 알 수 있다. 김우창에 따르면 공자가 음식과 음악을 즐겼다는 사실이 '그가 절도를 잃어버릴 만큼 탐식가라거나 관능주의자'임을 의미하지는 않는다. 오히려 '공자는 즐김에 절제를 두었고, 단정하고 심미적인 형상과 의례에 보다 큰 의미를 둔 것으로 이해할 필요가 있다'고 했다. 이는 '미적 실천을 통한 닦음을 강조한 것으로, 먹고 마시고 감각하는 과정이 미적 감성과 훈련에 관계되기 때문'이다.

　다시 《논어》로 돌아가 보자. 두말할 필요 없이 공자는 탐미주의자와는 거리가 먼 절제와 수신의 이상을 실천한 성인이다. 그럼에도 '공자는 탐미주의자인가?'라고 묻는다면 김우창이 하고 싶은 대답은 무엇일까? 사람들은 대개 공자를 철저한 성찰과 금욕으로 무장한 인물로만 생각한다. 하지만 김우창은 공자를 그런 모습으로만 이해한다면 너무나 비인간적일 뿐만 아니라, 그의 자연스러운 삶을 왜곡하는 것이라고 생각한다. '심미적 이성'으로 집약되기도 하는 김우창의 삶에 대한 이해를 통해 공자는 보다 인간적인 모습으로 그려지면서도 극단으로 치우치지

않는 균형적 인간으로 묘사된다. 그는 몸을 가진 인간이 도덕적 완성을 위한 수행을 할 때 감각 체험과 미적 감성은 매우 중요한 통로이자 훈련과 수신의 과정이라는 점을 강조하는 것이다.

그렇지만 그렇게 중요한 감성 훈련이 어떻게 구체적으로 실천됐는지는 불명확하다. 그러므로 매일 먹고, 듣고, 보고 하는 삶의 과정에서 유교적 가르침이 어떻게 구체화돼 구현되는지 살펴보는 것은 매우 중요한 일이다. 이와 관련해 가장 중요한 덕목은 '신독愼獨'이다. 신독이 무엇인가? '혼자 있을 때에도 삼가는' 규범적 태도를 의미한다. 작게는 '눈을 너무 크게 뜨거나 눈동자를 획획 굴리는 것을 삼가고, 나쁜 소리는 듣지 않으며, 음식을 탐하지 않는다'는 기율을 말한다. 유학자의 행동거지에서 가장 중요한 기준은 흔들리지 않는 마음을 유지하는 것이며, 이는 자세를 흐트러뜨리지 않고 가만히 앉아 있는 정좌靜座의 훈련에서부터 시작된다.

흥미롭게도 유교의 정좌 훈련은 불교의 선禪 수행, 즉 좌선座禪과 매우 흡사한데, 실제 불교에서 차용한 것으로 알려졌다. 그렇다면 불교의 좌선 수행에서는 인간의 감각을 어떻게 이해할까? 대답은 간단명료하다. 불교의 가르침에 따르면 인간의 감각은 티끌과 같은 것이어서 의지할 수 없으며, 이를 통해 들

어온 정보는 환상일 뿐이다. 눈(眼), 귀(耳), 코(鼻), 혀(舌), 몸 피부(身), 생각 마음(意)을'이라 하여 온갖 티끌이 들어오는 통로로 보는데, 그러므로 육근을 맑게 하는 것이 도에 이르는 첫 번째 관문이 된다. 이러한 관문을 말해주는 선시 하나를 읽어보자.

푸른 모 손에 들고 논에 가득 심다가
고개 숙이니 문득 물속에 하늘이 보이네
육근이 맑고 깨끗하니 비로소 도를 이루고
뒷걸음질이 본디 앞으로 나아가는 것이었네
手把靑秧揷滿田
低頭便見水中天
心地淸淨方爲道
退步原來是向前
– 〈삽앙시揷秧詩〉[16]

이 시가 전하고자 하는 내용은 간단하다. '육근이 맑아야' 도를 이룬다는 것이다. "몸은 보리수, 마음은 맑은 거울 받침대, 부지런히 털고 닦아, 먼지가 끼지 않게 하라(身是菩提樹 心如明鏡

臺 時時勤拂拭 勿使惹塵埃)"라고 한 신수神秀의 〈오도송悟道頌〉도 바로 같은 맥락인 셈이다. 이처럼 감각에 대한 불교의 태도는 감각 체험을 통한 아름다움이든 추함이든 그 미추 자체를 초월하는 것이어서 이른바 미적 감성을 훈련하는 것이 현실의 삶에 어떤 의미를 갖는지 추적해보기조차 쉽지 않다.

다시 현실로 돌아오자. 왜 여전히 감각인가? 커피 맛과 향에 대한 한국인의 담론은 이제 단순히 마실 것에 대한 관심, 그 이상이 된 지 오래다. 각종 시음 행사가 열리고 감각적 소비자는 마실 때와 마시고 난 후의 커피 맛을 비교하며 커피를 고른다. 단순히 커피뿐인가. 도시 전체가 감각적 디자인으로 새롭게 재구성되고 있다.

도시 환경의 분위기는 현대 소비문화의 핵심으로, 전문가에 따라 기획된다. 엄청난 자원과 테크놀로지가 동원되고, 이 과정에서 색과 형태는 물론 청각, 촉각 등 모든 감각이 출동한다. 앞에서는 다섯 가지 감각을 하나씩 논의했지만, 사실 우리의 감각 체험은 그리 단순하지 않고 서로 다른 감각이 상호 침투해 있으며 엉켜 있는 것이 대부분이다. 예를 들어 우리는 눈과 코와 입으로 또 머리로 음식을 먹는다. 소리를 이미지로, 이미지를 냄새로 전환하는 광고 카피가 넘쳐나고 도시의 감각 체계는 다감

각, 통감각, 공감각의 공간으로 전환되고 있다. 모든 감각이 아우성치며 스펙터클해진다.

이렇듯 감각적 삶에 대한 관심이 그 어느 때보다 높아지는 21세기에 우리는 살고 있다. 따라서 이때쯤 감각이 무엇을 의미하는지 성찰해볼 필요가 있다. 오감에 대한 관심은 쏟아지는 수많은 정보와 체험을 대상화해볼 수 있는 기회가 될 것이며, 미적 감성의 훈련 과정이 될 수 있다. 사실 감각은 머릿속으로 지각될 뿐이다. 더 이상 들을 수 없었던 베토벤에게 아름다운 선율은 귀와 상관없이 마음속으로 상상된 것이다. 우리는 보고, 듣고, 맛보고, 냄새 맡고, 피부로 느끼면서 이 세계를 쉼 없이 알아간다. 이러한 감각 능력은 과연 우리를 어디로 인도할까? 아시아인에게 체험된 감각적 세계의 특수성은 과연 무엇일까? 동아시아인의 사유에서 발견되는 아름다움의 관계는 무엇일까? 동아시아에 아름다움 그 자체에 대한 사유, 개념 체계는 과연 존재하는가? 아직도 많은 미완의 질문이 남아 있다.

김현미

수행하는 사람: _____

_____ 청년 도시 명상자의 대안적 삶의 미학

이 글의 일부는 '2011년 정부(교육과학기술부)의 재원으로 한국학중앙연구원의 지원을 받아 수행된 연구임 (AKS-2011-AAA-2104)

## 경쟁 사회 속의 도시 명상자

김우주 씨는 30대 후반의 시스템 프로그래머다. 잦은 야근과 장시간 노동으로 온종일 컴퓨터 앞에 앉아 있는 그녀의 유일한 취미는 해외 직구였다. 그녀는 쓸모와는 상관없이 쇼핑 리뷰를 탐독한 후 좋은 제품의 최저가를 스스로 정해놓고 딜이 뜨기를 기다렸다가 정확한 타이밍에 물건을 사들였다. 아직 한국에 알려지지 않은 최신상품을 최저가에 구매하는 순간, 그녀는 '자기 인정'에서 오는 쾌락을 느꼈다. 과로한 일상에서 인터넷 쇼핑은 단돈 몇만 원에 그녀의 정보력과 인내심, 판단력을 최대로 활용할 수 있는 취미이자 탈출구였다.

그녀는 직장 생활 8년 만에 녹내장 진단을 받았다. 그로 인한 충격과 상심이 컸다. 녹내장은 평생 관리하며 살아야 하는 병이

라 세상을 원망하며 괴로워했는데, 그즈음 지인의 추천으로 한 불교 조직에서 제공하는 명상 수련을 다녀왔다. 단 며칠만이라도 편히 쉬자는 마음으로 참여한 명상 수련에서 그녀는 뜻밖에 강력한 체험을 하게 됐다. 모든 일이 다 '내 생각, 내 결정, 내 감정'에서 비롯된 것임을 자각한 후 그녀는 마음이 훨씬 편안해짐을 느꼈다.

이후 그녀는 가장 먼저 '필요한 물건만 사는 것'으로 소비 방식을 바꿨다. 또 장애아를 낳을까 봐 두려워 임신을 거부했는데, 점차 장애아여도 세상을 살 만한 가치는 있다고 생각하게 됐다. 그리고 자연 치유, 수지침, 아로마 요법, 에너지 힐링, 명상 프로그램 등을 해나가면서 건강한 몸을 만들었고, 최근에는 일을 그만두고 임신을 계획 중이다. 그녀는 귀농도 생각해보았지만, 그보다는 서울 근교에서 적절한 수준의 사회적 관계를 맺고 연대와 협력을 경험하며 육아와 생활 공동체를 함께할 사람을 찾고 있다.

김우주 씨처럼 최근 도시를 완전히 떠나지 않으면서도 도시의 경쟁, 성취, 소비 중심의 삶에서 벗어나고자 하는 청년이 급증하고 있다. 필자는 이들을 '도시 명상자'라고 부른다. 도시 명상자는 일 중심의 삶에서 '마음 수행'의 삶으로 이동하는 사람

을 말한다. 그 과정에서 영성, 명상, 순례 등 다양한 아시아적 종교 체험을 적극적으로 활용하게 된다. 이들 중에는 김우주 씨처럼 극적인 인생 변화를 경험하는 사람도 있고, 자신의 삶의 과정에 영성과 명상을 적극적으로 활용하는 사람도 있다.

이 글은 영성과 명상을 통해 '좋은 삶'의 의미를 해석하고 실현해 가는 사람들의 이야기다. 우선 몇 가지 비판적인 질문부터 해보려 한다. 과연 그런 삶을 살면 이런 변화가 가능한 것일까? 현대 한국의 도시 청년은 왜 명상과 수행을 새로운 자기 변형을 위한 실천 방법으로 선택한 것일까? 이들은 지금까지의 익숙한 사회적 관계와 단절하고 낯선 것과의 만남을 통해 자신의 한계를 어떻게 확장해 가고자 하는가? 특히 '마음 수행'의 종교인 불교가 제공하는 명상, 수행, 순례, 봉사 등의 활동을 통해 이들이 만들어가는 '삶의 이동성'은 어떤 의미를 가지는가?

우선 불교를 포함한 다양한 수행 프로그램에 참여한 경험이 있는 청년을 대상으로 심층면접을 실시했다. 그것을 기반으로 '수행하는 인간'의 모습이 아름답다는 것, 또 수행이 아름다움을 구성하는 과정을 이해함으로써 궁극적으로 아시아의 미 개념에서 '수행하는 인간형'이 대표하는 아름다움의 가치가 무엇인지 해석했다. 면접의 대상을 청년층으로 정한 것은 인생의 단

계에서 직업적 성공, 가족 구성을 통한 사회문화적 압력이 가장 큰 시기에 '수행의 삶' 혹은 '수행을 통한 변화'를 택한 이유와 계기가 흥미로웠기 때문이다. 수행자는 '일상에서 깨어 있기 위해 노력하는 자'이며, 도시 명상자는 도시에 머무르면서 이런 깨어 있음의 태도를 지속적으로 견지해가는 사람이다.

## 힐링의 시대, 행복의 표상

신자유주의적 자본주의는 물질과 마음의 이분법을 뛰어넘어 마음을 다스리기 위해 물질에 의존하는 형태의 치유 주체(therapeutic self)를 구성해내고 있다. 2000년대 중반 이후 눈에 띄게 증가하기 시작한 '힐링healing'이라는 단어는 현재 한국인의 모든 삶의 영역에 걸쳐 무분별하게 사용되고 있다. 힐링 음식, 힐링 관광, 힐링 요가, 힐링 아로마, 힐링 인문학, 힐링 연극, 힐링 음악, 심지어 힐링 정치까지 모든 영역이 힐링이라는 브랜드로 재포장되고 있다. 한국의 힐링 열풍은 급격한 정치경제적 발전과 피폐해진 정서의 상관관계를 잘 보여준다. 한국 사회는 물질적 필요성을 넘어선 어떤 상태, 즉 마음과 정서를 위로받고

관리하는 좀 더 높은 차원의 자본주의적 소비 자아를 구성하는 단계로 이동하고 있다. 하지만 이것이 삶의 미학을 증진하기보다는 분노, 우울, 절망, 불안의 감정을 '관리'의 대상으로 보는 이른바 돈벌이산업만 난무하는 풍경을 만들어내고 있다.

인기와 부는 의지와 용기에 달렸다고 부추기는 신자유주의식 자기 계발 담론은 한편으로는 과잉 욕망, 다른 한편으로는 냉소와 우울증을 만들어냈다. 경쟁의 기저에는 '나만 뒤처지는 것이 아닐까?' 하는 집단으로부터의 이탈과 추락이라는 공포가 자리 잡고 있다. 그러나 힐링 담론의 만연은 한국 사회가 정신적 위안이 절대적으로 필요한 상황임을 암시한다. 특히 청년 세대는 자기 계발 대열에서 낙오되지 않도록 지속적으로 힘을 얻기 위해 힐링 담론을 소비한다. 이들은 특정 사물의 소유, 특정 형태의 라이프스타일을 행복의 상태와 동일시하며 힐링산업의 적극적인 소비자가 된다. 또 치유산업을 통해 불안을 다스리는 방법을 배우며, 이것이 곧 행복에 다다르는 길이라고 믿는다. 페이스북이나 인스타그램 같은 SNS를 통해 끊임없이 유포되고 확장되는 '행복한' 혹은 '좋은' 것만 소비하는 이미지는 그렇지 않은 다수를 낙후시키는 묘한 심리를 일으킨다. 그런데 체험이나 소비를 통한 행복의 전시가 곧 불안과 고통의 소멸을 의미하는

것일까?

사실 행복이 일종의 의무가 되는 상황은 현재의 삶에 불만을 갖고 개입하기를 원하는 사람을 무력화한다고 페미니스트 작가인 새러 아메드Sara Ahmed는 지적한다.[1] 그녀는 긍정심리학, 행복 추구, 자기 계발이 강조될수록 우울함이 역설적으로 강화된다고 주장한다. 임시적이고 예측 불가능한 상황을 꼭 도달해야 할 목표로 이해하거나 또는 개인의 도덕성이나 인격의 결과로 간주하게 되면 행복도 억압의 기제가 된다는 것이다. 즉 행복 담론이나 긍정심리학이 강화될수록 복잡하게 얽혀 있는 다른 감정을 표현하거나 설명해서는 안 된다는 식의 억압이 강화된다는 말이다.

특정한 형태로 재현되는 행복은 그렇지 않은 사람의 불만을 개별적인 것으로 축소시킨다. 다른 형태의 라이프스타일을 자유롭게 추구하는 것, 사회적인 것을 회복하고자 하는 상상의 가능성을 불온한 것으로 치부하며, 실질적으로 비민주적인 억압 상태를 만들어낸다. 이런 상황에서는 동기 유발 산업, '시크릿' 열풍으로 대표되는 긍정심리학, 코칭산업, 치유목회, 각종 힐링 산업, SNS를 통한 행복 전시 등이 팽창하면서 오히려 사회구조적인 불평등이나 사회적 고통과 같은 불편한 소식에 귀를 닫아

버리는 격퇴 능력[2]이 배양된다.

인간의 고통과 내면에 침잠하던 종교도 오늘날엔 신자유주의적 치유 주체를 구성하는 데 밀접한 관련이 있다. 카레트와 킹 Carrette and King[3]은 최근 영성 배양으로 대표되는 서구 종교의 상업화를 '자본주의 영성'이라고 명명했다. 자본주의가 심화되면서 개인적이고 소비 지향적인 영성의 추구는 종종 '번창종교(prosperity religion)'의 형태로 드러난다. 번창종교는 기본적으로 근대 산업자본주의 시대에 등장한 종교적 형태로, 종교적 전통과 성서 등을 개인의 세속적 욕망을 실현하기 위한 자원으로 만들어낸다. 이런 기조는 1960년대 말 개인화된 소비주의와 결합돼 신비 체험, 종교적 전통의 취사선택주의를 통해 뉴에이지와 자기 계발 운동으로 이어진다.[4]

또 21세기 말 등장한 종교의 전면적 상업화로 기성 종교는 기업가적 자본주의의 세계관과 삶의 형태를 옹호하게 된다. 즉 기성 종교가 종교 건축물이나 종교적 아이디어와 진정성에 대한 호소 등을 종교 지도자 개인이나 기업화된 종교 조직의 이윤을 위해 매각하는 일이 자연스러워진다. 이러한 종교 자원의 재판매는 종교적 전통이 갖는 진정성의 아우라aura와 역사적 존엄을 없애는 것이다. 기업가적 개입은 종교적 전통을 강화하고

확산하기보다 종교의 문화 자원을 상품처럼 판매하기 위해 신비하고 풍요로운 체험의 형태로 만들어낸다. 결국 이러한 방식의 종교 사유화는 특정 종교가 대표하는 세계관과 삶의 형태에 개입하지 않고 거리를 둔 채 종교를 영성으로 재브랜드화한다는 비판으로 이어진다.[5]

이런 맥락에서 유행하는 영성 문화 중독 현상은 보수적인 정치, 공공적 표현의 제한, 동양 종교의 식민화로 요약할 수 있으며, 교육, 건강, 카운슬링, 기업 훈련, 경영 및 마케팅 등 전 영역에서 대중화되고 있다. 하지만 이것이 종교적 마인드를 확산하는 것은 아니다. 종교의 상업화는 개인주의적이고 기업 중심적 소비 사회의 필요에 따라 틀 지워진 문화이며, 사회 정의에 대한 질문 자체를 희석한다고 비판받는다. 그렇기 때문에 영성적이 된다는 것에는 '체험'을 넘어선 지속적인 깨어 있음 상태를 만들어내기 위한 의식적 수행 과정이 수반돼야 한다.

## 청년 수행자의 탄생

왜 도시 청년은 수행자가 되려 하는가? 최근 도시에서 불교적

영성이나 마음 수행이 확산되고 좋은 삶과 삶의 질에 대한 전례 없는 열망이 폭발적으로 증가했기 때문이다. 광범위한 도시 중산층의 출현과 그들의 경제적 지원으로 고등교육을 받은 자녀는 소비자로서의 선택의 자유를 누려왔고 좋은 대학에 진학해 전문직을 얻는 등 물질적인 면에서 부모 세대의 수혜를 입었다. 그러나 최근 사회경제적 불안정성이 증가하면서 좋은 삶의 의미는 물질적인 것과 더불어 평화, 행복, 자존감 같은 정동적情動的인 것을 결합한 형태로 해석되기 시작했다.

2000년대 중반까지 한국 사회에서는 '웰빙well-being' 담론이 영향력을 발휘했다. 그리하여 친환경 제품의 소비가 급증했고, 자신의 몸과 외모를 가꾸는 활동에 대한 관심이 높아졌다. 그러나 2008년 미국에서 시작된 세계 금융위기와 이후 고실업 상황이 가속화되면서 한국 청년의 정서는 변화하기 시작했다. 신자유주의에 의해 추동된 가치 있는 청년상은 이들에게 도달할 수 없는 현실이 됐다. 현대 한국의 젊은 세대는 온전한 자아 찾기, 대안적 라이프스타일, 초국적 이동, 급진적 정치화 등 매우 다양한 문화적 열망을 갖고 있다. 현존하는 신자유주의 경쟁 체제에서 젊은 세대는 여전히 자기 계발을 통해 '승자'가 되기를 희망하지만, 많은 사람이 자기-경영적 주체 되기를 포기하면서

'대안적 삶'과 '영성'을 추구하기 시작했다. 최기숙은 이러한 현상을 성공의 추구만으로는 채워지지 않는 '영혼과 내면을 위해서도 돈과 시간, 정성을 쏟아야 한다는 현대인의 자각과 욕구가 작동한' 결과로 해석한다.[6]

이들의 열망과 접속할 수 있는 다양한 경로를 제공한 것은 힌두교나 불교 전통에서 나온 순례, 요가, 영성, 명상 등이었다. 특히 최근 한국 불교는 그동안 고수해온 종교적 신념을 급진적으로 해체하지 않는 선에서, 하지만 종교적 실천에 대한 완전히 다른 상상을 부여하며 불교와 거리감을 느끼던 젊은 세대와 접속한다. 서구에서와 마찬가지로 한국에서 불교 또는 불교적 영성이 인기를 얻게 된 것은 그것이 쉽게 접근 가능한 일련의 상품으로 '포장됐기' 때문이다. 예를 들어 1990년대 중반 이후 사찰 음식은 전통 또는 슬로푸드로 소개되면서 국민의 정체성을 재확인하거나 급속한 사회 변동으로 인한 집단적 불안을 누그러뜨리는 데 기여했다.[7] 현대성, 도시적 세련미, 정동적 소비, 청년 등과 연결고리가 약했던 불교 영성이 인기를 얻게 된 것에는 1990년대 이후 한국 불교가 도심 포교를 강화했기 때문이라는 점도 있다. 도시 공간에서도 은거隱居의 삶이 가능해지면서 도시 수행자가 탄생하게 됐다.

도심에 위치한 절은 도시 생활에 맞는 다양한 프로그램을 제공하기 시작했다.[8] 도심 사찰에서 제공하는 예불, 강의, 명상 프로그램 등은 도시에 거주하는 불자에게 자연스럽게 수용됐고, 도심 사찰은 도시인의 라이프스타일이나 감정에 맞게 그 성격을 변화해 나갔다. 즉 종교적 정체성과는 무관하게 누구라도 참여할 수 있는 영성, 마음 챙김, 명상 프로그램과 템플스테이 같은 누구에게나 개방된 단기 출가 프로그램을 제공한다. 예를 들어 정토회의 '백일출가' 프로그램은 말 그대로 100일 동안 출가자로 살아보는 단기 출가 체험 프로그램이다. 흔히 불교에서 출가란 세속의 인연을 끊는 것을 말하지만, 꼭 종교적인 목적이 아니더라도 '집을 떠나는 행위'는 수행자가 되기 위한 중요한 실천으로 이해된다. 또한 남방 불교에서 출가는 불교의 교리와 세계관을 배우고 불교도로서의 행동 양식을 몸에 익히는 과정이며, 환속 후에도 불교적 사고와 행동 양식으로 생활할 수 있는 원동력을 제공하는 것으로 이해된다. 즉 그들은 젊을 때 출가를 해봐야 독립된 인격체 혹은 도덕적으로 완숙한 인간으로 인정받을 수 있다고 여긴다.[9] 실제 출가는 속세를 완전히 등진다는 점에서 선택하기 어려운 일이지만, 단 100일 동안만 출가자와 같은 마음 상태와 생활 규율을 지키며 살아보는 기회는 삶

의 전환기를 찾고자 하는 사람에게 매우 매력 있게 다가온다.

단기 출가는 번잡한 도심을 떠난 산사에서 자신의 내면을 관조하는 참선 수행, 육체적 노동, 자기 삶을 성찰하는 백팔 대참회, 자연과의 일체감을 느낄 수 있는 숲길 걷기 같은 세부 프로그램으로 운영된다. 또 자기 삶에 대한 성찰을 통해 부족한 부분을 점검하고, 이를 변화시킬 수 있는 동력을 확보한다는 점에서 조화로운 삶에 한 걸음 다가서는 계기가 된다. 따라서 단기 출가 프로그램은 동양적 여가의 전형으로 해석되곤 한다.[10] 성인이 되면서 자기 확신을 더 갖고자 하는 20대, 과로에 지친 30대에게 단기 출가는 기존 출가의 개념과는 다른 차원에서 이루어진다. 원할 때 언제든 원하는 만큼 출가할 수 있다는 가능성은 삶의 방식에 대안적 시공간을 제공하며, 자유로운 삶의 기획을 가능하게 한다는 점에서 의미가 있다.

단기 출가 외에 많은 청년이 참여하는 수행 방식으로 '순례'가 있다. 순례 또한 종교적 의미를 벗어나 참자아를 찾기 위한 치유형 여행으로 경험된다. 산티아고 등 순례의 길을 걷는 여행이 유행하는 것도 마찬가지다. 인간은 새로운 정체성과 라이프스타일을 창조하고 '이상적인 것'과 접속하기 위해 신성한 힘을 가졌다고 여겨지는 장소를 찾곤 한다.[11] 순례는 현실에서 부

딫히는 큰 문제를 해결하기 위해, 혹은 새로운 자아를 구성하기 위해 도전적으로 선택하는 방법이다. 이 과정에서 종교적 신념이 강화되기도 하고, 각종 이질적인 타자와 만나고, 다양한 현상을 경험하면서 확장된 자아를 갖게 되기도 한다. 또 순례는 예측 불가능하고 불안한 현실에서 벗어나기 위해 인간이 선택한 구체적이고 확실한 목표를 구성해가는 행위다. 그러나 이 과정에서 예측할 수 없는 경험과 기억을 '획득'하게 된다. 즉 목적지는 정해져 있지만 순례의 과정은 모험, 불예측성, 이질성, 타협, 다중성을 포함한 인간 경험의 장이 된다. 동서양에서 고대로부터 오랫동안 의미 찾기와 새로운 자아 구성을 위한 방식으로 행해져온 순례는 현대에 이르러 '순례+여행'의 교차적 성격을 띠며 인기를 끌고 있다.

최근 뚜렷한 목적지를 정하지 않은 채 자신의 문제를 해결하기 위해 '순례 여행'을 하면서 수행자적 삶을 사는 한국 청년이 많아지고 있다. 특별히 불교 신자가 아니더라도 라오스나 인도의 불교 성지로 순례 여행을 떠나는 경우도 많은데, 이들은 새로운 자아를 위해 순례여행을 떠난다고 말한다. 이는 해외 여행이나 이주가 교육 및 계층 상승과 밀접한 관련이 있던 과거와는 매우 다른 현상이다. 물론 글로벌 계층 상승과 새로운 라이

프스타일을 위해 이주하는 청년도 여전히 많지만, 최근의 이동은 '치유'를 위한 순례의 형식을 띠는 경우가 많다. '한국이 너무 피곤하고 인간적인 삶을 살 수 없는 사회'이고, '사람을 이른바 스펙과 물질적 성취로만 판단하는 한국 문화'에 대한 반감으로 '탈조선' 하는 해외 장기 체류 이주자도 증가하고 있다.[12] 이들은 신자유주의 경제가 추동해낸 끝없는 경쟁과 인간의 서열화라는 선택지 없는 삶에서 벗어나 문화적 치유를 하기 위해 인도 등 물가가 싼 지역에서 장기 체류한다. 이런 방식의 순례 여행은 단순한 임시적 유예가 아닌 적극적인 라이프스타일을 만들어내는 수행의 한 과정이며, 비인간적으로 일자리와 서열 경쟁을 확장해온 한국 사회에 저항한다는 의미를 갖는다.

한편 청년 수행자의 수적 증가는 불교의 사회 참여적 성격이 강화된 현상과 맞물려 있다고 볼 수 있다. 왜 현대의 한국 불교가 도시 젊은이의 흥미를 끌고, 이들의 행복, 삶의 질, 대안적 라이프스타일에 관심을 두는가? 젊은 세대에게는 종교적 실천이 지극히 개인적이고 내밀하기에 자기 세대의 취향에 맞는 종교 조직을 찾고 그에 진입하는 것이 어려울 것이라는 편견이 존재한다. 특히 기존의 불교가 가진 이미지, 즉 고요한 산사에서 홀로 내적 수양에 몰입하는 전통적, 보수적 수행자의 상과 젊은

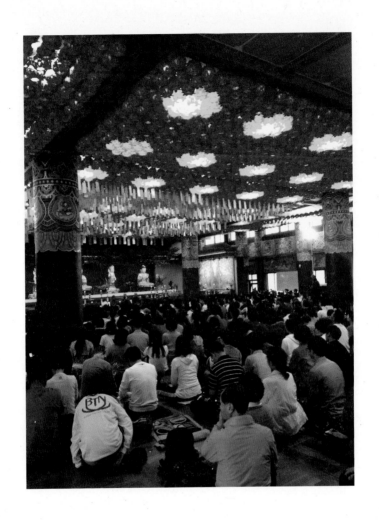

틱낫한스님의 설법에 참여한 사람들

세대의 역동성은 거리가 멀어 보인다. 현대 한국의 젊은 세대는 '귀속 없음'에 대한 공포와 불안을 갖는 동시에 다양한 문화적 열망을 갖고 있다. 이들이 필요로 하는 종교적 실천은 전통 종교가 추구하는 종교적 신념이나 실천과는 다른 면이 많다. 신비 체험이나 내세 구원에 대한 확신보다는 지금 여기서 벌어지는 현실 상황에 즉각적으로 개입하고 이해할 수 있는 실천을 요구한다.

이런 청년층의 열망이 증가하는 비슷한 시기에 '참여불교'가 등장한다. 참여불교는 불교적 영성을 통해 사회적, 경제적, 정치적, 환경생태적 문제 등에 개입해 적극적이지만 비폭력적인 방식으로 사회를 변화시키는 현대적 불교다.[13] 특히 아시아의 불교 국가에서 참여불교는 급격한 사회정치적 변동에 대한 '대응'과 '개입'의 방편으로 등장했다. 개인의 평화를 이룸으로써 사회를 평화롭게 만들 수 있고, 근본 불교의 핵심 개념인 자비를 통해 타인과 자신의 삶을 변화시킬 수 있다는 매우 영성적인 운동이다. 참여불교는 영성이나 명상을 개인 취향의 영역으로 상품화하기보다 사회운동을 위한 공적 자아의 증진 방법으로 추구한다. 대표적인 예가 법륜스님으로 대표되는 정토회다.

공동체운동을 목적으로 1988년 설립된 정토회는 '생활 속에

서의 수행, 보시, 봉사'를 강조하며 대중적인 참여불교를 추구한다. 인지도가 높은 '즉문즉설卽問卽說'은 미리 짠 대본 없이 일반 대중이 가져오는 다양한 내용과 수위의 고민을 담은 즉문을 듣고 법륜스님이 즉설로 대응하는 큰 규모의 대중강연이다. 대중은 자기 고백과 깨달음을 통한 해방의 과정을 경험한다. 불교도건 비불교도건 비종교인이건 문화적 장애 없이 즉문즉설에 참여할 수 있으며, 유튜브와 팟캐스트라는 디지털 테크놀로지를 통해 언제, 어디서나 청취가 가능하다. 이를 통해 깨달음을 체험한 사람은 조직에서 제공하는 명상 프로그램이나 환경, 교육, 평화 활동에 활동가로 참여하기도 한다. 정토회가 제안하는 프로그램은 교육-수행-사회운동의 연속선상에서 상호보완적이며 이는 청년의 역동성과도 쉽게 접속한다. 정토회가 정의하는 수행자는 '세상을 이롭게 하는 활동이 곧 나를 이롭게 하는 활동이며, 나를 이롭게 하는 것이 곧 세상을 이롭게 하는 것'이라는 자리이타自利利他의 정신을 바탕으로 하며, 개인의 수행과 사회 변화를 동시에 견지한다.[14]

그러나 불교 영성을 받아들이는 것이 꼭 불교 신자가 된다는 의미는 아니다. 어떤 사람은 그 과정에서 불교 신자가 되기도 하지만, 또 어떤 사람은 불교적 영성 수행을 종교적 정체성과

연결시키지 않는다. 이들은 사회적 자아를 새롭게 구성해내기 위해 불교적 개념을 적극 차용하기도 한다. 하나의 일관된 정체성을 유지할 수 없는 일상의 파편화를 극복하기 위해 '중도'라는 개념을 사용하고, 다양한 사회운동에 참여할 때는 모든 생명체는 서로 연결되어 있다는 '연기관'을 활용하며, 언제든 '출가'를 선택할 수 있다는 믿음을 통해 세속적 욕망에 대한 과도한 집착을 조절한다. 이들은 자신을 앎으로써 자기 억압에서 벗어나게 되고, 협력적 자아를 만들어가는 것으로 자아를 자연스럽게 확장해 나간다. 다시 말해 세상을 알고자 하는 의지와 나를 알고자 하는 의지가 연결돼 있음을 이해하는 도시 명상자는 명상과 수행을 통해 자신을 회복하면서 궁극적으로 행위의 주체가 되는 개인을 회복하고자 한다. 수행자의 정체성은 인지적, 정서적, 실천적 층위에서 결합돼 구성된다.

　도시 수행자는 다양한 수행과 명상으로 심리적 괴로움에서 벗어나고, 기존의 사회운동과 다른 방식으로 구조적 문제를 이해하며, 자기 세대가 처한 정치적 문제에 개입하면서, 나아가 라이프스타일을 대안적으로 재구성해가는 과정을 경험한다. 이들은 인지적 차원에서 수행자의 정체성을 갖게 되지만, 그 과정에서 획득한 종교적 영성 개념을 지금 당면한 현실 상황에 대입

하고 이해하는 매우 급진적인 모습을 보여준다.

## 수행을 통한 대안적 삶의 구성

30대 중반의 최성경 씨는 대학을 졸업하고 시민단체에서 4년간 상근 활동가로 일하다 배우가 됐다. 2012년 친구의 소개로 당시 경주의 한 명상센터에서 진행하는 열흘간의 명상 프로그램에 참가했다. 무료로 하는 묵언수행이라는 것만 알고 여름휴가 가듯 가벼운 마음으로 떠났는데, 명상을 시작한 지 이삼일 지나자 1년에 한두 번씩 찾아오는 우울감과 무기력함을 이 기회를 통해 극복해봐야겠다는 결심이 섰다. 새벽 4시에 일어나 식사 시간을 빼고는 호흡법으로 진행되는 명상만 온종일 반복하는 일상이었다. 들숨과 날숨에 집중하며 호흡을 관찰하다가 하루하루 지나면서 몸의 여러 부위를 조금씩 넓혀가며 감각하고 바라보는 이른바 '보디 스캔' 명상을 했다. 명상을 하면서 몸에서 일어나는 미세한 움직임과 통증을 감지하는 훈련이었다.

그녀는 '사라지고 올라오고 사라지는 것이 반복되는' 몸의 고통을 열흘간 관찰하면서 고통이 실재한다는 것, 형태가 있다는

묵언수행

것을 명확히 알게 됐다. 동시에 고통이 지나가는 것도 함께 체험하면서 고통에 대해 갖고 있던 관점이 달라졌다. 우울과 무기력의 형태로 일상적으로 찾아오는 물리적, 정신적 고통 역시 다르게 바라볼 수 있게 됐고, 몸과 감정을 분리하지 않고 연결된 것으로 포용하게 됐다. 자기 몸을 예민하게 이해하는 것은 자기 자신을 수용하며 자기 치유 능력을 갖게 되는 것임을 확신하게 됐고, 명상 수행이 끝난 이후에도 잠들기 전후 한 시간씩 명상을 하며 수행자의 관점을 유지하고 있다. 그녀가 두려워했던 예측 불가능성과 불안정성이 삶의 변수가 아니라 상수라는 점, 이것 또한 가치가 있다는 것을 몸에서 느껴지는 감각과 고통을 통해 이해하게 된 것은 그녀가 수행 이전의 삶을 완전히 바꾸는 계기가 됐다. 최성경 씨처럼 수행을 통해 하고 싶은 일이 무엇인지 알아내고, 그것에 매진하면서 행복과 자존감을 회복하는 청년이 많아지고 있다.

한편 적극적으로 종교 수행자의 길을 가는 사람도 있다. 전형적인 '강남 키즈'로 성장한 30대 중반의 조승우 씨는 고학력 전문직 부모가 물심양면으로 지원하는 가운데 명문 사립대학에 입학했다. 그는 당시 자신의 미래에 대해 회의를 느끼고 있었는데, 마침 독실한 불교 신자인 어머니의 권유로 정토회에서 진행

하는 '깨달음의 장'에 다녀왔다. 그곳에서 그는 '모든 것은 내가 만들어낸 것이며, 나라고 할 만한 것도 없다'는 불교의 개념을 받아들이면서 수행자의 관점을 갖게 됐다. 그는 100일 동안 서울 도심에 위치한 법당에서 수행자로 살아보기로 했다. 그런데 자연스럽게 시간이 흘러 6년이나 수행자 생활을 했다. 그는 매일 아침 4시 30분에 일어나 법회에 참석하고 발우공양하며 저녁 6시까지 활동가와 직원으로 일하다가 저녁에 다시 법회에 참석하고 불교 철학을 공부한 후 10시에 잠자리에 드는 행자 생활을 6년 내내 했다. 지금은 행자 생활을 하지 않지만, 매일 아침 108배와 명상을 하며 수행자의 정체성을 유지하고자 한다. 그는 대기업에 들어가 '잘 살아가는' 친구들보다 본인이 더 행복하다고 느끼지만, 끊임없이 소비를 종용하고 불안감을 일으키는 도시에서 마음 수련을 한다는 것은 여전히 쉽지 않은 일이라고 말한다.

조승우 씨는 도시 생활의 기본인 소비를 끊고 유흥과 놀이를 함께하던 친구와의 교류를 단절하는 것으로 도시 수행자의 삶을 시작했다. 도시는 신자유주의가 추동하는 파괴와 새로운 창조의 순간이 관철되는 곳이다.[15] 특히 서울 같은 대도시는 24시간 생산과 소비의 전환[16]이 이루어지고, 지속적으로 소비

가 창조되는 공간이다.[17] 서울 같은 대도시는 '새로운 도시 브랜드'의 하나로 야간 경제를 활성화해 극장, 식당, 카페, 바, 나이트클럽, 쇼핑센터 등 밤 시간대의 유흥 경제가 증폭됐고, 그러면서 청년의 놀이 공간도 급속하게 확장됐다.[18] 청년의 노동 불안정성과 실업은 가속화되는 반면, '젊은이다운' 혹은 '젊어지는' 라이프스타일과 정체성이 강조되는 문화 속에서 놀이 공간은 주요 소비 공간이 되고 있다.[19] 도시에 살면서 도시가 지향하는 청년 문화의 일상에서 벗어나는 방법은 간단치가 않다. 조승우 씨는 '신성한 장소'인 도시 사찰에 들어가 행자로 생활하는 것으로 그 방법을 찾았다. 그는 6년 동안 행자 생활을 하면서 돈을 벌지도, 쓰지도 않았다. 그는 매일 사찰에서 숙식을 해결하고 정토회에서 요청하는 활동가로 일하면서 풍요로웠던 중산층 자녀의 삶에서 벗어나 비물질적인 금욕 생활을 할수 있었다. 이런 행자 생활을 통해 현대 한국 사회가 요구하는 청년에 대한 기대와 압박에서 벗어나 사회적 유예를 선언할 수 있었던 것이다.

도시 명상자 중에는 수행 중심의 삶을 이어가기 위해 임금 직종과 무임금 수행자의 삶을 반복하는 사람이 꽤 많다. 김지수 씨도 그런 사람의 하나다. 그녀는 대학 졸업 후 서울에 올라와

취업 준비를 하며 원하는 불교 공부를 했다. 정토회가 제공하는 프로그램에 참여하면서 그녀는 '수행 중심의 삶'으로 자신의 시간과 공간을 재배열했다. 그녀는 수행자이자 활동가로 사는 것이 아주 만족스러웠지만, 생계를 이어가기는 어려웠다. 점점 경제적 압박이 느껴지자 6개월간 임시로 학원 강사 일을 했다. 돈은 생존이 가능할 만큼만 있으면 된다고 생각했기 때문에 그녀는 어느 정도 돈을 모으면 일을 그만두고 다시 전면적인 수행 중심의 삶으로 돌아갔다. 강사 일을 그만두고 다시 9개월간 수행자로 살다가, 다시 6개월 후에는 시민단체에서 일하면서 2년 동안 돈을 모았다. 일정한 금액이 모여 경제적 고민이 해결되면 다시 일을 그만두고 수행 중심의 활동가로 살았다. 이렇게 임금 노동과 수행 중심의 삶을 주기적으로 반복하면서 그녀는 도시적 라이프스타일과 불교적 수행 및 금욕의 삶을 결합시킬 수 있었다.

도심의 사찰에서 수행자로 살기 위해서는 가족의 기대, 성공에 대한 압력, 또래와 결속하기 위해 필요한 지속적인 놀이와 유흥, 소비 등과 단절해야 한다. 도심의 사찰은 장시간의 타율 노동과 스트레스로 가득 찬 직업에서 벗어나 독립적인 삶과 사회적으로 의미 있는 일을 할 수 있는 공간이다. 기존 주류 불교의

폐쇄적인 승려 중심의 사찰과 달리 참여불교를 표방하는 정토회를 비롯한 도심 사찰은 수행의 삶을 살고 싶어 하는 누구에게나 개방된다. 그래서 불교적 수행을 중심으로 자신의 일상을 급진적으로 변형하고자 하는 젊은 세대가 스스로 사회적 유예를 선언할 수 있게 해준다. 긴 시간 동안 조승우 씨와 김지수 씨는 불교 수행과 활동을 중심으로 자신의 삶을 기획해 집중할 수 있었고, 그 덕에 조직에서 인정받고 믿을 만한 참조 집단을 얻었다. 그들에게 정토회는 수행의 삶이 제공하는 상징적이며 문화적인 자본을 지속적으로 학습하고 획득하는 공간이며, 그 시간 동안 사회의 압력에서 벗어날 수 있게 해주는 보호 공간이다.

이러한 가치관의 변화를 새로운 형태의 지속 가능한 대안적 삶으로 변화시키는 사람도 있다. 남민우 씨가 그런 사람이다. 그가 20대 내내 꿈꾼 것은 부자가 되는 것이었다. 돈을 많이 벌면 인생의 정답에 가까이 갈 수 있다고 믿었던 그는 부자가 되기 위해 시장성 있는 중국어를 전공하고 글로벌 투자 회사에 취업해 주식투자에 몰입하면서 매일 어떻게 하면 돈을 많이 벌 수 있을지 생각했다. 주식투자로 고소득을 얻고 높은 연봉을 받아 통장에 돈이 쌓이기 시작했지만, 그의 삶은 만족스럽지 않았고 오히려 불안감만 더 커져갔다. 그러다 어느 날 우연히 법륜

스님의 즉문즉설을 듣게 됐고, 호기심이 생겨 정토회를 찾아갔다. 당시에는 정답을 찾아 정토회에 들어간 것이었지만, 그곳에서 발견한 것은 '살아가는 데 정답은 없다'는 것이었다. 그는 자신의 불안이 어디서 시작된 것인지 알게 됐고, 그동안 골몰했던 부자가 되는 것이 진실로 원하는 것이 아니었음을 깨달았다. 그리하여 미련 없이 주식투자를 그만뒀다. 부자는 그 자신이 아니라 이 시대가 강요한 꿈이었음을 알게 된 것은 그가 세대 문제로 자신의 문제를 확인하게 되는 중요한 계기가 됐다.

남민우 씨는 정토회에서 만난 친구들과 함께 코하우징 cohousing(활동 공간을 공유하는 공동주택)에서 산다. 이들은 도시 속 공동체적 삶의 모형을 만들어가는 중이다. 공동 주거 실험을 계속하면서 협동조합형 카페로 일자리를 만들어내고, 또 자급도를 높이기 위해 논농사와 밭농사를 짓는다. 도시에서 사는 데 필요한 최소한의 돈만 지출하고 덜 일하고 덜 소비하면서 사적 영역을 재탈환해가고 있다. 이들은 장기적, 호혜적 상호 신뢰에 기반을 둔 자급적 공동체 만들기를 실천하는 중이며, 향후 100여 명의 청년이 모여 살 수 있는 큰 공동체를 꾸려가기 위해 계획을 세우고 있다.

남민우 씨의 이런 변화는 수행자 정체성의 획득과 깊은 관련

이 있다. 이들은 오랜 기간 도시에서 '수행력'을 쌓고, 이를 통해 돈, 성공, 외모가 아닌, 다른 방식의 문화적 인정과 존경을 받는 존재가 되고자 한다. 동시대를 살아가는 다른 청년들이 세속적 성공에 대한 기대와 그에 따른 불안을 경험하는 동안 이들은 수행력을 쌓았다. 이들에게 수행하는 능력은 고통의 세계로 들어가는 것이 아니라, 고통에서 벗어나는 능력을 의미한다. 그러나 수행력은 완성이나 완수가 될 수 없는 능력이기 때문에 지속적으로 실천해야 하고, 실천을 하기 위해서는 함께 수행의 길을 가는 사람과의 지속적인 소통과 지원이 필요하다. 이 과정에서 이들은 대항적이고 대안적이며 전복적인 해결책을 만들어내며, 다른 이들과 구별되는 사회적 재생산의 형식을 만들어간다.

## 수행하는 사람은 왜 아름다운 인간인가

서구에서 동양의 영성이 유행하는 이유는 현대 사회에서는 영성이 종교보다 더 유연하고 개별화된 의미를 제공하기 때문이다. 영성은 종교뿐 아니라 문화, 신념, 태도, 가치를 뜻하는 것으로, 종교보다 확장된 의미로 사용된다.[20] 영성은 불안정성과

불예측성이 증가하는 현대 사회의 개인에게 건강 회복이나 총체적 돌봄, 환경 파괴에 대항하는 지속 가능한 삶을 만들어내기 위한 실천적 문화 자원을 제공해준다.[21] 그렇기 때문에 현대인의 영성 추구는 사회구조적 문제로부터의 회피나 단기적인 자기 수양의 길 이상의 의미를 담고 있다.

불교적 명상이나 종교적 영성이 글로벌 자본주의가 일으키는 사회적 폐해에 무관심하거나 거리를 두는 태도를 만들어낸다는 비판도 있다. 그러나 청년 수행자가 종교적 영성의 개념을 해석하고 수용하는 특징은 자율성이다. 이들은 개념의 엄밀성과 정합성을 고민하기보다 지금 이 순간 마음을 괴롭히는 문제를 해결하기 위해 순례, 출가, 명상, 마음 챙김 등의 종교적 영성 개념을 적용하는 훈련을 끊임없이 하면서 자기만의 개념화를 실현한다. 이런 힘은 이들이 현재 겪는 현실적 고민과 동시대적 접속이 가능하다는 점에서 나온다. 저성장 사회에서는 노동자로서의 정체성을 안정적으로 확보할 수도, 취업-결혼-육아로 이어지는 근대적 생애 기획을 추구할 수도 없는데, 이런 상황에서 영성과 수행은 생애 기획의 부재로 인한 불안과 비관을 안정시키는 역할을 한다. 이른바 제도화된 개인화 사회[22]에서 삶의 기획을 개인이 선택해야만 하고 책임져야 하는 국면에 서 있는

이들은 수행을 통해 불안정하고 끊임없이 유동적인 자기 삶에 원칙을 부여하는 것이다. 이때 일상은 마음을 바라보는 태도의 일관적 견지, 타인에 대한 개방성을 포함하는 미학적 변형을 겪게 된다.

전 삶의 영역을 잠식한 신자유주의적 자본주의 사회에서 자신의 내면을 보살펴 결국 자아를 회복하는 수행의 과정은 사회적 변화와도 맞닿아 있다. 특히 유례없는 경쟁과 삶의 불안정성을 마주한 한국의 청년 세대는 반복적인 삶의 고통에 시달리는데, 고통을 소멸하기 위한 그들의 영성적 해법은 한국의 청년 세대가 겪는 현재의 구조적이며 개인적인 고통을 상대화하고 포용할 수 있게 한다. 외연적인 경제적 풍요 속에서도 개인의 빈곤과 삶의 무목적을 경험하는 도시인은 명상, 요가, 마음 훈련 등을 통해 정서적 방황에서 벗어나 새로운 자아의 의미를 획득하기 시작한다. 이때 새로운 자아는 불평등한 사회구조를 꿰뚫어볼 수 있는 집단적, 공공적 마인드를 구성해 나갈 수 있다. 그리고 도시 수행자는 치유산업이나 힐링산업의 일회적 혹은 반복적 소비자가 되는 것 이상의 세계로 진입한다. 이들은 도시의 경쟁적인 노동 현장을 떠나지 않으면서도 성찰을 추구하고 자율적 삶을 실천해 나간다는 점에서 '사회적 영성'을 실천해가

는 주체로 태동한다.

한국 청년 세대의 불안은 자기 진실성 authenticity 개념을 통해 이해할 수 있다. 자기 계발 윤리를 내면화하고자 했지만 '과연 내 삶의 기획이 내가 원하는 바인가', 더 나아가 '나는 누구인가'라는 근원적 질문을 제기하면서 이들이 준거로 삼게 되는 것은 자기 진실성이라는 개념이다. 캐나다의 철학자 찰스 테일러 Charles Taylor [23]가 당대의 도덕적 이상으로 제시한 자기 진실성 개념은 모두 자신만의 이상에 충실할 것과 그 실현을 위해 노력할 것을 요구한다. 찰스 테일러[24]에 따르면 자기 진실성은 자기 결정의 자유와 연결되는데, 이는 '만연한 개인주의가 만들어낸 불안 문화에서 나에 관한 것이 외부의 영향에 따라 형성되기보다 나 스스로 그것을 결정할 때 비로소 나는 자유로운 존재'라는 자기실현의 이상을 말한다. 그러기 위해서는 자신의 내적 본성과의 접촉이 매우 중요하다. 이는 '수행자가 왜 아름다운 인간인가'에 대한 답을 준다. 도시 수행자는 자기 진실성이라는 불가능해 보이는 목표에 도달하기 위해 삶의 준거 틀을 급진적으로 변화해낼 수 있는 사람이다.

수행을 통한 참자아의 회복과 마주한다는 것은 아시아의 오랜 종교인 힌두교나 불교의 전통이 제공해온 삶의 미학화를 뜻

한다. 여기서 아름다움은 외부 대상에 있는 것이 아니라, 우리 내면에서 발화하는 자아의 발견을 통해 구성된다. 수행하는 사람은 탈근대적인 자기 진실적 자아를 가진 인간, 적어도 깨어서 직면하는 인간의 모습을 보여준다. 결국 아름다운 사람이란 '자신의 삶을 영위하는 주체로서의 자각을 갖고, 통합된 관점을 견지하는 사람'이다. 또한 수행하는 사람이 아름다운 것은 부와 성공, 행복의 단일화된 기준으로 치달았던 근대적 기획의 허구를 드러내는 자기 회복의 과정을 잘 보여주기 때문이다. 이들은 서구 근대의 그림자 혹은 후발 주자로 설정된 아시아의 억압된 문화 자원을 복원해 대안적 삶의 준거 틀로 삼았다. 동아시아의 발전주의 국가의 주류적 생활양식에서 벗어나고자 하는 사람은 유교적 은거나 불교적 초월, 힌두교적 명상이나 요가라는 자원을 통해 지금 자기 진실성이라는 가치를 획득하고 있다. 또한 자기 진실성은 젠더와 계급 등에서 오는 차별에 대항하는 급진적 평등주의의 이상을 추구함으로써, 자본주의적 서열화와 위계화의 강압적 질서에 도전한다. 도시 수행자는 '개인적 자기 수양을 넘어서는 사회적 영성의 집단적 회복이라는 과제를 실현하는 주체'인 것이다.

조규희

# 고독한 시간, _____

_____ 감각을 깨우는 사람

# 고독한 시간, 참된 자신으로 사는 시간

고독한 적거謫居 시절을 떠올리며 중국 남조의 문인 강엄江淹은
"그저 푸른 영초靈草의 뜻을 배워, 평생토록 스스로 향기를 낼
수 있다면 좋으리"라고 했다.[1] 은일隱逸의 미학을 '분방芬芳', 즉
평생토록 자신만의 향기를 내는 소망으로 표현한 것이다.

　은거의 삶은 숨어 지내는 삶, 감추어진 삶이다. 프랑스의 철
학자 장 그르니에Jean Grenier는 "만인에게 감추어진 삶에는 어
떤 위대함이 있다"라고 말했다. 그는 또 "달은 우리에게 늘 똑
같은 한쪽만 보여준다. 생각보다 많은 사람의 삶 또한 그러하
다. 그들의 삶의 가려진 쪽에 대해서 우리는 짐작으로밖에 알지
못하는데 정작 단 하나 중요한 것은 그쪽이다"라고 말하기도
했다. 그는 이들이 자신만의 삶을 갖는다는 즐거움을 위해 별것

아닌 행동을 숨기기도 한다면서 이러한 삶은 '비밀스러운 삶'이며,[2] 이런 비밀스러운 삶은 자신의 참다운 모습을 발견하는 데 도움이 된다고 했다. 그는 인간이 탄생에서부터 죽음에 이르기까지 통과해 가야 하는 저 엄청난 고독 속에는 어떤 각별히 중요한 장소와 순간이 있는데, 그 장소, 그 순간에 우리가 바라본 낯선 고장의 풍경은 때로 우리의 영혼을 뒤흔들어 놓으며 우리 자신의 진정한 모습을 바라보게 한다고 했다.[3]

　엄청난 고독 속에서 참된 나를 만나는 각별히 중요한 순간은 헤르만 헤세가 《데미안》에서 탐구한 주제이기도 하다.

　아, 지금은 안다. 자기 자신에게로 이르는 길을 가는 것보다 사람이 더 싫어하는 일은 없다는 것을! (……) 그 무엇도 두려워해선 안 돼. 우리 안에서 영혼이 소망하는 그 무엇도 금지된 것으로 여겨선 안 돼. 깨어난 인간에게는 단 한 가지, 자기 자신을 탐색하고, 자기 안에서 더욱 확고해지고, 그것이 어디로 향하든 자신만의 길을 계속 더듬어 나가는 것 말고는 달리 그 어떤, 어떤, 어떤 의무도 없다. (……) 우리 각자에게 주어진 진정한 소명이란 오직 자기 자신에게로 가는 것, 그것뿐이다.

헤세는 이렇게 인생이란 깨어난 인간으로서 자신의 길을 홀로 걸어가며 완전한 내가 되는 것이라고 했다. 이것은 불확실성에 던져진 깊은 고독의 시간과 주변의 차가운 공간 속에서 자신과 온전히 만나는 경험이 절대적으로 필요함을 의미한다.

조선시대 영남학파의 대표적 산림山林이었던 이현일李玄逸은 "산속에 은거해 세월을 보내면서, 담담하게 고고하고 맑은 뜻 품고 있었네"라고 시작하는 시에서 자신이 보낸 암거巖居의 적막한 분위기를 전한다. 산속에 숨어 사는 그의 은거 공간의 고독한 풍경은 "빙설에 푸른 절벽 미끄럽고, 그늘진 골짝에 바람이 냉랭하네"라는 시구에 잘 드러난다. 이어지는 이 시에서 그는 "창망히 한 번 머리를 들어보니, 사방엔 소나무 소리뿐이네. 생각건대 저 암자의 승려는, 머리는 희지만 마음만은 곧겠지. 아마도 옛날을 생각하고, 내가 오랫동안 문밖을 나가지 않은 것을 가엾게 여기겠지. 쓸쓸히 범종 소리를 들으며, 나의 신혼神魂을 깨우게 할 것을 생각하네"라고 했다.[4] 홀로 산속에 은거하는 적막한 삶 속에서 쓸쓸히 듣는 종소리를 통해 문득 영혼이 뒤흔들리며 참된 자신과 만나게 되는, 깨어난 자신을 기대하는 깊은 고독이 잘 묻어난다.

유배의 삶 역시 타의적이라는 것을 제외하고는 이러한 은거

의 삶과 유사했다. 조정에서 소외돼 외롭고 서러운 신세에 처한 이들은 외딴 유배지에서 은거의 이상을 실현하려고 했다. 외딴 곳, 낯선 장소에서 자신의 신혼이 깨어나 참된 나를 만나고, 나만의 향기를 낼 수 있게 되는 것이 고독하게 숨어 지내는 삶의 행복이기도 했다.

바다 위에 떠가는 꽃들아, 가장 예기치 않은 순간에 보이는 꽃들아, 해초들아 (……) 아침의 예기치 않은 놀라움들아, 저녁의 희망들아—나는 그대들을 이따금씩 다시 보게 되려는가? 오직 그대들만이 나를 나 자신으로 해방시켜준다. 그대들 속에서만 나는 나 자신의 모습을 알아볼 수 있다. 티 없는 거울아, 빛 없는 하늘아, 대상 없는 사랑아……⁵

동아시아 전통 사회에서는 세상에 대한 의무나 세속적인 출사의 번잡함에서 벗어나 깊은 산림에 숨어 홀로 있는 시간을 갖는 '은거隱居'를 큰 덕목으로 여겼다. 산 속에 소박한 초옥을 마련하고 그 곳에서 고독한 시간을 보내며 한가로이 독서하고 사색하는 은자의 삶은 유교사회 지식인이 가장 이상적으로 여기는 모습이었다. 이러한 삶을 통해 고결한 인품을 기를 수 있다

고 생각했기 때문이다. 그러나 이러한 바람과 달리 대부분의 유교 사회 지식인은 조정에 몸을 담고 있는 관료였다. 이들은 현실적인 의무를 다하는 삶을 벗어버릴 수 없었기에, 탈속적이고 고결한 삶을 추구하는 은거의 이상을 일상에서 실현하려 했다. 이러한 욕구에 따라 흥미롭게도 산림에 은거하는 것보다 조정이나 저잣거리에서 은거를 실천하는 것이 오히려 진정한 은거라는 생각이 팽배해졌다. 이러한 은거를 '대은大隱'이라고 했다. 《문선文選》에 실린 진晉나라 왕강거王康琚의 〈반초은시反招隱詩〉는 "소은小隱은 산림에 숨고, 대은은 조시朝市에 숨는다"라는 시구로 시작한다. 은일의 이상을 실현하기 위해 굳이 산림에 은거할 필요가 없다는 것이다. 17세기를 전후해 중국과 조선에서는 이러한 조은朝隱이나 시은市隱이 유행했다. 비록 번화한 도시에 살고 세상사에 바쁘더라도 홀로 있는 시간에 자기 자신을 온전히 만나는 신성한 순간을 경험하겠다는 것이다. 일상에서 은거의 자세를 견지하며 살겠다는 의미였다. 온전한 나 자신으로 산다는 것은 비록 고독하더라도 틀에 박힌 삶이 아니라 영혼이 자유롭게 깨어 있는 삶을 추구한다는 것이다.

중국 요임금 때의 은자인 허유許由와 소부巢父를 그린 명나라 화가 오위吳偉의 그림에 대해 중국 미술사학자 리처드 반하

오위, 〈허유소부도許由巢父圖〉, 중국 더촨미술관

트Richard Barnhart는 이 그림이 "관리가 되지 마라, 불가피하게 타락시키고 파괴시킬 사회로부터 떠나라, 은자가 돼라, 거절하라"라는 메시지를 담고 있다고 했다. 환관이 지배하던 당시 정치적 상황 속에서 오위 같은 화가가 궁정에서 봉직하는 것은 괴로운 경험이었다. 궁정 밖에서 직업화가로서의 삶을 영위하는 것이 더욱 매력 있었다는 것이다. 오위에게는 '부유하는 세상 속 은자'로 사는 것이 궁중화가로 남는 것보다 참다운 자신의 모습으로 사는 더 나은 선택으로 보였을 것이다.[6]

## 고독한 시간, 자신을 대면하는 사람

고독의 시간에 온전히 자신과 마주하는 체험은 어떤 것일까? 명나라의 문인화가 심주沈周는 1492년 어느 가을밤 자신의 체험을 〈야좌도夜坐圖〉라는 그림과 시문으로 표현했다. 〈야좌도〉는 한밤중 홀로 깨어 있을 때의 느낌을 예술로 승화한 문인화의 대표적인 예라고 할 수 있다. 그림 위에 길게 적은 그의 글에는 고요한 시간에 오직 혼자가 되어 자신의 내면을 대할 때에만 오롯이 느낄 수 있는 마음과 영혼, 감정의 승화가 잘 표현돼 있다.

추운 밤 한밤중에 잠에서 깼는데 마음이 정결하고 편안해지고 다시 잠을 잘 수 없어 옷을 입고 등불 앞에 앉았다. 책상에는 책 몇 권이 있는데 아무거나 한 권을 집어 읽다가 피곤해 책을 앞에 놓고 조용히 앉아 있었다. 오랜 비로 세상이 깨끗해지고 창백한 달은 창을 통해 빛난다. 주위가 모두 조용하다. 신선한 밝음에 오랫동안 몰두하자 점차 소리를 인식하게 됐다. 내 본성은 밤에 앉아 있기를 즐긴다. 그래서 종종 등불 아래에 책을 펴고 훑어보다가 그만두곤 한다. 인간의 소란함은 그치지 않았고 나의 마음은 책의 지식에 쏠려 있다. 지금까지 외부의 고요함과 내면의 안정 상태를 이룬 적이 없다. 이제 오늘 밤에 모든 소리와 색이 고요하고 편안한 상태에서 내게 다가와 마음과 영혼과 감정을 정화하고 의지를 불러일으킨다. (……) 밤에 앉아 있는 힘이 얼마나 대단한가. 사람은 흔들리는 등불 앞에 앉아 마음을 정화해야 한다.

이 글은 톨스토이의 〈홀로 있는 시간〉이라는 시의 한 구절을 연상시킨다.

타인과의 만남을 통해서만 삶이 개선된다고 생각하기 쉽다.
하지만 우리는 홀로 있을 때, 자신의 생각과 일대일로 마주 섰을 때,

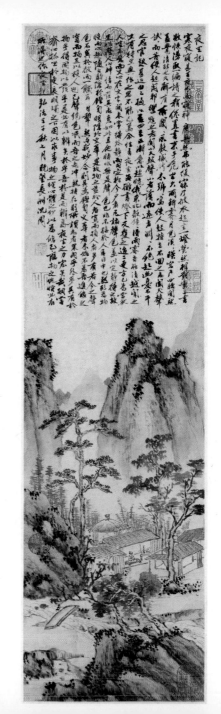

심주, 〈야좌도〉,
타이완국립고궁박물원

그때 비로소 진정한 삶을 꽃피우게 된다.

생각의 힘은 위대하다.

원 대 이후 문인화가가 화단을 주도하게 되면서 원 말 사대가 四大家나 심주와 같은 문인화가는 직업화가와 달리 자신의 사색을 그림과 글로 드러낸 '지식인' 화가라는 점에서 특별한 문화사적 위치를 차지하게 됐다. 대개 이들은 출사를 포기하고 그림에 몰입했기에 이들의 그림인 문인화의 본질은 예술을 통한 '자아 표현'이라고 할 수 있다.

이런 의미에서 이 글은 고독한 인간에 대한 글이 아니다. 고독한 시간에 자신의 감각을 깨우며 온전한 자신으로 살아갈 수 있는 사람만이 진정으로 성취할 수 있는 '아취 있는 인간'에 대한 글이다. 아취 있는 인간이란 자신만의 감각을 온전히 깨운, 자신의 본성에 충실한 사람, 곧 자신만의 취향과 매력을 지닌 영혼으로 존재하는 사람을 말한다. 진정으로 고독을 즐길 수 있는 자만이 지니게 되는 매력이라고 할 수 있을 것이다. 동아시아 전통사회에서는 이렇게 홀로 있는 시간에 세상의 속됨을 떨어버리고, 예술을 감상하거나 책을 읽으며 사색하고, 또 창작활동을 하며 '남과 다른' 자신만의 취향을 지닌 사람을 '우아한'

사람으로 평했다. 세상의 번잡함, 즉 '속됨'을 털어버렸다는 평가이기도 했다. 이러한 아취 있는 사람을 '부와 권력을 지닌 사람', 즉 문화 자본을 지닌 사람으로 생각하기 쉽다. 그러나 출세 가도에 있는 권세가가 세속적 욕망을 떨쳐버리기란 사실상 쉽지 않다. 재물과 권력에 대한 욕심이 내면의 소리를 듣는 마음을 차단해버리기 때문이다.

김수항金壽恒은 갑인예송甲寅禮訟으로 유배돼 은거하던 시절 자신이 열여덟 살 때 지은 예전의 글을 우연히 발견했는데, 〈청와설聽蛙說〉이 그것이다. 본성대로 시끄럽게 우는 개구리 소리를 듣다가 문득 인간이 타고난 본래의 성품대로 산다는 것은 무엇인가 하는 생각이 들어 쓴 글이었다. 헤세처럼 김수항도 사람이 자신의 본성에 따라 사는 것이 얼마나 어려운지를 역설했다. 권력의 정점에 있던 김수항이 유배라는 추운 시절을 맞게 되면서 이 글의 의미를 새롭게 공감했던 것으로 보인다.

하늘로부터 받은 기로 보자면 사람의 지각 능력은 어떠한 사물보다도 뛰어나다. 그런데 지각 능력이 뛰어나다는 것은 물욕에 가림도 많아서 자기 본성대로 살아가는 자가 드물다는 것을 의미한다. 그래서 본성대로 살아가는 존재를 도리어 치우치고 막힌 사물에서 더 잘

발견할 수가 있다. 무엇 때문인가? 천기가 저절로 움직여 가다듬고 꾸밀 필요가 없기 때문이다. 개구리가 우는 것이 가르치고 배워서 그러한 것이겠는가? 자연스러운 본성에 따라 그러한 것일 뿐이다. 오늘날 사람 중에 가르침을 받고 배우지 않고도 본성에 따라 살아갈 수 있는 자가 있겠는가?

김수항이 이 글을 지을 무렵 중국에서는 '공안파公安派'로 불리는 원굉도袁宏道 삼형제에 의한 문예론이 지식인 사회에서 큰 영향을 미쳤다. 기존의 문학적 형식과 격식에 얽매이지 않고 순수하고 자연스러운 마음의 발로를 가장 숭고한 것으로 여기는 경향이 당시 지배적인 문학 이론이었다. 원굉도는 "마음에서 우러나오는 대로 토해내고(信心而出), 입에서 나오는 대로 말해버리는(信口而談)" 시문론 전개를 주장했다.[7]

이렇게 내면의 소리를 따르며 살기 위해서는 진정한 자신과 대면하는 홀로 있는 시간이 필요하다. 그 고독의 시간을 충분히 즐기면 그 시간을 통해 감각이 깨어나고, 그 안에서 인생의 진리를 발견하게 되는 순간과의 만남이 일어난다. 이러한 순간은 프랑스의 철학자 질 들뢰즈Gilles Deleuze의 '프루스트론'에도 잘 드러난다. 들뢰즈는 "나무가 내뿜는 기호에 민감한 사람만이

목수가 된다"라고 했다. 이런 의미에서 그는 마르셀 프루스트 Marcel Proust가 쓴 《잃어버린 시간을 찾아서》의 '잃어버린 시간'의 의미를 해석했다. 이 시간을 단지 지나간 시간이 아니라 헛되이 보낸 혹은 낭비한 시간으로 보았다. 이렇게 '잃어버린' 시간을 통해 무언가를 배우게 되는데, 들뢰즈는 여기서 배운다는 것은 필연적으로 기호와 관계있음을 의미한다고 했다. 고독하게 자신과 대면하는 '낭비하는' 시간을 통해 삶의 본질에 대한 참된 배움을 얻을 수 있다는 것이다. 그것은 '예술'로 대변되는 기호에 내재된 본질적 의미를 통찰한다는 것이기도 하다.

예술의 세계는 기호의 궁극적인 세계로, 이 예술 세계에서 기호는 '물질성을 벗은' 기호가 된다. 이 기호는 관념적 본질 속에서 자신의 의미를 찾는다. 예술의 세계에서 기호의 의미를 깨달은 그때부터, 예술을 통해 드러난 세계는 다른 모든 세계에 거꾸로 영향을 미친다. 특히 감각적 기호는 대개 그렇다. 이렇게 해서 우리는 감각적 기호가 이미 관념적 본질에 의존하고 있었다는 것을 깨닫는다. 그러나 예술 없이 우리는 이 점을 이해할 수 없을 것이다. 모든 배움의 과정은 이미 예술 자체에 관한 무의식적인 배움의 과정이다. 가장 근본적인 층위에서 본질적인 것은 예술의 기호 속에 있다.

이런 의미에서 들뢰즈는 헛되이 보내버린 시간 안에 진실이 있다는 것을 우리가 깨닫게 되고, 그것이 바로 배움의 본질적인 성과라고 했다.

> 의지가 노력해서 수행하는 노동은 아무것도 아니라는 것이다. 우리가 시간을 헛되이 잃어버린다고 생각할 때 우리는 이미 기호를 배우고 있었다는 사실을 발견하게 된다. 우리의 게으른 삶이 바로 우리의 작품을 만들고 있었다는 것을 깨닫는다.[8]

동아시아의 오랜 전통에서도 이러한 철학적 경지에 부합하는 '무위無爲'를 실천하는 사람이 이상적인 인간형으로 제시됐다. 노자는 "성인聖人은 무위로써 일을 처리한다"라고 했는데, 여기서 성인은 어원적으로 귀가 밝아 특이한 감지 능력이 있는 사람을 의미한다. 이 점에 대해 종교학자 오강남은 성인이란 만물의 참됨, 근원, 만물의 '그러함'을 꿰뚫어보고 거기에 따라 자유롭게 살아가는 사람이라고 보았다. 즉 남다른 통찰력을 지니고 있으면서, 세상의 틀에 매이지 않고 사는 사람이다. 이런 의미에서 무위를 실천하는 성인은 '행위가 없는' 사람이 아니라, 억지로 하는 일체의 부자연스러운 행위를 하지 않는, 본성대로 자

유롭고 자발적으로 물 흐르듯 살아가는 사람을 의미한다.[9]

## 고독한 시간, 감각을 확장하는 사람

이렇게 고독한 시간, 즉 헛되이 잃어버린 시간, 무위의 시간은
우리로 하여금 삶의 '본질적인' 것을 발견하게 하고 내면에서
샘솟는 자연스러운 본성에 따라 무엇인가를 창조하게 한다. 정
신과 의사 조지 베일런트George E. Vaillant는 창조성을 위해서는
자기만의 시간, 즉 '고독'이 필요하다고 강조했다. 그는 "창조
성은 마술과도 같은 승화에서 시작된다. 승화는 거친 본능을 종
교로 바꿔놓고, 무의식적인 충동을 예술로 변화시키며, 모래 속
에서 진주를 만들어내고, 불순물을 걸러내 순금을 얻기도 한다.
다시 말해 창조성은 놀이보다 더 강한 열정을 담고 있다"라고
했다. 동아시아 사회에서 오랫동안 지속적으로 흠모돼온 아취
있는 인물은 대개 고독한 시간 속에서 진정한 자신을 마주하고,
고유의 창조성을 발휘하며 자신만의 우아한 매력을 만들어 나
간 사람이었다.
　북송 대의 정치가이자 문인이었던 구양수歐陽脩는 아무도 관

심을 두지 않았던 버려진 돌의 명문에 적힌 글씨체에 매료돼 처음으로 금석명문을 기록하고 수집하기 시작했다. 그는 서예의 형식미를 즐기며, 20여 년에 걸쳐 《집고록集古錄》을 저술했다. 그가 수집한 금석명문의 탁본을 오른쪽에, 그에 대한 발문과 고증을 왼쪽에 적은 형식의 이 책은 산비탈과 폐허에 파괴된 채 흩어져 있던 돌비문과 같은 고대의 서예 작품을 모아 연구한 것이다.

그는 1062년 《집고록》〈서문〉에서 "재력은 어떤 대상에서 즐거움을 발견하는 것보다 중요치 않으며, 보통의 즐거움은 오직 한 가지에 매료되는 외골수적인 집중보다 좋지 않다"라고 했다. 그의 수집은 당시 사람들이 모두 탐하던 '세상'의 기준을 따른 것이 아니라, 자신만의 순수한 즐거움을 위한 것이었다. 그의 이러한 수집의 즐거움은 북쪽 지방으로 좌천된 이후 불우한 시간 속에서 새롭게 시작된 것이었다. 그가 옹호하던 범중엄范仲淹의 개혁 정책이 실패하면서 구양수 역시 중앙 정계에서 밀려났기 때문이다. 친구인 서예가 채양蔡襄에게 보낸 편지에 그가 수집을 시작하게 된 경위가 잘 드러난다.

일찍이 내가 머나먼 북쪽 지방으로 배치됐을 때, 난 기분을 전환할

아무것도 가지지 못했습니다. 그리하여 이전 시대에 만들어진 금속 명문을 수집하고, 목록을 만들기 시작한 것입니다. (……) 내가 누명을 쓰고 쫓겨나 배나 마차에 부랴부랴 몸을 싣고 새로운 부임지로 향할 때에도, 나의 집안이 불운할 때에도, 내가 걱정과 시름에 시달리거나 무력감을 이기지 못할 때마저도 단 하루도 나는 수집을 잊은 적이 없습니다. 인종 5년(1045) 이래로 지금의 가우嘉祐 7년(1062)까지 모두 합해 18년 동안 1000개의 본을 얻었으니, 나의 모든 힘을 이 임무에 쏟아 부은 결과는 진실로 엄청나다고 할 만합니다. 그런데 스스로 생각하건대, 내가 좋아하는 것은 세간의 취향과 어긋납니다. 내가 다른 사람이라면 던져버릴 것을 모으기에 분주한 것을 보면, 나는 이것을 진심으로 좋아하는 것입니다. 얼마나 우스꽝스러운 일인가요![10]

구양수가 발굴해낸 인재인 소식蘇軾은 신종神宗 때 신구법당新舊法黨 사이의 갈등 속에서 좌천과 유배로 일생을 보낸 인물이다. 은거하던 시기에 창작한 그의 문학 작품으로 인해 소식은 이후 중국과 조선의 지식인에게 가장 사랑받는 시인이자 문학가 중 한 사람이 됐다. 소식을 흠모한 나머지 그의 초상을 자신의 서재에 걸어둔 지식인도 많았다. 허균許筠은 1611년 자신의

右歐陽文忠公集古錄跋尾
四篇崇寧五年仲春重裝十五
日德父題記

後十年於歸來堂再閱
寶政和隔申六月晦

戊戌仲秋□□夜再觀

壬寅歲除日于東萊郡齋堂
重觀舊題不覺悵然時年
四十有三矣

德父題記

구양수, 〈집고록발集古錄跋〉, 타이완국립고궁박물원

서재명을 그가 가장 좋아하는 시인인 도잠(도연명)과 이백(이태백), 소식(소동파)과 함께 벗 삼는 장소라는 의미에서 '사우재四友齋'라고 했다. 그는 이 세 사람의 초상을 화가 이정李楨에게 그리게 한 후 자신이 직접 지은 찬문을 서예가 한호韓濩에게 해서로 쓰게 했다. 허균은 〈삼선생찬三先生贊〉에서 이들 문인이 세상을 따라가지 않고 참된 자신의 모습을 견지했기에 오랜 세월 동안 지속적으로 사랑받았다고 밝혔다.

나는 일찍이 팽택령彭澤令(도잠)이 80일 만에 그 자리를 그만두고 다시는 벼슬하지 않은 것과, 적선謫仙(이백)이 총애받는 귀족도 우습게 여겨 발을 뻗어 자신의 신발을 벗기게 한 것과, 장공長公(소식)이 너그러운 마음으로 만물을 사랑해 귀천貴賤을 가릴 것 없이 다 제멋에 살 수 있게 함에 대해 1000년 뒤에도 오히려 그 생명력이 있음을 사모해왔다. 아, 그만두어야 할 것이다. 나는 이 닷 말(五斗) 봉록에 연연해 모욕을 당하면서도 떠날 줄 몰라서 은총받는 권세가에게 쥐어 내 뜻 펴보지도 못하고, 좁은 마음 모난 생김이 문득 뜻이 맞지 않는 이에게 질시의 대상이 되고 만다. 세 분 선생과 같이하고 싶지만, 아득해 따라갈 수가 없다. 아, 슬프다. 그래서 나는 나옹懶翁(이정)에게 명해 세 분 선생을 그리게 하고는 거기에 찬을 지어 붙였다. 마침 석

봉石峯(한호)이 군청에 들렀기에 소해小楷로 이름과 호, 벼슬, 고향을 그 위에 금서金書해달라고 요청했다. 때때로 이것을 감상하면서 사모하련다.[11]

허균은 이들의 초상을 북쪽 창에 걸어두고 분향하며 읍했다고 한다. 이것은 아마도 그가 《한정록閑情錄》에서 인용한 《하씨어림何氏語林》에 나오는 황정견黃庭堅이 늘그막에 방 안에 소동파 초상을 걸어놓고 아침마다 향을 피우며 공손히 절했다고 한 일화를 따른 것으로 생각된다. 이렇게 북송 대부터 청 대에 이르기까지 오랜 기간 동안 소식은 특히 사랑받은 인물이었다. 청 대의 문인으로 소동파를 특히 흠모했던 옹방강翁方綱은 그의 서재 이름을 소재蘇齋라고 했다. 청 대의 화가 나빙羅聘이 그린 〈소재도蘇齋圖〉는 소식의 입상을 서재에 걸어놓고 분향하고 그 옆에서 독서하는 서재 문화가 당시 지식인 사회에서 매우 유행했음을 말해준다.[12]

옹방강은 당시 연경(베이징) 학계 금석학 연구의 중심인물로, 광적으로 소식을 흠모해 매년 소식의 생일(12월 19일)이 되면 자신의 서재에 소식의 초상을 걸어놓고 제사를 지냈다. 김정희는 1809년 연경에 가서 옹방강을 만났으며, 이후 그의 문인인 주

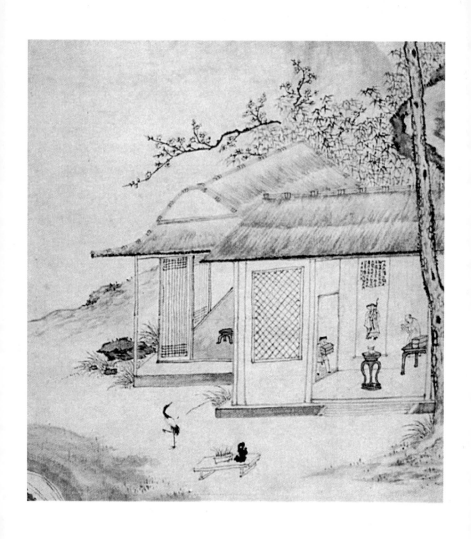

나빙, 〈소재도〉, 상하이박물관

학년朱鶴年 등과 활발히 회화 교류를 한다. 그는 귀국할 때 주학년에게 소재에 비장된 소식의 초상을 임모臨摹해달라고 하여 소동파상을 얻어왔다. 김정희 역시 소식의 생일이 되면 그의 초상을 봉공捧供하고 제사 지냈다.[13]

## 그림이 말해주는 고독한 시간 속에서의 우아한 삶

### 나대경의 우아한 산속 은거

이렇게 시대를 잘못 만났거나 정치적 환란에 처한 지식인은 자연 속에 은거하며 자신의 진정한 내면을 마주하는 시간을 갖게 됐다. 사회가 요구하는 삶이 아니라 자신이 주도하고 좋아하는 삶을 살게 되면서 이들은 '어떤 삶을 살 것인가' 하는 새로운 고민을 하게 됐다. 이들이 즐겨 읽거나 감상한 예술 작품을 볼 때 고독한 시간 속에서 자연이 주는 경이로운 아름다움에 감탄하고 차 맛을 음미하며 음악을 듣고 예술품을 감상하고, 시를 읊고 글씨 쓰고 글 짓는 것으로 자신의 삶을 풍부하게 채운 사람을 가장 아름다운 인간으로 칭송한 듯 보인다.

남송 대의 문인 나대경羅大經이 관직에서 쫓겨난 후 학림鶴林에서 한가로이 살면서 찾아오는 손님과 주고받은 청담淸談을 동자에게 기록하게 하여 완성한 《학림옥로鶴林玉露》의 〈산정일장山靜日長〉은 긴 여름날 학림의 은거지에서 보낸 '아취 있는' 일과를 잘 보여준다. 이 글을 시각화한 〈산정일장도〉는 조선 후기 '성시산림城市山林'의 실현과 더불어 지식인 사이에서 매우 선호된 주제의 그림이었다.

〈산정일장도〉를 대표하는 회화적 이미지는 "산은 고요해 태곳적 같고, 해는 길어 어릴 적 같네(山靜似太古, 日長如小年)"라는 당경唐庚의 시 〈취면醉眠〉의 첫 구절을 인용하며 써내려간 여름날 나대경이 자신의 고요한 은거지에서 보내는 일과를 대개 여덟 장면으로 작품화한 것이 주를 이룬다. 나대경은 이 글에서 자신의 일과를 새소리 들으며 낮잠 자기, 산속 샘물을 긷고 솔가지를 주워다 쓴 차 달여 마시기, 《주역周易》, 《시경詩經》, 《좌전左傳》 등 책 읽기, 산길을 거닐다 시냇가에 앉아 노닐기, 죽창 아래로 돌아와 산골 아내와 아이가 내온 죽순과 고사리 반찬에 보리밥 먹기, 창가에 앉아 붓을 놀려 글씨 쓰기, 법첩法帖과 그림 감상하기, 시 읊조리다 글쓰기, 원옹園翁 및 계우溪友와 담소 나누기, 사립문에서 지팡이에 기대어 석양 바라보기, 목동이

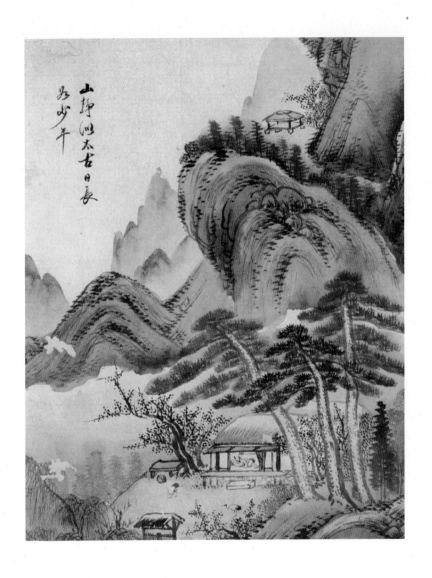

김희성, 〈산성일상도〉, 간송미술관

소를 타고 피리 부는 소리 듣기 등으로 이야기한다.

창가에 앉아 붓을 놀려 크든 작든 글씨 수십 자를 써보다 소장한 법첩, 필적筆蹟, 두루마리 그림을 펴놓고 마음껏 보다가 흥이 나면 짤막한 시를 읊조리고 《학림옥로》 한두 단락 초안을 쓴다. 다시 쓴 차를 달여 한잔 마시고는 나가서 시냇가를 거닐다 우연히 원옹과 계우를 만나면 뽕나무와 삼베 농사를 묻고 벼농사를 이야기하고는 날이 개고 비가 올 것을 헤아리고 절서節序를 세면서 서로 실컷 담소를 나눈다. 돌아와 지팡이에 기대어 사립문 아래 서면 석양은 서산에 걸려 있고 자줏빛, 푸른빛이 만 가지 형상으로 변화해 사람의 눈을 순식간에 황홀하게 하는데, 목동이 소 등에서 피리 불며 짝지어 돌아오면 달빛은 앞 시냇물에 비친다.

이처럼 〈산정일장〉에 묘사된 나대경의 삶은 소박한 일상에서도 서화를 감상하고, 창작을 하고, 차 맛을 음미하고, 홀로 해가 지는 그 절정의 아름다움을 놓치지 않고 바라보고, 음악을 들으며 자연의 정취에 흠뻑 젖는 '아취 있는' 순간으로 가득한 풍성한 삶의 모습을 대변한다. 이런 연유로 '산정일장'이 조선 후기에 가장 인기 있는 회화의 주제가 된 것으로 보인다.

## 은거의 이상을 그림으로 대신하다

황정견은 "날마다 옛사람의 법서法書나 명화名畵를 대하면 얼굴 위의 가득한 세속 먼지를 떨어버릴 수 있다"라고 했다. 이러한 분위기 속에서 이상적인 삶을 그린 그림도 유행했고, 명나라 말엽에는 교본처럼 그러한 삶을 어떻게 추구하는지에 대한 매뉴얼과 같은 책이 나오기도 했다. 명 대의 문진형文震亨은《장물지長物志》에서 이상적인 삶의 모습을 다음과 같이 드러냈다.

산수 간에 거하는 것이 가장 좋고, 촌장村庄에 거하는 것은 그다음이며, 성문 밖 교외郊外에 머무는 것이 그 뒤다. 비록 우리가 동혈洞穴과 산곡山谷에 깃들어 살며, 기리계綺里季와 동원공東園公의 자취를 좇을 수 없어서 성시城市에 섞여 살지만, 모름지기 집 뜰은 우아하고 깨끗해야 하고, 건물은 맑고 아름다워야 하며, 정대亭臺는 흉금이 넓은 선비의 정회情懷를 갖추고 재각齋閣은 은일 문사의 풍취風趣가 있어야 한다. 또한 마땅히 가수佳樹(아름다운 나무)와 기죽奇竹(대나무)을 심고 금석과 서화를 펼쳐놓고 살면, 거주하는 자는 늙음을 잊을 것이고, 머무는 자는 돌아갈 것을 잊을 것이며, 노니는 자는 피로함을 모를 것이다.[14]

선조 대의 지식인은 실제로 이렇게 살 수는 없어도 마음만은 이러한 삶을 꿈꾸었다. 허균은 《한정록》 가운데 〈한적閑適〉을 제일 중시했는데, 여기에 나대경의 〈산정일장〉이 실려 있다. 이러한 삶의 모습에 대한 지향은 그가 1607년 1월 평양에 있던 화가 이정에게 요청한 그림에 대한 다음의 글에 잘 드러난다.

대견大絹 한 묶음과 금색과 청색 등 각종 채료彩料를 함께 집 종아이에게 부쳐 서경西京으로 보냈으니, 뒤로는 산을 등지고 앞으로는 시냇물이 흐르는 집을 그려주게. 온갖 꽃과 긴 대나무 천 그루를 심고, 그 가운데로는 남향의 집을 짓고, 그 앞뜰을 넓혀서 석죽石竹과 금선초金線草를 심고, 괴석怪石과 오래된 화분을 늘어놓고, 동편의 안방에는 휘장을 걷어두고 도서 천 권을 진열하며, 동병銅瓶에 공작의 꼬리를 꽂고, 박산博山 향로와 준이尊彝[고대의 청동 제기祭器의 일종]를 비자나무 궤연几筵에 차려놓게. 서편 창문을 열면 어린 낭자(小娘)가 나물국을 끓이고 직접 단술을 걸러 선로仙爐에 따르고, 나는 방 복판의 은낭隱囊에 기대어 누워서 책을 보고 있으며, 그대는 아무개와 같이 좌우에 앉아 담소하고 있는데, 모두 명주실로 만든 건과 신을 착용하고 도복에 띠를 두르고 앉았다네. 한 줄기 향 연기가 발 너머로 날릴 무렵 두 마리 학은 돌이끼를 쪼고 있고 산동山童은

비를 들고 꽃을 쓸고 있으니 그 정도면 인생사 누릴 수 있는 일은 다 한 것이라네. 그림 그리는 일이 끝나면 태징공台徵公 이수준李壽俊이 돌아가는 길에 부쳐 보내주기를 간절히 바라네.

이렇게 조선의 지식인은 자신이 거주하는 곳에 이상적인 원림의 모습을 그린 그림을 걸어놓고 이를 통한 은거를 실현하고자 했다. 이러한 풍조는 명 말 지식층의 문화 풍조를 공유한 것이기도 하고, 문진형이 저잣거리의 혼잡한 자취 속에서도 "마땅히 아름다운 나무와 대나무를 심고 금석과 서화를 펼쳐놓고 살면, 거주하는 자는 늙음을 잊을 것이고, 머무는 자는 돌아갈 것을 잊을 것이며, 노니는 자는 피로함을 모를 것이다"라고 말한 것이나,[15] 화가 항성모項聖謨가 "나 스스로를 불러 은거하려 한다. 이전에는 조정朝廷과 시정市井에 은거하고자 했으나 하지 못했고, 산림 속에 은거하려던 뜻도 이루지 못했으므로 이제는 시와 그림으로 은둔하겠다"라고 한 언급과도 통하는 것이라고 할 수 있다.[16]

조선 후기에 삼정승을 역임한 고관이자 대표적 경화세족의 한 사람인 남공철南公轍을 위해 이인문李寅文이 그려준 〈산거도山居圖〉 역시 이러한 이상적인 원림을 나타낸 그림이었음을

다음의 글을 통해 알 수 있다.

지난해 나를 위해 〈산거도〉를 그린 것은 내 일찍부터 벼슬 버릴 마
음 있는 줄 알았음인가. 남녘 봉우리 북녘 언덕에 나무꾼 노래 일어
나고, 작은 섬과 겹쳐진 모래톱 사이로 고깃배가 움직이네. 검은 구
름 돌을 안고 대숲 집을 둘러 있고, 푸르른 낭떠러지 낀 냇물은 묵지
墨池로 쏟아지네. (……) 내 이제 빽빽이 줄여 담아 척폭尺幅 속에 가
졌으니 방 위에 높이 걸고 한잔 술을 기울이네.[17]

이렇게 경화세족은 머물고 싶은 이상적인 원림의 모습을 담
은 〈산거도〉와 같은 그림을 통해 번화한 서울의 삶에서도 은거
를 실현할 수 있었다. 중국 미술사학자 제임스 케이힐James Cahill
은 이와 같은 서정적 성격의 회화는 감상자로 하여금 대도시의
번잡함에서 벗어나 자연 속에 은거할 수 있게 해준다고 했다.[18]
도시에 위치한 자신의 거주 공간에서 산림과 같은 환경을 만들
고자 했던 이들의 '성시산림' 문화가 18세기를 전후해 그림 속
으로 은둔하고자 하는 풍조를 만들어낸 것이다.[19] 그림을 즐긴
다는 것은 조선 사회에서 문화적 소양을 지닌 경화벌열이 누리
는 사치이기도 했다. 그러나 남공철이 언급한 그림의 내용에서

도 알 수 있듯이 고독하고 소박한 환경에서 감각을 깨우며 감수
성 풍부하게 사는 모습은 결국 많은 사람이 간절히 원하고 공감
하는 모습이기도 했다.

그림이란 물론 '추위도 입을 수 없고, 배가 고파도 먹을 수 없
는 것'과 같은 장물長物, 즉 '잉여의 물건'이었다. 심춘택沈春澤
은《장물지》〈서문〉에서 이렇게 말한다.

> 무릇 은거를 표방하고, 술과 차를 품평하며, 그림과 사서史書, 술잔
> 과 찻잔 같은 부류를 소장하는 것은 세상에서는 한사閑事라고 하고,
> 인간에게는 장물이 된다. (……) 매일 끼고 다녀도 추위도 입지 못하
> 고 배고파도 먹지 못하는 그릇이지만, 큰 옥을 더욱 존중하고 천금
> 을 가볍게 누리면 이로써 나의 비분강개함과 불평을 지킬 수 있다.

이에 대해 김지선은 옛 그림과 같은 '고물古物'은 문진형의
고독함이나 외로움의 외면이었고, 때로는 고독과 외로움을 달
래주며 세속을 벗어나게 하는 매개였다고 보았다. 문진형에게
《장물지》는 굴원屈原의 《초사楚辭》나 사마천司馬遷의 《사기史
記》처럼 소리 없는 아우성으로 울분을 토해내는 통로가 됐을 수
도 있다는 것이다. 장물에는 우주의 삼라만상, 희로애락과 같은

인간의 모든 감정이 들어 있기에 장물을 '물질'보다는 '정신'의 한 표상으로 읽어야 할 것이라고도 했다.[20]

강진으로 유배된 정약용丁若鏞은 아들에게 보낸 서간문에서 저절로 존중받는 청족淸族과 달리 폐족廢族이 된 이들에게 세련된 교양이 없으면 스스로 비참해진다고 하면서 독서할 것을 권했다. 그리고 참다운 독서를 한 뒤에라야 "더러 안개 낀 아침이나 달 뜨는 저녁, 짙은 녹음 속 가랑비 내리는 날, 문득 마음에 자극이 와 표연히 생각이 떠오르게 되고 저절로 운율이 나와 시가 이루어지는데, 천지자연의 음향이 제소리를 내는 것이다. 이것이 바로 시인이 제 역할을 해내는 경지일 것이다"라고 했다. 또 양계를 하며 생계를 잇는 아들에게 양계란 참 좋은 일이긴 하지만 이것에도 품위 있는 것과 비천한 것의 차이가 있다고 조언했다.

색깔을 나누어 길러도 보고, 닭이 앉는 홰를 다르게도 만들어보면서 다른 집 닭보다 더 살찌고 알을 잘 낳을 수 있도록 길러야 한다. 또 때로는 닭의 정경을 시로 지어보면서 짐승의 실태를 파악해보아야 하느니, 이것이야말로 책을 읽는 사람만이 할 수 있는 양계다.

일상의 속사俗事에 종사하면서도 선비의 깨끗한 취미를 갖고 지낼 수 있으며,[21] 소식의 글처럼 "오직 강 위의 맑은 바람과 산속의 밝은 달은 귀로 들으면 음악이 되고 눈으로 만나면 빛을 이루나니, 이를 취해도 금함이 없고 아무리 써도 마르지 않으니" 조물주가 우리에게 허락한 무궁무진한 보물이요, 나와 그대가 함께 누릴 즐거움이라는 것이다. 다만 그 즐거움을 온전히 누릴 수 있도록 내 본성과 감각이 깨어나는 고독의 시간을 충분히 감내할 수 있다면 말이다.

삶을 꾸미는 인간: _____

_____ 조선시대 지식인의 삶 공간과 그 속에서의 꾸밈

## 꾸미는 것은 인간의 본능

'같은 값이면 다홍치마'라는 말이 있는 것을 보면 사람은 본능적으로 아름다운 것을 좋아하는 것 같다. 사실 인식을 하지 않아서 그렇지 인간은 누구나 살아가는 동안 아름다움을 추구한다. 출근 시간에 쫓기면서도 넥타이 색깔을 맞추고, 새로 산 식탁 위에는 예쁜 테이블 매트를 깔아 실내 분위기를 좋게 만들려 한다. 그렇게 삶을 아름답게 꾸미는 것은 보통의 인간이 살아가는 자연스러운 모습이다.

그런데 학자들이 한국 전통 조형 문화의 특징을 '소박함', '자연스러움', '무기교의 기교' 등으로 설명하다 보니 아주 옛날부터 우리는 별로 아름답게 꾸미지 않고 살아왔던 것처럼 여기기 쉽다. 특히 문인화 중심의 수묵화가 조형예술의 중심을 단단히

잡고 있었던 조선시대에 지식인은 꾸미고 장식하는 것과는 거리가 먼 삶을 살았던 것처럼 보인다.

그러나 조선시대라고 해서 삶을 아름답게 꾸미려는 의지나 노력이 없었을 리는 없다. 꾸민다는 것을 자신의 정신적 가치를 표현하면서 살아가는 매우 보편적인 인간의 정신 활동 중 하나라고 본다면, 조선시대 지식인의 삶은 매우 흥미롭게 다가온다. 왜냐하면 겉으로는 소박하고 꾸밈이 없는 것처럼 보이지만, 실제로는 매우 정교하게 자신의 삶을 꾸미며 살았던 정황이 발견되기 때문이다.

일반적으로 꾸민다는 것은 보통 무언가를 시각적으로 더하는 일이다. 조선시대의 지식인도 마찬가지였다. 하지만 그들은 그것을 들키지 않으면서 할 줄 알았다. 특히 공간과 자연을 이용해 삶을 아름답게 꾸미는 솜씨는 오늘날 건조하고 맑지 못한 물질문명 속에서 자신의 삶을 건강하고 아름답게 꾸미며 살아가야 하는 현대인에게 큰 지혜가 될 만하다.

# 삶을 아름답게 꾸미려는
# 치밀하고도 체계적인 노력

서유구徐有榘의《임원경제지林園經濟志》〈이운지怡雲志〉를 보면 사대부가 문화생활을 영위하기 위해 필요한 여러 가지가 나오는데, 즉 주거 공간, 여가, 생활 도구, 인테리어 소도구, 문방 도구, 각종 예술품, 심지어 서적을 구입하고 보관하는 문제, 여행 방법과 도구 등에 이르기까지 자세히 설명한다.[1] 조선 스타일의 격조 있는 삶을 산다는 것이 사랑방에 앉아 경서만 읽는다고 되는 일이 아니었던 것이다. 집터 잡기, 주변에 나무 심기, 우물 파기, 집 안에 가구나 화병 놓는 일 등 삶을 둘러싼 모든 것을 현실적으로 매우 치밀하게 다루어야 했다. 겉으로 보면 서유구의 이런 지침은 삶의 기술처럼 여겨질 수도 있다. 하지만 그렇게 집을 짓고 조경을 하고 정원을 가꾸는 것이 궁극적으로는 자신의 삶에 자연을 실현하고, 동시에 당대의 정신이 지향하는 아름다움으로 삶을 꾸미는 일이었다.

전국에 있는 고건축을 답사해보면 조선의 지식인이 서유구의 지침처럼 자신의 삶을 구성하는 각 요소를 매우 정교하게 배치하면서 아름다움의 가치를 현실에 맞추어 슬기롭게 풀어갔다는

것을 확인할 수 있다. 다만 조선의 지식인은 무엇을 더 많이 만들거나 무엇을 더 넣어 물질적으로 장식하려는 방향으로 가지는 않았다. 대신 무형의 철학적 아이디어나 단련된 미적 감수성으로 꾸미려는 의지가 더 강했다.

## 은둔의 공간에서
## 자연으로 꾸미다

동아시아의 지식인이 선호했던 삶의 방식 가운데 하나가 은거였다. 세속과 거리를 두고 천연의 자연과 함께 사는 것은 가장 질이 높은 삶의 한 형태였다. 그런데 세상과 단절하고 숲 속에 집을 짓고 사는 것이 은거인 줄 알지만, 전남 담양의 소쇄원瀟灑園을 보면 은거가 그리 쉬운 일이 아니었음을 알 수 있다.

소쇄원에서 가장 중심에 자리한 건물은 광풍각光風閣이라는 정자다. 바깥에서 보면 조선시대에 흔히 볼 수 있는 건물인데, 광풍각 안에 들어가 앉아 보면 사방으로 멋진 풍광이 들어온다. 건물은 단순한 모양에 평범하고 아무런 장식이 없다. 그래서인지 안으로 들어오는 풍경이 더 아름다워 보인다. 광풍각으로 들

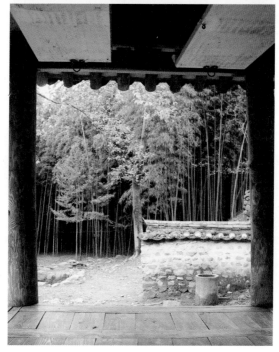

소쇄원 광풍각

어오는 이런 풍경이 전혀 다듬어지지 않은 자연 그대로이기 때문에 '자연스럽다'거나 '무기교의 기교' 같은 말을 떠올리기가 쉽다. 그러나 만일 광풍각의 방향이나 높이, 그곳에 앉는 사람의 키 그리고 바깥 풍경을 들이는 기둥과 마루와 지붕의 크기와 위치가 조금이라도 달랐다면 이런 풍경은 만들어질 수 없었다.

풍경 사진을 찍어 보면 알게 되지만, 같은 풍경이라도 그 속에서 아름다운 장면을 포착해내기란 쉬운 일이 아니다. 구도나 빛, 공간감 등을 고려해 아름다운 장면을 포착하기 위해 필요없는 부분을 잘라내는 것을 트리밍이라고 하는데, 광풍각은 트리밍이 매우 잘 돼 있다. 이 건물을 만들 당시 나무를 다듬고 초석을 다지기 이전에 정자 안으로 들어오는 장면을 주도면밀하게 선택하려는 노력이 먼저 있었을 것이다. 터 잡이는 그런 건축적 트리밍을 일컫는 말이기도 하다. 그런 점에서 광풍각은 대단히 뛰어난 구도 감각과 건축적 기술이 합작된 결과라고 할 수 있다.

아무튼 결과적으로 소쇄원의 주인은 하얀 회벽에 벌거벗은 나무 기둥 몇 개만 가지고도 크고 아름다운 바깥의 자연으로 실내를 가득 채워 장식하게 됐다. 어떤 그림이 이보다 더 크고 화려할 수 있을까. 겉으로는 소박하고 청렴해 보이지만, 꾸밈에

대한 욕심은 그 누구보다도 대단했던 것을 알 수 있다.

소쇄원은 사실 조선시대의 한 주자학자가 은둔하기 위해 지은 정원이었다. 그런데 은둔이 성리학 사상가가 꿈꾸던 이상적인 삶의 형태이기는 했지만, 결국 은둔의 목적은 인간 사회에 대한 회피라기보다 더 큰 규모의 자연과 하나가 되어 지극한 아름다움을 이루는 것이었다. 그런데 이것은 인적이 없는 숲 속에 들어가 세상과 결별만 한다고 해서 가능한 일은 아니었으며, 속세 한가운데 있다고 해서 불가능한 일도 아니었다.

## 세속의 주택에서
## 자연으로 꾸미다

경북 안동 하회마을에서 가장 규모가 큰 주택인 화경당和敬堂 (일명 북촌댁)은 은둔하지 않는 세속의 주택 공간에서도 얼마든지 자연과 하나가 될 수 있으며, 대자연으로 꾸밀 수 있다는 것을 잘 보여준다.

조선시대의 주택이 다 그런 것처럼 이곳 대문을 들어서면 바로 사랑채를 마주하게 된다. 그런데 이 사랑채 건물을 등지고

다시 대문 방향을 바라보면 길고 낮은 담장 위로 저 멀리 있는
산이 아름다운 곡선을 그리면서 집과 하나가 되는 모습을 볼 수
있다.

희한한 것은 산을 이루는 곡선이 담 왼쪽 낮은 대문의 지붕
선에서 시작해 오른쪽의 초가지붕으로 정확하게 연결된다는 점
이다. 덕분에 오른쪽, 왼쪽의 건물과 건물 사이와 낮고 긴 담 위
로 비워진 거대한 빈 공간을 우뚝한 산이 풍경화에서 흔히 구사
하는 안정된 삼각 구도를 이루면서 꽉 채우게 된다. 손으로 그
리지 않았을 뿐이지 완벽하게 아름다운 하나의 풍경화 작품이

화경당 사랑채에서 보이는 담장과 산이 어울린 풍경

다. 과연 이것이 우연히 만들어진 것일까? 산 곡선이 양쪽 지붕의 선과 조금이라도 어긋났다면 이런 장면은 볼 수 없다. 주도면밀하게 건축적 트리밍을 한 결과인 것이다.

결과적으로 화경당은 낮은 담장 위로 펼쳐진 대자연의 풍경화로 집 안을 거대하고 화려하게 꾸미게 됐다. 그런데 이런 장면을 만들려면 담의 높이와 길이, 집의 방향, 건물의 크기 등을 총체적으로 고려해야 한다. 집 구조를 바깥의 자연이 가진 비정형적인 조형 질서에 맞추어야 하니 보통 어려운 일이 아니다. 차라리 화려하게 단청을 한다든지, 실내에 비싸고 화려한 가구

를 들여 꾸미는 것이 훨씬 더 쉽고 경제적이라고 할 수 있다. 겉으로는 자연스럽고 쉽게 만들어진 것 같지만, 이렇게 대자연을 끌어들여 아름답게 꾸미기 위해서는 훨씬 더 많은 정신적 노력과 안목이 필요하다. 더불어 경제적이고 기술적인 지원도 뒤따라야 한다.

아무튼 실생활이 이루어지는 집 안에서 이런 드라마틱한 풍경을 누릴 수 있다는 것은 산수화나 풍경화를 벽에 걸어놓고 감상하는 것과는 차원이 다른 호사스러운 꾸밈이라 하지 않을 수 없다. 조선의 지식인은 이렇게 눈에 잘 띄지 않는 미적 기교를 통해 자연과의 어울림이라는 어려운 과제를 해결하고, 나아가 대자연으로 자신의 삶의 공간을 꾸미는 경지에 이르렀던 것이다.

## 학문의 공간을 꾸미는 자연과 음양의 원리

서원書院과 같은 공공 건축물에서도 조선의 지식인은 거대한 자연을 건물 안으로 끌어들여 드라마틱하고 아름다운 분위기를 만들었다. 그런데 아름다운 경관으로 유명한 안동의 병산서

병산서원을 꾸며주는 산의 경관

원屛山書院은 단순히 자연을 건축물 안으로 끌어들여 꾸미는
규모와는 차원이 좀 다르다. 병산서원의 중심이라고 할 수 있
는 입교당 마루에서 바깥을 바라보면 병산서원에서 가장 아름

다운 장면을 볼 수 있는데, 앞의 긴 누대 지붕 위로 거대한 산 능선이 마치 아이맥스 영화관에서 보는 스펙터클한 영상처럼 다가온다.

서양의 건축은 건물에 초점을 두어 건물 자체만을 꾸미는 방향으로 발전했지만, 한국 건축에서는 건물 주변으로 펼쳐지는 풍경이 건물과 이루는 관계를 중심으로 아름다움을 표현하려 했다. 이렇게 건축하려면 건물을 보는 포지티브한 시각과 건물의 주변 공간을 보는 네거티브한 시각이 모두 필요한데, 그렇게 보면 병산서원의 아름다움이 어떻게 만들어졌는지 인지할 수 있다.

먼저 누대의 지붕이 산의 아랫부분을 가리기 때문에 그 위로 흐르는 산이 얼마나 멀리 떨어져 있는지 거리가 측정되지 않는다. 그래서 이 산은 마치 서원 마당으로 들어올 듯이 가깝게 느껴진다. 그런데 지붕 위로 펼쳐지는 산의 수평적인 흐름은 매우 강한 동세를 형성하고 있다. 결과적으로 차분하고 엄숙하게 대칭을 이루는 병산서원의 빈 마당 안은 산의 이 역동적인 기운으로 가득 차게 된다.

이곳은 학문을 하는 공간이기 때문에 차분하고 절제된 구성이어야 한다. 그렇다고 해서 너무 단순하기만 하고 통제되기만

하면 답답해진다. 인격을 연마하는 학문의 장이기보다 고시원처럼 돼버리는 것이다. 그렇다고 명색이 학교인데 드러내놓고 화려하게 건물을 장식할 수도 없다. 병산서원이 뛰어난 점은 엄격히 통제된 학문적 공간 사이로 산이 자아내는 역동적인 동세를 끌어들여 장식적 효과를 최대한 누린다는 것이다. 그러지 않았다면 수평선과 수직선만이 가득한 이 서원은 그야말로 답답하고 황량하기 그지없는 입시 공간밖에는 되지 않았을 것이다.

여기서 결정적으로 살펴봐야 할 부분은 산과 건물과 빈 마당이 어울린 아름다운 광경이 학문과도 연결된다는 사실이다. 누대의 지붕이 공간을 막고 있다면 그 위와 아래의 공간은 뚫려 있다. 마당은 다시 막고 있다. 막힌 부분을 양으로 보고 뚫린 공간을 음으로 본다면, 이 장면은 음과 양이 어울린 태극太極의 공간이 된다. 병산서원에는 이런 태극적 공간이 여럿 있다. 말하자면 이 서원은 막힌 공간과 뚫린 공간으로 가득 꾸며진 것이다. 그 덕에 건물로 사방이 막힌 이곳은 전혀 좁거나 답답하게 느껴지지 않는다. 학문적 가치가 단지 서책에 그치지 않고 건물의 공간을 구성하는 원리로 작용한 결과다. 실천을 중요하게 여겼던 성리학적 태도로 얻은 성취라 할 수 있다.

조선의 지식인은 이처럼 학문을 위한 건축물을 지을 때도 주

변의 자연을 끌어들여 아름다운 장면을 만들고, 심지어 학문적 원리까지 동원해 삶의 공간을 조율했다. 이러한 흔적을 더듬다 보면 그들이 삶을 아름답게 꾸미고자 했던 의지가 매우 강했고, 그런 의지를 이처럼 격조 있고 차원 높은 방식으로 표현할 만큼 실력도 대단했다는 것을 알 수 있다.

그런데 음과 양의 원리로 삶의 공간을 꾸미려는 노력은 학문적 공간을 넘어서 조선 지식인의 모든 삶 공간에 두루 나타난다.

## 막힘과 뚫림으로
## 이루어진 삶의 공간

사실 집터를 잡는 풍수 논리에서 이미 태극 우주관은 오행五行 우주관과 결합돼 광범위하게 실현됐는데, 건축 공간에서는 그런 명운을 따지는 법술적인 면이 아니라 인문학적 차원에서 적용됐다. 조선의 건축물을 단지 시각적으로만 보면 지붕과 기둥과 벽면으로 이루어진, 매우 미니멀한 주택으로 보기가 쉽다. 꾸민다는 것과는 거리가 먼, 절제된 디자인으로만 보기 쉬운 것이다. 그래서 한옥을 두고 '모던하다', '현대적이다'라는 말을

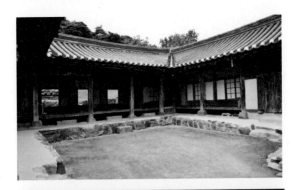

뚫림과 막힘의 공간 구조로 이루어진 고건축

많이 한다. 하지만 겉모습만 보고 그렇게 단정하는 것은 문제가
있다. 물론 아니라고는 할 수 없지만 그 때문에 정작 핵심을 놓
치기 때문이다.

한국의 고건축을 모양이 아니라 구조를 중심으로 보면 뚜렷
한 특징을 하나 발견할 수 있다. 앞서 병산서원에서 확인했듯
이 그것은 '막힘'과 '뚫림'이라는 극히 대비되는 공간 구성을 바
탕으로 복잡한 건축적 공간이 만들어진다는 것이다. 모양은 단
순할지 몰라도, 막힘과 뚫림의 리듬은 아주 작은 집이라고 해도
매우 복잡하게 나타난다. 사실 소나무나 황토 재질보다는 이런
공간의 리듬이 한옥의 진면목이라고 할 수 있다.

음과 양의 두 요소를 반복하면서 천변만화하는 공간을 직조
해내는 건축은 세계 어느 나라에서도 발견할 수 없다. 일본이나
중국의 건축이 한국과 비슷해 보이기는 하지만, 뚫림과 막힘을
철학적으로 다루지는 못했다.

퇴계退溪 이황李滉이 직접 디자인한 것으로 알려진 전북 고
창의 도산서당道山書堂을 포지티브한 시각으로 보면 작은 건물
과 작은 마당 하나만 보인다. 하지만 네거티브한 시각으로 보면
음과 양의 공간 원리가 횡으로 종으로 복잡하게 얽힌 모습을 볼
수 있다. 소설가 김훈은 도산서당을 일러 '최소한으로 절제된 검

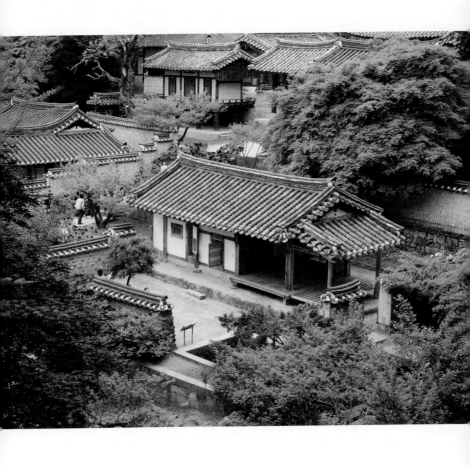

음양의 공간으로 매우 복잡하게 구성된 도산서당

소함'이라고 칭송했지만, 복잡한 음과 양의 공간으로 삶의 공간을 꾸미려고 했던 퇴계의 욕심은 좀 외람되긴 하지만 대단하다.

이 건물은 건물뿐 아니라 빈 마당과 그 마당을 가리는 담벼락을 같이 보아야 한다. 우선 건물을 보면 단출한 세 칸 집에 마루가 한쪽으로 치우쳐 있다. 작은 집이긴 하지만 막힌 공간인 방과 빈 공간인 마루가 음과 양의 조화를 이룬다. 그리고 그 앞의 작은 마당은 몇 개의 좁은 벽과 사각형의 작은 연못으로 구성되는데, 작지만 이곳도 벽의 막힘과 뚫림, 연못의 파힘 등 음과 양이 어우러진 복잡한 공간을 이룬다. 작은 집과 마당만 봐도 엄청난 음양의 공간으로 가득 꾸며져 있음을 알 수 있다.

여기서 짚고 넘어가야 하는 것은 마루의 위치와 그 앞의 연못이다. 보통의 집은 가운데 마루를 내고 그 양쪽에 방을 둔다. 그리고 이런 작은 마당에 연못을 파는 경우는 없다. 안 그래도 좁은 공간이 더 좁아지기 때문이다. 겉으로 봐서는 도저히 이유를 알 수 없는데, 집 안에 올라 마루에 앉아 보면 그 이유를 알 수 있다.

마루에 앉아 바깥을 바라보면 왼쪽으로 산자락이 가파르게 치우쳐 있다. 이 건물의 마루가 집 왼쪽으로 치우친 것은 바로 이 산의 경관을 끌어들이기 위해서라는 것을 알 수 있다. 만약

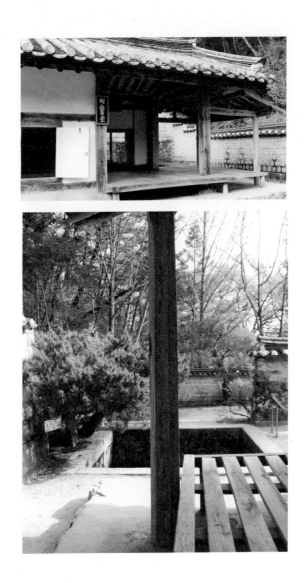

왼쪽으로 치우친 마루와 마루에서 보이는 풍경

바깥의 자연을 집 안으로 끌어들이면서도
사람의 출입을 차단하는 역할을 하는 연못

집 가운데에 마루가 있었다면 왼쪽으로 펼쳐진 산자락의 경관을 제대로 볼 수 없었을 것이다. 그래서 집의 원칙에 벗어나기는 하지만 산자락을 잘 볼 수 있는 왼쪽으로 마루를 치우치게 둔 것이다.

마루 앞쪽에 담벼락 대신 연못을 판 것도 같은 이유다. 마당의 경계를 위해서는 연못이 끝나는 지점까지 담벼락을 세웠어야 한다. 그런데 그렇게 하면 마루를 왼쪽으로 옮겨놓았어도 바깥 풍경이 가려져버린다. 담을 둘러 사람이 들어오지 못하게 마당의 경계는 분명히 해야겠는데 바깥 경관을 가려서는 안 되니 참으로 풀기 어려운 건축적 문제다. 그런데 퇴계는 그 문제를 마당을 파서 연못을 만드는 역발상으로 해결했다. 담 대신 연못을 두어도 사람이 못 들어오게 막을 수 있다. 양으로 해결할 문제를 음으로 해결한 것이다. 게다가 이 연못은 바깥에서 들어오는 풍광을 한 번 더 반사해서 마루 쪽으로 비춰준다. 아름다운 경관을 더 아름답게 만들어주는 것이다. 단순한 처리지만 덕분에 검소한 건물 안은 화려한 자연으로 가득 차게 됐다.

건물은 검소할 정도로 단순하고 장식 하나 없지만, 마루와 연못의 배치로 주변의 아름다운 경관이 집 안으로 들어와 실내를 화려하게 꾸미고, 아울러 집을 둘러싼 음과 양의 공간도 서로

역동적으로 어울려 공간을 매우 힘차고 화려하게 꾸며준다. 이런 것을 보면 작은 건물이라도 어떡하든지 아름다운 자연을 최대한 끌어들여 하나로 만들어보겠다는 퇴계의 이념적 꾸밈의 욕심은 전혀 가벼워 보이지 않는다. 그리고 유학자이면서도 건축적 문제를 뛰어난 역량으로 해결한 솜씨에 놀라움을 금하기 어렵다.

음과 양이라는 단순한 이원적 가치가 사상을 낳고, 궁극적으로 64괘의 복잡다단한 우주의 원리를 구축하는 것처럼 퇴계는 공간을 막고 뚫는 두 가지 원리를 바탕으로 이 작고 단순한 도산서당 안에 매우 복잡한 우주를 구현해놓았다. 그리고 그 복잡한 우주에 가득 찬 아름다운 자연이 퇴계에게 학문과 아름다움으로 어울린 삶을 가져다주었을 것이다.

## 음과 양의 공간으로 만들어진
## 감동적인 이야기

이처럼 삶의 터전인 건물에 음과 양의 뚫림과 막힘의 조화를 이용해 자연의 속성을 정교하게 구현하는 것은 조선 건축에서는

보여주지 않아서 더욱 안쪽이 궁금해지는 독락당 대문 앞
성채 같은 행랑채와 그 위로 펼쳐진 풍경

일반적인 일이었다. 그런데 이처럼 막힘과 뚫림의 공간이 하나의 건물이 아니라 연속으로 이어진 여러 채의 건물에 적용되면 기승전결의 구조를 가진 매우 드라마틱한 공간 스토리가 만들어진다. 경북 경주의 독락당獨樂堂이 그런 곳이다. 독락당은 조선 중기의 문인 회재晦齋 이언적李彦迪의 고택이다.

일단 대문 앞에 서면 높이 솟은 대문이 양적陽的으로 떡하니 막아서서 집 안을 전혀 보여주지 않는다. 그러면서도 대문이 열린 사이로 음적陰的인 뚫린 공간이 형성돼 안쪽 공간을 기대하게 만든다. 그런데 그 앞에 나지막한 담벼락이 다시 양적으로 막아서서 안쪽 공간을 더욱 보고 싶게 만든다.

출입문으로 들어서면 다시 행랑채가 마치 성벽처럼 가로로 단단하게 막아서는데, 그 위로는 그것보다 더 크고 넓게 탁 트인 빈 공간이 펼쳐지고 그 속을 거대한 산과 구름 같은 대자연이 채우고 있다. 양의 집과 음의 허공이 강한 대비를 이루며 공간의 감동을 자아낸다.

행랑채 문을 지나 다시 집 안쪽으로 들어서면 앞 공간과는 반대로 어둡고 꽉 막힌 듯한, 모퉁이 같은 공간이 나온다. 아주 작은 공간이지만 가로, 세로, 위, 아래로 뚫리고 막힌 공간이 복잡하게 배치돼 있어 좁아 보인다기보다 매우 역동적으로 느껴진

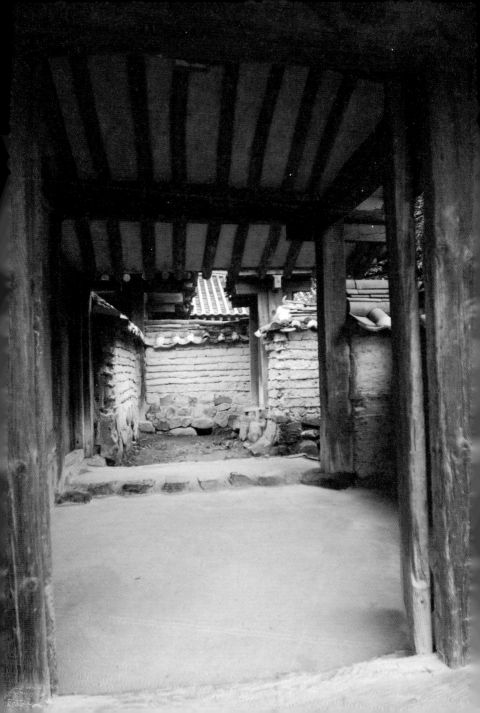

음과 양의 공간이 차분하게 어울린 사랑채 공간
좁고 길쭉한 느낌을 주는 공간

다. 좁지만 음과 양의 에너지가 이 집에서 가장 강렬하게 오라를 발산하는 공간이다. 이곳을 지나 사랑채로 들어서면 또 다른 분위기의 공간이 나타난다.

사랑채는 앞의 공간보다는 넓으며 막히고 뚫린 공간이 가지런하게 어울려 있어서 차분한 느낌을 준다. 음과 양의 공간이 어울리면 무조건 역동적이 되는 것이 아니라, 이처럼 안정된 분위기를 만들 수도 있다. 집 안쪽으로 들어갈수록 점점 차분하고 편안한 느낌으로 공간이 구성된다는 것을 알 수 있다. 이 건물의 오른쪽으로 들어서면 다시 좁은 골목 같은 공간이 나오면서 정자가 있는 건물로 들어서게 된다.

이 공간은 좁고 길쭉하게 비워져 있어서 자연스럽게 앞쪽으로 걸어 들어가게 된다. 공간과 공간을 이어주는 완충 공간이다. 낮고 작은 문으로 들어서면 정자가 있는 마당이 나오고 한없이 비어 있는 정자 공간으로 들어서게 된다.

정자인 계정溪亭은 마루와 지붕 말고는 거의 실체가 없는 음적인 건축이다. 뚫린 공간을 통해 바깥의 싱그러운 숲 풍경이 건물 안쪽으로 적극적으로 들어오면서 아름다운 한 폭의 그림이 돼 주택을 장식한다. 그런 점에서 계정은 건축이라기보다 카메라의 렌즈나 텔레비전 화면 같은 존재라고 할 수 있다. 계정

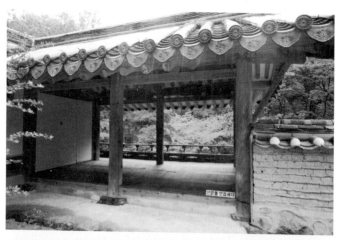

작고 폐쇄적이면서도 바깥으로 뚫린 계정
계정 마루에서 맞이하는 역동적인 풍경

의 마루로 올라서면 마지막 결말에 도달하는, 즉 무한한 감동을 주는 공간을 맞이하게 된다.

계정 마루에서는 바깥의 자연과 하나가 되는 일체감을 느끼게 된다. 건축물은 그런 화합을 가능케 하는 조력자로 물러선다. 극도로 비어 있는 음적인 공간 덕에 이 마루에 올라선 사람은 자연과 하나 되는 조화의 체험을 하게 된다. 일개 주택에서 이런 감흥을 얻을 수 있다는 것은 참으로 놀라운 일이다. 이런 체험은 어떤 그림이나 장식으로 꾸민다고 해도 얻을 수 없는 것이다. 오직 막히고 빈 음과 양의 공간이 씨줄과 날줄 엮이듯 자아내는 공간 덕분이다.

포지티브하게 보면 이 주택은 단정한 모양의 건물 몇 채뿐인 것 같지만, 네거티브한 시각에서 보면 대문에서 계정에 이르기까지 막히고 빈 공간이 서로 번갈아가며 이어져 기승전결의 공간 스토리를 만든다. 각각의 공간도 감동적이지만, 이 공간을 연속으로 체험하는 과정에서 훨씬 더 큰 감동을 받게 된다. 그것은 교향곡이나 영화를 듣거나 볼 때 감동을 얻는 것과 유사하다. 그런 점에서 독락당은 사차원 예술, 시간 예술이라고 할 만하다.

삶의 공간을 막고 뚫음으로써 음과 양의 이념적 가치로 공간을 심미적으로 꾸미고, 나아가 그런 공간을 연속으로 배치해 감

동적인 이야기를 전하며, 궁극적으로는 자연을 끌어들여 건물을 화려하게 구성하는 것은 한국 고건축에 나타나는 매우 일반적인 현상이다. 포지티브한 시각에서는 단지 기둥과 기와로 이루어진 한옥일 뿐이지만, 네거티브한 시각에서는 이처럼 중층적인 꾸밈이 주도면밀하게 이루어지는 공간인 것이다. 삶의 공간을 이렇게 구성하려는 노력은 실내 공간이나 가구에도 그대로 이어진다.

## 음양의 세계로 화려하게
## 꽃피운 실내 공간

서유구는《임원경제지》에서 실내 공간에는 가급적 가구를 많이 놓지 말라고 권한다. 실제 조선시대 지식인의 거주 공간으로 들어가 보면 건물의 바깥과 마찬가지로 매우 검소했음을 알 수 있다.

옆의 사진을 보면 그리 크지 않은 방에 단지 가구 몇 개와 일상에서 사용하는 물건 몇 개만이 소담스럽게 자리한다. 그냥 보면 검소하고 절제된 것처럼 보이지만, 막히고 뚫린 음과 양의

조선시대 지식인이 거주했던 전형적인 공간

조화를 중심으로 살펴보면 이 작은 공간에는 전체 건축물의 구
성과 마찬가지로 어마어마하게 많은 음과 양의 기운이 교류하
고 있음을 알 수 있다. 방 안의 빈 공간이 음이라면, 가구는 그
음의 공간을 채우는 양이다. 그리고 가구의 크기나 모양에 따라
실내는 다이내믹한 음과 양의 공간으로 분절되기도 하고 만나
기도 하면서 역동적으로 움직이는 거대한 기운을 만들어낸다.
눈을 자극하는 장식은 전혀 없지만 자연을 움직이는 음양의 근
본 원리가 이 작은 방 안에 터질 듯이 가득 차 있다.

단순힘으로 역동적인 실내 공간을 연출하는 조선시대 가구

건축물과 같이 막히고 뚫린 음양의 원리로 디자인된 조선시대 가구

# 작은 가구에 실현된 음양의 자연

조선시대의 가구를 보면 지식인이 사용했던 것일수록 장식이 없고 간단한 직선으로만 디자인돼 있다. 오늘날 건축과 가구 디자인은 전혀 다른 분야에 속하지만, 조선시대에는 연속되는 분야였다. 재료도 같고 구조도 비슷하고 제작 공정도 유사해서 집을 짓는 사람을 '대목大木', 가구를 짜는 사람을 '소목小木'이라고 나누어 불렀을 뿐이다. 대소의 차이는 있어도 집이나 가구는 같은 원리로 만들어지는 구조물이었다. 그래서 집을 음과 양이 교차하는 질서로 디자인한 것처럼 가구도 음과 양이 교차하는 리듬을 중심으로 디자인했다.

구체적으로 살펴보면 조선시대의 가구는 대부분 막힌 부분이 있으면 반드시 뚫린 부분이 있다. 음과 양이 조화를 이루도록 디자인된 것이다. 그런데 막힌 부분 없이 완전히 뚫는 경우도 있다. 사방탁자가 그런 것이다. 이것은 음양의 조화보다는 안팎의 구분 없이 투명하게 디자인해 외부 공간과 벽 없이 완전히 소통하기 위한 것이기 때문이다. 음양으로 이루어진 태극의 논리보다 그 이전 단계인 무극無極의 원리를 표현한 것이라고 할 수 있다.

막힌 부분 없이 완전히 뚫린 사방탁자
화려한 장식으로 가득한 중국의 가구

사실 가구를 이렇게 사방으로 뚫어놓으면 사용하는 데는 조금 불편할 수 있다. 하지만 그런 불편함에도 이념을 표현하기 위해 뚫어놓는 경우가 조선 가구에는 꽤 많다. 불편함을 감수하면서까지 이런 구조를 만들었다는 것은 그만큼 이념을 표현하려는 의지가 강했다는 것, 이념적 꾸밈에 대한 의지가 강했다는 것을 의미한다. 조선의 지식인이 사용했던 가구와 명청 대의 가구를 비교해보면 그 차이를 확연히 알 수 있다. 비슷한 시기의 중국 가구를 보면 거의 빈틈없이 장식으로 가득하다.

　중국의 가구는 장인의 정성과 솜씨가 두드러져 보이는 명품이 많긴 하지만, 음양과 같은 이념적 가치는 찾아보기 어려우며 지적인 꾸밈보다는 장식적인 꾸밈을 추구했다. 일반적으로 조선의 가구는 중국의 가구에 비해 절제미와 소박미가 있다고들 평가하는데, 그것은 아름다움이라는 정신적 만족을 추구하는 태도의 차이에서 기인하는 것으로 보는 것이 타당할 것이다. 조선의 가구는 장식을 하지 않은 것이 아니라, 눈에 보이지 않는 지적인 장식을 취한 것이다.

# 가구에 담은 자연

조선의 건축에서는 음양의 공간을 조화롭게 배치해 궁극적으로 자연을 끌어들였다. 가구를 만들 때도 음양의 조화 속에 궁극적으로는 자연을 담으려고 했는데, 그것은 재료의 자연성을 통해 실현됐다.

대부분의 조선 가구, 특히 지식인이 사용한 가구는 형태가 단순하기 때문에 그다지 인위적인 손길을 많이 가하지 않고 일부러 검소하게 만든 것이라고 생각하기 쉽다. 특히 자연스러운 나뭇결무늬에 인위적으로 칠하거나 가공한 흔적이 없다 보니 더 그렇게 생각하게 된다.

그러나 건축에서 바깥 풍경을 건물과 조화롭게 맞추어 안으로 끌어들인 것처럼 가구를 만들 때도 가구의 모양에 따라 나뭇결이나 무늬를 인위적으로 재단해서 잘 맞춘 것이다. 가구에서 자연은 이렇게 가공되지 않은 것처럼 가공함으로써 실현됐다. 한 번 더 생각해보고 세밀하게 관찰하지 않으면 자연을 끌어들이려는 인위적인 꾸밈의 노력을 알아차리기가 어렵다.

이렇듯 조선의 지식인이 자신의 삶을 아름답게 꾸미려는 노력은 매우 적극적이었다. 그런데 정신적 가치를 매우 중요하게

원래 나무가 가진
자연스러운 나뭇결을
활용해 장식한 가구

생각했던 조선의 지식인은 눈을 즐겁게 하는 직접적인 장식보다 이념적 가치, 즉 자연과의 합일이라는 철학적 목표로 일상적인 삶을 아름답게 만들고자 했다. 그런 노력은 대체로 그들이 살아가는 일상의 공간에서 매우 중층적이고 정교하게 실현됐다. 터 잡이에서부터 건물의 구조나 디자인, 실내 공간의 구성, 가구의 구조와 장식 등에 이르기까지 삶을 둘러싼 모든 요소에 자연을 실현하려 했고, 그것을 통해 우주와 하나가 되는 즐거움을 만끽하고자 했다. 그러기 위해 외부의 자연을 직접 활용하기도 했고, 자연의 이념적 성질을 적용하는 매우 개념적인 접근도 보여주었다.

결론적으로 우리가 알아야 할 것은 조선 선비의 삶이 우리가 흔히 생각하듯이 그저 소박하고 검소하기만 한 것이 아니라, 매

우 지적으로 삶을 디자인하고 일상의 삶을 정신적인 가치로 가득 채우려 노력했다는 것이다. 오늘날 건조하고 말초적이며 반자연적인 일상을 살고 있는 현대인에게 조선 지식인의 이런 모습은 아름다움과 자연이라는 가치를 어떻게 실현해야 할 것인지에 대해 큰 본보기가 될 만하다.

성찰하는 사람: _____

본다는 것에서 사유로

# 본다는 것, 성찰 연습

사진은 글보다 더 강력하다. 사진은 의미를 분석하거나 의식하지 않
고 단번에 강요한다. – 롤랑 바르트Roland Barthes, 《신화론》

미디어가 손안에 있는 시대, 사람들의 눈앞에 무한대 분량의
정보가 물결처럼 흘러간다. 하지만 정보의 물량 공세에 지치지
않는 것은 한때 인간 고유의 능력이었던 정보 저장 능력을 대
체하는 '장치'가 개발됐기 때문이다. '기억-장치'는 눈의 결점을
보완하는 안경처럼 일상적인 것이 됐다. 필요한 정보는 언제든
클릭하면 되므로 구태여 기억할 필요가 없다. 실제로 조선 후기
자료에서는 문자 생활을 억압받았던 여성이 책 읽는 소리를 듣
고 암기해 교양을 갖추고 지적 생활을 하며 자녀 교육을 했던

사례가 종종 발견된다. 오늘날 '듣기-암기'는 보기의 범람으로 그 능력이 퇴화하고 있다. '본다는 것'에서 심리적, 정신적 피로를 크게 느끼지 않는 것은 그것이 앎이나 사유로 이어지지 않고 일차적인 감각 장치로 정체됐음을 의미한다.

본래 보는 행위는 앎의 기본 전제다. 스스로 안다는 것은 그것에 책임을 지는 자기 자신을 구성한다는 의미를 포함한다. 보고 잊은 것조차 영원히 망각된 것은 아니다. 그것은 무의식의 저층에 자리 잡아 소리 없이 개인을 구속한다. 눈앞으로 미끄러져서 저장되지 않는 정보는 스스로 책임성을 면제해준 기호다. 아무리 봐도 삶이 무거워지지 않는다. 그로 인해 오히려 삶이 비워진다.

'봄'의 대상이 양적으로 팽창됐고, 그를 통해 지식과 정보량도 기하급수적으로 늘어났지만, 그에 비례해 개인이나 사회의 책임감이 증가했다고 보기는 어렵다. 보는 행위만 있을 뿐, 봄이 수반하는 성찰과 책임 연습으로 이어지지 않았기 때문이다. 수용자를 탓할 수만도 없다. 습득한 지식과 정보를 성찰해서 지성의 자산으로 삼는 사회적 훈련이 부족하기 때문이다. 예를 들어 시험은 미리 정해진 정답을 요구할 뿐, 수험자의 성찰을 요구하지 않는다. 성찰성의 측정 기준에 대한 사회적 모색이나 합

의, 학술적 기준도 마련된 바 없다. 지식을 사유의 대상이 아니라 계몽의 수단으로 다루었을 때 발생하는 필연적 결과이기도 하다. 자본이 증가한다고 해서 자본에 대한 태도나 시선이 성숙해지는 게 아닌 것처럼, 정보량의 증가가 지적 성숙도에 비례하는 것은 아니다.

눈앞을 스쳐 지나는 무수한 정보는 스스로를 비춰볼 수 있는 성찰의 거울이 될 때 정보 이상의 가치를 담보한다. 그런 면에서 역설적으로 정보화 사회는 성찰 훈련의 장이 따로 필요하지 않을 만큼 충분한 배경을 제공한다. 성찰 연습의 도구는 도처에 있다. 문제는 방법이다.

질문은 '봄'을 통해 생성된다. 텍스트는 사유체다. 단, 그것을 보고 읽는 주체가 매개돼야 비로소 작동하는 조건부 생명체다. 보는 이에 따라 질문은 달리 생성될 수 있고, 그에 따라 다른 모양을 구성한다. 텍스트는 레고 조각으로 만든 언어적 조형물이다. 사유의 벽돌로 쌓아올린 탑이다. 보는 것만으로도 이미 텍스트와의 대화는 시작된다. 텍스트를 둘러싼 경험에는 끝이 없다. 그것은 무한히 팽창하며 생성되는 질문의 생태계를 구성한다. 즉 텍스트가 끝났을 때 삶이 펼쳐지는 것이 아니라, 텍스트를 보는 현실 자체가 삶 안에 포함되는 현실을 발견하게 된다.

텍스트와 사유를 연결하는 것은 개인의 행위, 즉 보면서 생각하는 몸이다. 사유 속에서 개인의 심리적, 경험적 시간이 팽창하며, 이때 확장된 시간은 '길이'가 아니라 '깊이'로 환원된다. 과정이 전체다. 봄에서 촉발된 대화의 길은 마치 텍스트가 이면에 투명하게 저장해둔 손처럼 시간과 공간, 주체와 타자, 세계와 개인을 이어준다. 단위마다 분절적이고 이음새가 매끈하지는 않지만, 텍스트를 통해서 개인은 타자와 세계와 시간과 연결된다.

봄의 여정에는 반드시 통찰의 순간이 있다. 그것은 분절적 사고 단위를 이어주는 경첩과 같고, 때로는 색맹검사지처럼 모호하게 흩어진 정보를 하나의 형상으로 읽게 하는 초점을 제공한다. 그 순간의 즐거움은 동굴처럼 깊어서 탐닉하는 자를 숙주로 수집하는 마력의 블랙홀처럼 여겨지기도 한다. 그것이 우주처럼 끝이 나지 않아 두려워진다. 사유의 끝을 잡고 걷는 법을 익혀야 한다. 그 끝에 무엇이 있는지 알려 하는 호기심이 스스로에게 지속 가능한 힘을 준다. 끝은 언제나 과정 속에 있다. 가장 숙련된 성찰은 그것을 연습하는 과정 자체다. 분절된 마디가 몸통이다. 생각의 파편이 곧 성찰하는 힘의 뿌리다.

이 글에서는 세 편의 텍스트를 통해 본다는 것에서 시작된 성

찰 연습의 여정을 경험해보려고 한다. 성찰이라는 키워드로 조
명해보자면, 이 세 편의 텍스트는 '봄'의 여정을 통해 다음과 같
은 질문을 던진다.

- 정보화 사회에서 개인은 주체가 될 수 있는가
- 어둠은 어떻게 세계를 보는 힘이 되는가
- 노동 현장에서 성찰적 삶은 가능한가

이 글이 택한 세 편의 텍스트는 모두 일상과 현실을 대상으로
한다. 평범한 인물이 등장하며, 가려진 인물이 움직인다. 개별
인물의 경험을 다루지만, 대상화된 텍스트로 보고 있다가 어느
순간 자기 문제로 사유하는 기회를 갖게 된다. 이들은 대중문화
텍스트이므로 보편적 공감대를 형성하기에 적절하다. 텍스트
와 주체는 봄의 과정을 통해 안팎이 뒤집힌다. 보는 행위가 연
결 고리다. 본다는 행위가 사유를 견인할 때 순간적으로 통찰의
감각이 생성된다. 감각이 사유다. 다시 말해 감정과 이성은 개
념적 구분일 뿐, 실재 면에서는 배타적으로 독립된 분절 상태가
아니다. 사유는 자신의 인간 됨을 확인하는 존엄한 경험이다.

이 글에서는 세 편의 텍스트를 '보는' 과정을 통해 정보화 사

회가 일상의 평범한 사람을 어떻게 포획해 가는지, 어둠의 세계를 본다는 것이 어떻게 세계를 성찰하는 매개가 되는지, 곤고한 노동 현장에서도 성찰적 신념을 지켜가는 것이 과연 가능한지에 대해 생각하면서 스스로 성찰 연습의 기회로 삼아보려고 한다. 정보화 시스템은 일상을 지배하는 삶의 배경이다. 어둠의 세계는 분명히 존재하지만 외면하거나 가려서 덮은 세계다. 최근 한국 영화의 주요 소재 가운데 하나가 누아르 또는 조폭인 것을 상기해보면 현대 한국 사회가 스스로를 어떻게 감각하는지를 알 수 있다. 영화에 재현된 조폭의 세계는 조직폭력배라는 특정 집단에 한정된 것이 아니라 정부, 기업, 조직 일반과 일상 자체에 연결된 실체로 등장한다. 그것을 바라보는 관객의 감각은 공포와 혐오인데, 그것은 조폭에 대한 감각이 아니라 바로 일상, 사회, 한국 사회 자체에 대한 감각에 다름 아니다.

그에 비하면 노동 현장은 비교적 뚜렷하고 알기 쉬워 보인다. 대개는 밥벌이를 위한 생존 수단으로서의 일터지만, 그곳에서조차 자아실현을 할 수 있고 또 해야 한다고 배웠기 때문에 그것을 '불허하는' 현장에 속하게 될 때 자괴감을 느끼게 된다. 노동 현장은 난공불락의 성과 같아서 비판의 돌멩이를 던진다고 해서 무너지기는커녕 상처 하나 입지 않을 것처럼 견고해 보이

기에 비판은 자괴감으로, 억울함은 수치심으로 자동 변용돼, 자책하는 스스로를 인정하고 받아들이는 순서를 밟게 된다. 일터는 성찰을 허용하는 공간이 아니라, 자책하는 노동자를 양산하는 기획사 같다. 그 대가로 월급을 주기 때문에 마치 성찰 유예를 담보로 양심을 정산하는 것 같은 느낌도 있다. 현실-환경으로서의 일터는 학교와 책에서 배운 철학을 무용지물로 폐기처분해버리는 놀라운 공간으로 경험되는 것이다. 그래서 한 번 더 질문하게 된다. '노동 현장에서 성찰적 삶은 과연 가능한가.'

나약하고 결핍 많은, 낮은 자리에서 서성거리며 제 목소리를 찾아가는 가장자리 사람의 이야기가 어떻게 사회, 현실, 내면을 성찰하는 경험의 행로가 될 수 있는가. 이것은 질문이자 실험이고, 하나의 경험을 공유하려는 제안이다.

## 〈립반윙클의 신부〉, 부표처럼 흔들리는 나약한 마음과 '무감정-자본'에 대한 성찰

순백의 설원에서 지나간 사랑의 안부를 묻는 명장면으로 첫사랑의 여운을 남긴 영화 〈러브레터〉(나카야마 미호 주연, 1995)의 감

독 이와이 슌지가 〈립반윙클의 신부 リップヴァンウィンクルの花嫁〉(구로키 하루·아야노 고·코코 주연, 2016)로 돌아왔을 때 한국 관객의 반응은 생각보다 잠잠했다. 물론 〈러브레터〉 이후 이와이 슌지 감독은 여러 작품을 연출했지만, 한국에서는 여전히 〈러브레터〉의 이와이 슌지다(2017년 1월 2일 현재 영화진흥위원회가 산출한 〈립반윙클의 신부〉의 누적 관객 수는 1만 9412명이다). 거기에는 순수한 10대의 첫사랑도 없고, 희미한 불빛 속에 자전거 페달을 돌리던 아름다운 소년도 등장하지 않는다. 20년의 세월은 많은 것을 변화시킨다. 세상도, 사물도, 시스템도, 사람도 그리고 감정까지 바꿔놓는 것이다.

한국판 첫사랑 영화의 결정판이라 할 〈건축학개론〉(엄태웅·한가인·이제훈·수지 주연, 이용주 감독, 2012)에서는 세월의 흐름이 사람 자체를 바꿔놓는다는 메시지를 배우의 교체를 통해 은유했다. 대학 시절의 승민과 서연, 성인이 된 승민과 서연은 외모, 말투, 사람을 대하는 태도 등에서 과거의 모습과 전혀 다르다. 그들은 성장한 것이 아니라 개체변이했다. 세월은 그들을 화학변이시켰다. 영화는 캐스팅을 통해 그것을 '서글픈 것'으로서가 아니라, '당연히 받아들여야만 하는 현실'로 설득했다.

20년 뒤에도 이와이 슌지 감독이 첫사랑을 그려내는 자기 복

제에 집착했다면 관객은 마치 수줍은 고백이 적힌 첫사랑의 엽서가 덧칠된 것처럼 마음이 불편했을 것이다. 단지 현실을 위조했을 뿐 아니라 과거까지 모독했다며 상처받았을지 모른다. 그런 의미에서 감독은 옳은 선택을 했다. 변하는 현실에 주목했고, 그것을 공포스럽게 담아

내는 형식으로, 이전과는 다른 희망의 메시지를 건넸다(왜 희망인지는 뒤에서 논한다).

첫사랑을 떠나보낸 20년 뒤에 맞닥뜨린 것은 공포의 감각이다. 현실에는 이제 무모하리만큼 순진한 소녀 감성이 존재하지 않는다. 사라진 사람의 영혼이 어딘가에 남아서 애절하게 부르짖는 자신의 목소리를 들을 거라고 믿는 것은 지나간 시대의 향수로 족하다. 이 세상에는 타인의 정보를 수집해 이권을 얻는, 기계화된 시스템이 존재할 뿐이다.

〈립반윙클의 신부〉에 등장하는 신부는 세간의 속어로 '호갱'

또는 '호구'에 속하는 유형이다. 사람을 쉽게 믿고, 자신의 필요나 요구를 잘 설명하지 못하며, 남에게 쉽게 끌려 다닌다. 한번 믿은 사람에게는 속내를 다 털어놓지만, 정작 그래야 될 사람에겐 하지 못한다. 그 이유는 자신이 먼저 속였기 때문이다. 주인공 나나미는 '가짜들' 사이에서 진실하다. 누군가의 가짜 가족으로 동원돼 결혼식에 참여했을 때 이들은 허심탄회하게 자신의 진짜 삶을 털어놓았다. 드러난 현실에는 어느 정도의 거짓이 포함된다. 사람과의 관계는 처음부터 순수하지 못했다. 나나미는 서툰 사랑을 시작한 것이 아니라 그럴듯한 결혼을 원했고, 그것은 애초부터 파멸이 예고된, 깨진 조각의 퍼즐 맞추기로 시작됐던 것이다.

가족도 가짜, 일상의 소소한 사정도 가짜, 의심하는 자기 마음도 가짜다. 진짜인 것은 상대에게 완벽한 모습으로 보이고 싶다는 허세와 열등감, 수치의 감정이다. 그런 인간의 나약한 마음속으로 파고들어 가짜 호의를 베풀며 점점 의지하게 만든 것이 아무로다. 아이러니하게도 아무로는 처음 만난 나나미에게 초콜릿을 권하며 '의지하며 빠져드는 자'의 위험성을 미리 경고한다. 그 경고는 담뱃갑에 적힌 폐암 경고만큼이나 모순적이고 책임 회피적이기에 극도로 이기적이며, 달콤한 초콜릿처럼 유

혹적이다. 그는 필요한 일은 무엇이든 맡아 깔끔하게 처리하는 프로 대행업자로, 정보를 수집하고 통제해서 이익을 얻는 시스템이자 자본의 생리 그 자체를 표상한다. 아무로는 무언가 감추고 싶은 것이 있고, 그 결핍을 메우려는 이에게 접근해 필요를 충족시킨다. 문제는 의뢰인이 메우려 했던 결핍조차 아무로의 계산에 따라 조작된다는 점이다.

아무로는 누군가의 고민과 갈등, 열등감과 수치심, 분에 넘치는 욕망을 충족시키려는 이들의 마음을 숙주 삼아 깃들어 사는 기식자다. 그것은 아무로의 영업 비밀이다. 나약한 자, 무지한 자, 자기표현에 서툰 이들이 그에게 접속해 욕망을 이루려고 한다. 만족의 유효 기간은 짧고(그것은 지불한 돈의 액수만큼이다), 찰나적이다. 거짓으로 봉합된 관계는 금세 찢어지고, 그 순간 일상은 산산이 부서져버린다. 유일하게 영원으로 이어진 만족은 오직 암에 걸린 마시로의 '죽음'뿐이었다. 아무로에게 필요한 것은 오직 '돈'이기 때문이다.

아무로에게 중요한 건 왜 돈인가, 하는 질문이 아니다. 아무로는 질문하지 않는다. 그는 행한다. 그의 행동은 관성적이며 자동적이다. 영화에서는 아무로가 제대로 돈을 쓴다는 느낌을 전혀 주지 않는다. 그는 언제나 눈에 띄지 않는 차림새로 필요

가 발생한 곳이라면 어디든 나타나 말끔히 일을 처리한다. 사생활 따위는 없어 보인다. 무미건조한 '사이코패스 자본'을 상징한다.

자신이 죽음의 동반자로 고용된 것도 모른 채, 이미 시신이 된 친구 옆에서 잠든 나나미를 보며 아무로는 특유의 건조한 태도로 장례 회사 직원에게 말한다. "1000만 엔(약 1억 원)." 앞뒤는 없다. 그는 1000만 엔짜리 일을 성사시키기 위해 나나미의 삶을 조작하고 왜곡하고 통제했으며, 죽음에 이르도록 유도하는 섬세한 계획을 짰다. 그 비용에는 나나미로 하여금 자신을 믿고 의지하게 하는 호의와 배려, 인간적인 태도까지 포함돼 있었다.

이 영화는 SNS로 사람을 만나는 것은 거짓 만남이기에 한계가 있다든가, 있는 그대로의 자신을 보여주지 않고 자기 정보를 절편화해서 보이고 싶은 것만 보여주는 삶이란 결국 자신을 파멸로 이끌 뿐이라는 가상현실에 대한 경고나 교훈을 주려는 것이 아니다. 정보화 시대에 정보 시스템의 독점과 통제는 인간의 나약함에 접속함으로써 자기 파괴적인 힘으로 회귀한다. 시스템은 무감정이다. 시스템이 겨냥하는 것은 더 많은 자본을 끌어당기는 일이다. 자본에는 감정이 없으며, 시스템은 성찰하지 않

는다. 그것은 초기 세팅대로 작동할 뿐이다.

　나나미는 끝내 자신의 인생을 조작하고 망치고 심지어 죽음에까지 이르게 한 것이 아무로임을 알지 못한다. 도리어 나나미에게 아무로는 부끄러운 가족사를 숨겨주고 그럴듯한 결혼식을 할 수 있게 (그것도 특별 할인가로) 해준 은인이며, (아무로가 조작했다는 것을 모르고 당한) 성폭행에서 자신을 지켜주고, 생활고에 시달리는 자신에게 일자리를 알선해준 고마운 사람이다. 친구가 죽었을 때는 그녀의 어머니와 함께 술을 마시며 옷을 벗어던져 알몸으로 통곡한 애도의 동반자였다. 나나미가 새로 이사해 새 삶을 시작할 때도 재활용 가구를 가져다주며 마음껏 쓰게 해준 좋은 이웃이기도 하다.

　호의를 베푼 것은 우정 때문이 아니다. 아무로에게 나나미는 언제든 '호갱'이 될 수 있는 예비 고객이다. 누군가 믿을 만한 이에게 의존하려 하는 한, 그의 도움을 받는 것이 아니라 구렁텅이에 빠질 뿐이라는 설정은 공포스럽다. 자본의 맹목적 힘에 모두 다 삼켜질 것이기 때문이다. 다행히 나나미는 끝까지 쿨하게 친절했던 아무로에게 '안녕'을 고했다. 이것이 희망의 시작이다. 아무로의 진실을 알게 돼 정나미가 떨어졌기 때문이 아니다. 나나미는 이제 '숨기려는 것'보다 '하려는 것'에 집중하기

시작했기 때문이다. 회피보다는 삶에, 의존보다는 의지에 자신을 걸어보고 싶어진 것이다.

그 마음은 관계의 진정성이 주는 내적 힘에 뿌리를 두었기에 견고하며 흔들리지 않는다. 물론 이것은 하나의 해석이며, 관점에 따라 다른 해석도 가능하다. 관계의 진정성이란 죽음도 함께할 수 있는 것이라는 나나미와 마시로의 연대감, 포르노 배우가된 딸을 뼈가 부러지도록 때렸던 어머니가 뼛가루가 돼 나타난 딸 앞에서 옷을 벗어던지며 "이렇게 수치스럽게 살았구나" 하며 오열하는 장면으로 환기된다. 진정을 경험한 사람은 바로 그힘으로 자기 앞에 펼쳐진 불완전한 생애를 살아갈 수 있다. 그것은 사랑만큼 강하고, 그만큼 혹독한 대가를 요구하는 고비용의 경험 자산이다.

아무로가 한 일을 모두 알아차린다고 해서 나나미가 행복해지는 건 아니다. 나나미는 혼자 일어서야 하고, 자기 삶의 주인이 돼야 한다. 영화의 마지막 장면은 나나미가 이제 그럴 수 있으리라는 가능성을 담보한다. 알지 못하는 사이에 휘둘려버린 삶 속에도 인간이기에 나아갈 수 있는 마음의 샛길은 남아 있었다. 나나미는 유방암으로 죽은 친구 마시로와의 관계를 통해 진실한 관계에 대한 믿음을 삶을 지탱할 마음의 자산으로 얻게

된다.

그 어떤 '호갱'도 끝까지 마음대로 부릴 수 없으며, 부표하며 흔들리는 인생에도 좌표는 생겨난다. 그것을 생의 법칙으로 놓치지 않은 영화적 시선이야말로 첫사랑의 힘보다 강하게 21세기의 현실을 버티고 있는 위안의 장력이다. 영화의 주인공은 현실에 휘둘리는 나나미도, 점점 존재감을 소멸해가는 마시로도, 타인의 삶을 정보-자본으로 환치해 조정하며 돈을 버는 아무로도 아니고, 이 모든 관계를 지켜보는 관객이다.

감각하는 것은 관객이다. 스크린의 안과 밖은 대화적으로 연결된다. 관객은 순진무구해서 이용당하는 나나미이자, 점점 줄어드는 삶이 두려워 전 재산을 지불해 죽음의 동반자(애초에 삶의 동반자가 아니었다. 진심을 나누는 과정을 통해 결국 그렇게 되고 말았지만)를 구하는 마시로이며, 약하고 무지한 자, 흔들리며 어리석은 자를 조정해 자기 삶의 동력으로 보태려는, 제 욕망의 방향을 모른 채 삶의 관성에 몸을 맡겨 성취의 노예로 영혼을 팔아넘긴, 자본 축적의 하수인이 돼 가는 아무로를 닮았다.

〈러브레터〉에서 과거와 미래, 현재의 시간을 가로질러 시간의 평균율을 사색하게 했던 이와이 순지 감독은 〈립반윙클의 신부〉에서는 욕망과 의지, 자본과 삶, 기계화된 인간과 정보화

된 인간 사이에서 마음을 나누는 행위가 가 닿을 수 있는 마지막 힘에 대한 사색을 관객에게 되돌려주었다. 전체를 조망하는 시선은 그 자체로 성찰적 관점을 구성한다. 필요한 것은 선택이다. 선택이 삶이다. 방향이 철학이다. 철학이 있어야 제 앞에 펼쳐진 삶의 길을 기꺼이 감당하며 살아갈 수 있다. 공포스러운 영화의 시간과 현실 사이를 출렁거리며 생각하게 만드는 힘이야말로 20년 전 향수의 감각을 현재를 사는 내적 힘으로 변용시키는 성찰의 원동력이다.

그런 의미에서 〈립반윙클의 신부〉는 표제가 명시하는 대로 설화적이다. 옛날이야기는 비전문가 사이에서 구비 전승되기 때문에 '기억할 수 있는 크기'로 완성돼 있다. 전승에 최적화된 메모리 용량 안에 인생에 필요한 교훈과 통찰, 지식과 재미, 역사와 상상을 담아야 한다. 그리고 자기 생각을 보태서 눈덩이처럼 점점 불어나게 해야 한다. 그것이 이야기의 생리다. 이야기의 죽음은 기억하는 자의 장례이기에 곧 역사의 소멸이다.

설화에는 작은 인생철학이 내장돼 있다. 무섭도록 차갑고 감정이 없는 정보화 사회 시스템에 대한 통찰, 자신의 불완전성을 감당하지 못해 제 몸이 제 삶의 부표인 줄도 모른 채 한없이 흔들리는 나약한 자의 구겨진 삶은 그 자체로 유희 가능한 규격의

현대판 설화다. 돕는 이가 적이고, 구원 요청은 무덤을 파는 일이며, 달콤하고 아늑한 우정의 끝을 따라가다 보면 독을 핥은 제 혓바닥을 스스로 접어야 하는 일만 남는다.

그래도 삶에는 샛길이 있어서 조작하는 이의 뜻대로 모든 게 움직이지는 않는다. 어리석은 이가 행운을 거머잡는 설화의 스토리처럼, 기민하고 영리한 이가 모든 걸 손에 쥐는 시스템은 좀처럼 만들어지지 않는다. 영원히 충족될 수 없는 욕망의 법칙처럼 시스템 또한 영원히 완성될 수 없다. 그래서 이 영화의 승리자는 결코 아무로가 될 수 없다. 바깥을 상상해야 바깥이 생긴다. 그리고 그 바깥은 이미 각자의 몸과 마음, 시간 안에 넘칠 만큼 풍부하게 마련돼 있다. 생각이 현실이다('그렇다'는 규격의 상상력을 보여주기에 이 영화는 여전히 '설화적'이다).

무감정의 아무로는 처음부터 분명히 공개했다. 누군가에게 기대고 싶은 생각이 스스로를 빠져들게 만든다고. 시스템 오류에 붙잡힌 사람은 자신이 애초부터 거기에 기댔기 때문에 빠져들고 말았다는 것을 알아차려야 한다. 성찰의 감각은 초콜릿처럼 달콤하지 않고 찻물처럼 쌉싸래하다(예로부터 선사는 뒷맛이 쌉싸래한 차를 즐겼으며, 그것을 마시는 법도를 '다도'라고 했다. 깨달음에 이르는 과정 또한 쓰디쓰지만 뒷맛은 맑다). 관객에게 남은 것은 첫사랑의 여

운만큼 쌉싸래한 현대성의 감각이다.

## 〈무뢰한〉, 어둠을 보는 것이 어떻게 세계를 성찰하는 힘이 되는가

영화 〈무뢰한〉(전도연·김남길·박성웅 주연, 오승욱 감독, 2014)은 밑바닥 인생을 살아가는 사람들의 처절한 삶의 양태를 가감 없이 묘사함으로써 피멍 든 삶의 내력으로 관객의 시선을 끌어들인다. 장르상 멜로 또는 로맨스로 분류되고 관객에게는 하드보일드 멜로로 회자됐지만, 감성적

으로 볼 때 이 영화는 잔혹극이다. 왜냐하면 타인의 삶과 내면을 양해도 없이 활짝 열어젖혀 적나라하게 드러내기 때문이다.

　타인의 삶은 바깥을 향해 벽과 문으로 닫혀 있다. 한 사람의 육체가 타인에게 그

런 것처럼. 영화에서는 그것을 허가 없이 들여다보는 시선의 폭력성이 전제된다. 양해를 구할 사이도 없이 타인의 삶에 들이닥쳐 바닥까지 들춰내는 날카로운 시선은 영화 내부에서는 '법'의 이름으로, 영화 바깥에서는 '봄'을 허용하는 장르 관습에 기대 정당성을 확보한다. 보이는 삶은 한없이 초라하고 허름하기 그지없다. 권위 따위는 이미 존재하지 않으며, 짜고 치는 도박판처럼 끝은 예고돼 있다. 스크린 속 '무뢰한'의 삶은 허물어져가는 패배자의 마지막 연명술처럼 고독하다. 시선은 타인을 향해 있지만 어느새 그것은 자신을 향해 건네진, 지독한 몸싸움이 된다. 영화를 보는 내내 잔인한 장면을 견뎌야 하는 것은 관객이 혼자서 하는 몸싸움에 가깝다.

〈무뢰한〉의 세계는 타인의 밑바닥 삶을 경유하는 방식으로 자기 삶의 어둠을 응시해야 하는 초라하고도 힘겨운 게임이다. 그 삶은 버림받고 패배한, 지하 통로에 갇힌 남루한 타인의 처참한 세계가 아니라, 누구나 '그 바닥'에 버려진다면 살아내야만 하는, 가진 것이 몸뿐인 자들이 고군분투한 흔적으로 피부에 아로새긴 엄연한 일상 세계다.

영화에는 살인자를 추적하는 형사 정재곤, 잘나가던 강남의 텐프로에서 변두리 단란주점의 마담이 된 김혜경, 애인과 연루

된 사건으로 살인을 저지른 뒤 형사에게 추적당하면서도 범죄를 끊지 않고 애인의 몸과 돈을 탐하는 박준길이 등장한다. 이들은 정확히 삼각관계를 이루지 않으며, 범죄를 저질러 추적을 자극하는 방식으로 이 난폭하고 지루한 삶을 한판의 더러운 게임으로 변용시킨다. 그들은 핏자국 낭자한 바닥에 펼쳐진, 검은 링 위의 희생자다. 관객은 스크린 속 세상을 침묵하며 지켜보는 탐욕스러운 시선의 주인이 되는 방식으로 영화 속 인물과 같은 죄책감을 공유한다. 관객은 보여주지 않으면서 보는 자다. 관객과 인물 사이의 불평등한 시선의 '위계'를 의식할 때 탐닉적인 탐욕의 감각이 미약하게나마 완화될 수 있다.

영화 속의 형사는 세상의 더러움에 빚져야만 삶을 허락받을 수 있다는 듯 난폭하고 위악적이다. 열등감과 패배감은 추적자와 도망자 모두에게 관여된다. 그들의 삶은 우열을 가릴 수 없이 등률적이다. 자존심을 지키는 것은 시도 때도 없이 폭력이 난입하는 변두리 술집 김혜경의 몫이다. 어둡고 낮은 데 있지만 성스럽고 아름답다는 환상이 '범죄자/추적자'가 김혜경의 곁을 떠나지 못하는 본능적 이유다. '약한/선한' 여자를 지켜주는 남자와 등쳐먹는 남자라는 하드보일드 드라마의 영원한 등식이 이 영화에도 관철된다.

살인자를 체포하기 위해 그 애인의 삶을 추적하면서 점점 어둠에 연루되는 형사의 모습은 역설적이다. 범죄자 없이는 그의 삶도 존재할 수 없기에 폭력 없는 삶에서 그가 발 디딜 곳은 없다. 영화 속의 두 남자는 염치없게도 사랑과 선을 경유하는 방식으로 인간다운 자신과 마주하게 된다. 그것은 찰나적이어서 결코 지속될 수 없다. 그들은 삶에 정박할 수 없는 도주자이며 추적자이기 때문이다. 그들이 마주치고 엇갈리기를 반복하는 것만이 삶을 연장할 수 있는 유일한 길이다. 그들이 영원히 마주친 순간, 역설적으로 두 남자의 삶은 종료된다. 비로소 〈무뢰한〉의 세계는 완성된다. 타인의 삶을 허락 없이 들여다보는 영화라는 세계의 문도 폐쇄된다.

'본다는 것'은 '안다는 것'이며, 안다는 것은 그 안에 연루된다는 뜻이다. 나와 타인, 앎과 삶, 몸과 마음의 경계선을 지키려면 최소한 그것을 인식하며 거리를 두려는 조율의 힘, 나와 타인과 세상의 거리를 버티는 마음과 정신의 장력이 필요하다. 그것이 맥없이 무너질 때, 사실은 자처해서 허물어뜨리는 그 순간, 나와 타인, 주체와 타자는 서로가 서로에게 그 삶에 삼투되고 중첩된다. 그것은 경계의 해체, 주체의 파괴가 아니라, 경계의 확장이며 주체의 팽창이다. 팽창의 힘은 개체의 힘을 단순

합산한 것 이상이다. 그것은 개인성의 문제가 어떻게 보편성의 문제가 될 수 있는지를 경험하는 메타적 사유 전환의 순간이다.

〈무뢰한〉의 세계는 잔혹한 어둠의 세계에서 발생한 밑바닥 인생이 어떻게 평화로운 일상을 지탱하는 부력이 되는지를 보여준다. 그것은 부력이면서 동시에 삼투하는 힘이다. 어둠과 빛은 서로를 갈마들며 상생 게임을 거듭한다. 〈무뢰한〉의 세계는 안으로 닫아 건 마음의 지층을 닮았다. 그것은 참혹하고 두려운, 꿈틀거리며 살아 있는 유기체-공간이다.

사람의 맨 밑바닥 마음속에는 무엇이 존재할까. 겉으로 화려하고 점잖게 꾸민 외모로도, 명함에 가득 새긴 사회적 직함으로도 한 사람의 내면에서 용암처럼 들끓으며 묵직하게 일렁이는 마지막(어쩌면 최초의) 마음의 정체를 헤아리기는 어렵다. 겉으로 드러난 것을 통해 정체를 헤아리는 것은 오히려 불가능하다. 밑바닥 마음이라는 것은 스스로조차 들여다보지 않아 지하 저장고에 숨죽인 채 방치된 것 같지만, 한순간도 자신을 움직여 삶을 형상 짓지 않은 적이 없다. 그것은 더없이 강력한 에너지다.

같은 이유로 〈무뢰한〉의 세계는 세계 밖의 것이 아니라, 이 넓은 세계의 지하창고에 숨겨진 정화조이자 산소통이다. 어둠

은 숨겨진 것이 아니라 '열일('열심히 일한다'는 뜻의 인터넷 용어)'을 하고 있다. 그것은 세상의 이쪽과 저쪽을 연결하는 매개된 어둠이다. 어둠의 힘은 빛에서 나온다. 빛이 어둠을 양산한다. 그 통로를 경유할 때 세상의 전모와 마주할 정직한 힘이 생성된다. 같은 이유로 그것을 틀어막아 모른 체하는 것은 반쪽짜리 희망을 조작하는 불온한 행위다. 사람의 행위, 마음, 관계가 이처럼 엉망진창이고 잔혹할 수 있음을 외면하는 것은 상상력의 축소가 아니라 현실의 왜곡이기에 그것은 불온하다.

정재곤이 쫓는 것은 범죄자인 동시에 거짓-사랑이고, 경멸적 자기 연민이다. 이 세 가지가 인물의 어두운 내면의 지층을 형성한다. 사랑은 배신의 형태로 표현됐다. 박준길과의 관계가 사랑이 아니라고 말하는 순간 김혜경의 삶은 허물어지기에 그녀는 그와의 연을 끊을 수가 없다. 여자는 모든 것을 줌으로써 '호구'가 되고 동시에 '성녀'가 된다. 그러나 끝까지 살아남는 것은 김혜경이다. 어리석어 보이는 평민이 끝까지 살아남고 역사의 증인이 된다는 메시지는 현대 한국인의 생존 감각인 듯하다. 연극 〈메디아〉(로버트 알폴디 연출, 명동예술극장, 2017)나 〈벚꽃동산〉(이성열 연출, 대학로예술극장, 2017) 등에서도 이러한 해석적 시각을 발견할 수 있다.

자기 연민은 경멸로 왜곡된다. 폭력과 사랑은 등가적이며, 위협과 공포는 애증과 열망의 동의어다. 영화적 공감은 스크린 속의 인물과 관객이 왜곡된 채 오가는 언어와 감정의 의미를 암호처럼 판독해냈을 때 발생한다. 비로소 관객은 스크린 속의 인물과 같은 언어를 사용하는 '감정 공동체'가 되어, 〈무뢰한〉의 세계를 이 사회의 육체로 받아들이게 된다. 어둠의 세계를 관찰하며 응시하는 행위 자체가 이 사회의 심연과 접속하는 행위가 되는 것은 이 때문이다.

## 어둠의 통로는 어떻게 세계를 보는 힘이 되는가

어둠의 세계는 욕설과 증오의 언어로 채워진다. 누아르의 세계는 차마 할 수 없는 말을 마음껏 내뱉을 수 있게 허용된 탈출구다. 악담, 저주, 욕설은 누아르의 핵심 어휘망을 형성하면서 예절과 교양으로 치장된 일상의 안전망을 해체한다. 동시에 자유롭게 한다.

〈무뢰한〉의 언어는 상처의 언어이며, 무기의 언어다. 상대를 할퀴고 찌르고 비난하는 방식으로 호감과 애정, 연민과 동정을 표현한다. 위악적인 것만이 가장 온화하고 정직하다. 자조와 자폐, 선택과 포기(유사성, 등위성에 대한 이해를 수반하므로), 수사와 범

228

행은 대조물이 아니라 유사한 등가물이다. 영화에서 형사는 도청, 도둑 촬영, 협박, 자해, 함정 등 온갖 범행 도구를 수사 방법으로 활용한다. 엇나가는 대화만이 진심에 가 닿을 수 있다. 진실은 '간극'에 있다. '빗겨감'을 대하는 태도가 관계를 결정한다. 제대로 된 말은 침묵 속에서 의미가 완성되기를 기다린다.

말해지지 않은 어둠의 그림자를 읽는 힘은 더 이상 내려갈 곳 없는, 밑바닥에서부터 끌어올린 안간힘에서 나온다. 기호 이전의 언어적 모호함이 진실이다. 맨 마지막 김혜경이 정재곤에게 꽂은 칼의 정체처럼 진실은 피 흘리며 죽어가는 고통의 모습으로 비로소 생명을 부여받는다. 어둠의 세계의 법칙은 빛의 세계와 전혀 다른 문법으로 이루어지지 않았음을, 역으로 빛의 세계가 곧 어둠의 세계의 시스템이라는 것을 이 영화는 무례할 정도로 정확하게 짚어준다. 힘겨웠던 관객의 몸싸움은 영화를 보는 동안 자기 안의 어둠과 겨루고 있었기 때문이다.

어둠을 읽는 것이 삶을 아는 것이다. 어둠을 외면하는 것은 삶을 눈감는 행위다. 본다는 것은 사유에 산책로를 내는 것과 같다. 봄을 통해 대화가 시작된다. 그것은 닫힌 세계의 문을 열고 내면과 이어진 길을 찾는, 가상과 현실 사이의 게임이다. 〈무뢰한〉의 세계는 빛으로 충만한, 성공적인, 잘나가는, 그럼직한

현실을 거꾸로 비추는, 심연의 어둠에서 길어 올린 '카메라 오
브스쿠라camera obscura '¹다.

## 《미생》, 가장자리 삶에서 배우는
## 드높은 존엄의 철학²

윤태호 작가의 《미생 未生》(위즈덤하우스, 2012~2013)에는 곤고한
노동 현장에서도 스스로와 관계, 조직과 사회를 성찰함으로써
위계 사회의 폭력적 힘에 대한 사회적 성찰을 요청하는 장그래
가 등장한다. 그는 '루저 세대' 또는 '3포 세대'를 상징하는 청년
주인공이다.

　《미생》은 '아직 살아 있지 못한 자'라는 부제가 시사하는 것
처럼 비정규직 인턴으로 근무하며 계약직으로 '발탁'되는 26세
의 청년 장그래의 일상과 더불어 대기업 사원으로서 '피로사
회'³의 징후를 몸으로 겪는 김 대리, 오 과장, 신 차장의 삶을
비연속적 연쇄망⁴ 속에 그려낸 텍스트다. 검정고시 출신인 장
그래는 불리한 '스펙'에도 《미생》에서 가장 지속적으로 성찰성
을 수행하는 인물이다. 장그래의 성찰 능력은 그것이 학력이나

1권 33쪽. '톱니'와 '개미'에 비유되는 노동자의 현실을 이미지로 구현한다. 회사의
시스템을 여러 사람(사원)이 모여 톱니바퀴(회사/업무 시스템)를 굴리는 이미지로
표현했다. 사원의 무표정을 통해 '사물화된 인간'이라는 의미를 체현했다. 일개미로
칭해지는 노동자(사원)를 개미의 몸에 사람의 얼굴(半人半蟻)을 한 가상의 생명체로
이미지화했고, 넥타이를 맨 형상을 통해 남자 사원임을 표시했다. 피로에 지친 표정은
피로사회의 단면을 압축해 표현한다.

1권 183쪽. 이 간판은 감정노동에 시달리는 직장인이 '화를 참기 위해 먹어야 하는' 현실을 풍자한다.

8권 179쪽. 장프랑수아 밀레의 〈이삭 줍는 여인들〉(1857)을 패러디한 '담배 줍는 사원들'이다. 원화가 한 톨의 이삭조차 당국의 허가를 받고 주워야 했던 곤고한 농민의 사실적 풍경을 담은 그림이라면, 《미생》에서는 노동이 피로를 풀기 위한 해소의 '찌꺼기'조차 스스로 서리하는 '노동'을 감수해야 하는 이중의 피로도를 패러디했다.

1권 35쪽. 보이지 않는 내면세계를 이미지로 시각화했다. 몸에서 영혼이 분리되는 정동의 상태를 일그러진 표정, 흔들리는 모습, 시신처럼 주저앉은 육체의 이미지로 표현했다. 언어적으로 논증하기 어렵고 일상적으로 증명하기 어려운 '영혼'이 만화적 이미지로 표현됐을 때, 그리고 주체의 몸과 정체성 자체를 규정하는 것으로 재현됐을 때, 이를 읽는 독자는 '영혼을 가진 존재' 또는 그 삶에 대한 성찰적 시각에 도달한다.

스펙과는 무관한 영역임을 보여줌으로써 학벌과 직장 생활 연차, 직위와 성찰 능력이 결코 비례하지 않음을 토로한다.

## 일상과 노동 현장에서 성찰적 삶은 어떻게 가능한가

장그래의 독백은 세상과 사회, 타인과의 관계 그리고 자기 자신을 바라보는 '응시'의 철학을 수행하는 유력한 방식이다.[5] 장그래는 독백을 통해 주체와 타자, 일상과 사회, 세상과 인생을 읽고, 그것을 자기 삶의 태도와 처지에 끊임없이 참조하여 자신을 구성하는 '메타적 사유'의 수행자다.

《미생》의 서사에서 장그래의 독백이 두드러지는 부분은 자신의 현실을 바둑에 비유할 때다. 이는 현재와 과거가 만나 바둑이 업무와 교섭하고, 실패가 의지로 전환하는 순간의 접점을 구성한다. 장그래가 바둑을 성찰의 매개로 삼게 된 계기는 3권에 처음 제시된다. 장그래는 연습생 시절 입단한 친구에게 독설을 던지고 그로부터 되돌려 받은 질문의 화살을 일종의 '가책'으로 간직해왔다. 그 '마음의 짐'은 장그래에게 보이지 않는 성찰 동력이 됐고, 그의 일상과 삶 전체를 지탱한다.

처음에 장그래는 바둑에 입문한 계기와 7년간의 연습생 시절, 입단 실패로 인한 사회 진출 과정에 대해 회고의 관점으로

서술했다. 과거의 현재적 소환에는 기억의 재구성이 필요하다. 과거의 시간과 사건을 재구성하는 스토리텔링에는 선택과 설계의 과정이 매개된다. 여기에는 반드시 심리적 필터나 관점(인생관, 세계관, 철학)의 개입이 수반된다.

《미생》은 매회를 바둑의 '수'에 견주는 구성을 취한다. 본 내용의 전개에 앞서 '제1회 응씨배 결승전'에서 한국의 조훈현 9단(흑)과 중국의 네웨이핑攝偉平 9단(백) 간의 실제 대국 기보를 제시하고 해설을 병치했다. 이러한 텍스트 구성은《미생》의 서사 구도가 '바둑 두기'의 과정과 유비적 또는 오버랩 관계를 전략적으로 차용했음을 시사한다.

박치문 기자가 참여한 기보 해설의 서술에는 바둑 두기라는 게임 규칙에 대한 내용뿐만 아니라, 그것이 시사하는 세상 읽기나 생애 전략에 대한 통찰이 포함된다. 때로는 바둑 두기의 결과가 아니라, 바둑을 두는 태도나 행위 자체, 그것이 환기하는 생에 대한 식견과 혜안을 기술한 경우도 적지 않다.《미생》의 컷에도 바둑 용어가 적잖이 인용된다. 예컨대 '곤마困馬', '환격', '기풍' 등이 있다. 이는 "누구나 각자의 바둑을 두고 있다"라는 주인공 장그래의 대사가 시사하는 대로《미생》이 사회 또는 세계를 바둑판에 견주고, 그 안에서의 삶을 바둑 두기라는

게임의 법칙과 연동해 해석하려는 기획으로 설계됐음을 암시한다. 작중 김 대리의 발언을 인용하자면, 장그래에게 바둑이란 '세상을 보는 필터'이며, 복기는 '성공/실패'라는 세속적 가치판단을 뛰어넘는 성찰-동력이다.

장그래에게 바둑은 문제 해결의 실마리를 얻는 전략 자원이자, 그가 일상과 생애를 유비적으로 대응해 현재를 점검하는 매개적 도구다. 바둑을 두던 연습생 시절의 경험은 장그래가 주변 인물의 성격과 지향, 철학을 가늠하는 렌즈로 작용한다. 바둑에서 배운 지혜와 통찰이 일상에서 확인될 때 그 가치는 증폭된다.

역설적으로 장그래는 '성찰'하는 바로 그 행위를 통해 자신이 실패했던 바둑 연습생 시절의 경험을 생애 성찰 자원으로 위치시킨다. 장그래는 좌절과 실패의 경험을 '지속 가능한 성찰 자원'[6]으로 재위치시킴으로써 노동 현장의 능동적 주체로 성장한다.

성찰성을 둘러싼 《미생》의 역설은 이렇다. 노동 현장에서는 서로가 서로를 관찰하고 탐색하며 의지하고 투사한다. 인사고과는 관리자가 고용인에게 하고 드러난 말과 보고된 문서가 회사를 지배하는 것 같지만, 실제로는 서로가 서로를 판단하고 평가하며, 언어화되지 않은 표정, 행동, 기운과 기색, 기미 등의

감성 기호가 현실을 움직인다.

오 과장님, 내 상사가 될 분이다. 기풍(바둑 두는 사람의 개성), 첫인상의
느낌은…… 눈이 항상 충혈돼 있고 외모에 신경을 쓰는 타입은 아
닌 듯하다. 구형 휴대전화, 구형 노트북, 낡은 수첩에 볼펜, 잡다한
낙서. 정리정돈과는 거리가 먼 생활 (……) 이 사람의 기풍은 (……)
피곤에 쩔어 있지만 일에서만큼은 완벽을 추구하는……? 저 충혈
된 눈은 집념과 책임감을 말하는 것일까? - 1권 80~84쪽

(김동식에 대해) 첫인상은 싹싹하고 친절하다. 경쾌한 행마랄까. 사
소하게 웃는다. - 1권 93쪽

(장백기에 대해) 이거 참 실용적인 친구네. - 1권 99쪽

(안영이에 대해) 약간 수선스러운 다른 인턴들과 달리 차분하고 침
착하다. - 1권 109쪽

(박 차장에 대해) 수는 별로 세 보이지 않지만…… 소매에 상대 바
둑알 몇 개 숨겨둔 느낌? - 1권 87쪽

장그래는 사람들의 외모, 분위기, 인상, 대화와 말투를 통해 무수한 의미 기호와 정동 기호, 살아온 내력의 신체 징후를 읽어내고, 그로부터 유의미한 (과거-현재-미래의) 정보를 판독한다. 소리 나지 않는 내면의 음성으로 읽어낸 '묵음 처리된' 정보 판단은 장그래뿐만 아니라 인물 모두에게 수행되는 보편화된 행위다. 당연히 상사의 부하에 대한 것만이 아니라, 부하의 상사에 대한 판단을 포함한다.

스펙 없는 인턴 장그래가 자기보다 빼어난 스펙과 직위의 인물을 판단하는 과정은 스펙 사회의 평가제도가 갖는 모순에 대한 비판적 시선을 함축한다. 판단은 누구나 할 수 있는 몫이지만 학력 사회, 위계 사회에서 평가는 이른바 '권력, 문화, 학력' 자본을 소유한 자의 몫으로 한정, 독점되기 때문이다. 텍스트 내부에서 장그래는 문화 자본을 박탈당한 자로 등장하지만, 그가 응시하는 시선으로 거의 전체의 내러티브가 주도된다는 것은 마이너리티의 '응시의 힘'을 문화적 실체로 부각하기 위한 작가적 선택이다.

개인이 판독한 정동 기호는 자기 안에 갇힌 폐쇄성을 지니므로 '대화'와 '관계'라는 열린회로를 통해 검증하고 수정할 필요가 있다.

오 팀장: 남을 파악한다는 게 결국 자기 생각 투사하는 거라고. 그러다 자기 자신에게 속아 넘어가는 거야. - 6권 113쪽

김 대리: 저 양반(오 팀장) 별명이 사시야, 사시. 이쪽 보는 척하면서 저쪽 보는 사람. 헐렁한 척하면서 용의주도한 사람. (……) 뱃속에 구렁이 열 마리는 들었을 거야. - 6권 115~116쪽

장그래는 타인에 대한 인상 기호와 정동 기호의 판독을 제삼자와의 대화를 통해 점검하고 성찰을 통해 수정하는 방식으로 사람에 대한 감각, 직장 생활을 하는 합리적 '수'를 단련한다. 감각적 정보망을 통해 축적되고, 열린회로를 통해 수정, 보완된 데이터는 스스로를 '상사맨'으로 조율하는 모종의 모듈이자 프로그래밍에 해당한다.

일상생활에서 관찰을 통한 사유는 각자의 내면에서 작동할 뿐, 겉으로 드러나지 않는 침묵의 활동이다. 《미생》에서 이는 만화 형식을 통해 시각(이미지)과 언어(독백)로 재현함으로써 '문자화되지 않은' 내적 사유를 공유 가능한 성찰 자원으로 제시했다(필자가 《미생》을 연구하게 된 계기는 윤태호 작가가 어떤 인터뷰에서 '나는 학벌이 낮아서 콤플렉스를 가지고 있다. 작품 스케치를 위해 회사원들을 인터

뷰했는데, 당시에는 고개를 끄덕이며 알아듣는 척했지만, 사실은 무슨 말인지 도저히 알 수 없었다'라는 취지의 말을 한 데서 연유한다. 새로 만난 사람을 하나의 텍스트로 가정했을 때 윤태호 작가의 경험은 '배운 게 짧은 이'로서 갖는 고유한 경험이 아니라, 새로운 텍스트를 접하게 된 '누구나'의 보편적 경험이다. 윤 작가가 '회사원'이라고 언급한 부분을 '새로 출간된 외국 이론서'로 바꿔 넣으면, 이 말은 그대로 연구자가 종종 경험하는 곤경을 대변하는 말로 치환된다. 차이는 연구자로서의 무지를 스스로 인정하거나 타인에게 좀처럼 고백하지 않는 대신, 윤 작가는 그것을 감히 대중에게 솔직히 고백하고 자기 극복의 기회로 삼았다는 점이다). 《미생》이라는 만화책을 '보는' 것이 나와 사회를 읽는 '사유'의 경험이 되는 것은 이 때문이다.

## 뫼비우스의 띠, 성찰하는 힘

모리츠 에셔Maurits Cornelis Escher (1898~1972)의 〈손을 그리는 손 Drawing Hands〉(1948)은 그려지는 손과 그리는 손의 연결성을 통해 주체와 대상의 분리 불가능성을 시사한다. 그리는 손은 그려진 손과 등치적이다. 주체와 대상, 타자와 주체는 사유와 행위 속에서 연결되고, 비로소 생명을 부여받는다.

에서는 사물과 공간에 대한 기하학적 이해를 바탕으로 방향, 위치, 질량, 양감, 정동의 대조, 유희에 관한 수사학적 풍요를 실현한 화가다.[7] 타자와 주체가 전복되는 순간, 화면 위의 공간은 무한히 확장되고 새로운 이야기를 꾸려간다. 그것은 각자의 힘을 과시하는 바로 그 힘으로 상대를 억압하지 않기에 평화롭고 상생적이다. 대상과 주체가 전복되는 경이로운 발견의 순간, 세계는 화면 밖으로 팽창한다. 텍스트 내부에 장치된 전복성이 텍스트 바깥의 사유를 촉발한다. 사유가 그것을 다시 확대하는 순간, 텍스트 안팎은 서로를 존재하게 하는 '손을 그리는 손'처럼 하나로 연결된다. 개체의 움직임이 반복될 때 그 자체로 집단성을 이루게 되고, 반복은 진화로 이어진다는 세계-해석의 시선을 에서는 다양한 판화 작품을 통해 전달한다. 너와 나, 안과 밖은 뫼비우스의 띠처럼 상생적이다. 상생의 사유는 사람으로 존재하기 위해 필요한 호흡과 같다.

성찰하는 사람은 삶의 균형점을 찾는 자다. '봄'을 매개로 한 성찰적 경험은 주체와 대상이 뫼비우스의 띠처럼 갈마드는 순간을 포착하는 데서 시작된다. 무심코 바라보던 대상에게서 자신의 모습을 보는 순간, 유희는 사라지고 성찰이 시작된다. 그들의 문제가 내 문제로 바뀌는 순간, 나와 대상은 봄을 매개로

한 호흡에 묶여 있음을 확인하게 된다. 대상을 향해 던진 비판의 화살은 어느새 자기 가슴에 명중해 피를 흘린다. 그 반대 또한 참이다. 대상을 향한 찬사는 나르시시즘의 역전된 모습이다. 거기에는 찬사를 정당화하는 스스로의 가치관, 미학과 도덕적 판단이 매개된다.

성찰하는 자는 뫼비우스의 띠에서 시작과 종말을 찾으려는 어리석은 게임을 하지 않는다. 겉에서 안을 보고, 과거에서 미래를 미리 발견한다. 그는 자신의 존재를 지키고, 때로는 대상과 자기 자신 사이에서 어울림을 조형하기 위해 최선의 지점을 찾으려고 노력하면서, 때로는 그 작업의 불가능성을 전하는 정직한 언어-기호를 찾는다. 그는 고요를 지키며, 자신의 인간 됨을 구하기 위해 끊임없이 움직인다.

생명체가 삶을 유지하기 위해 숨을 쉬고 양분을 구하듯이, 사람으로 존재하기 위해서는 평생토록 성찰을 멈추어서는 안 된다. 성찰은 연습을 통해 얻어지는 능력이며, 사람으로 존재하려는 이가 실천해야 하는 의무다. 디지털 미디어의 시대에 봄을 통해 망각된 성찰의 힘을 탈환하는 것은 무한히 쏟아지는 봄의 투명 창을 단지 통과하거나 지나치지 않고 인간화의 자산으로 재위치시키기 위한 자기 단련의 길이기 때문이다.

일상의 차원에서 인간 됨의 균형점을 찾고, 또 그것의 고도를 높이는 방법은 스스로의 내면을 돌아보고 사회의 이면을 읽어내는 성찰력을 훈련하는 길이다. 그것이야말로 기계화된 관성, 보이는 것의 전면화로 인해 마비된 가치, 무한 질주하는 경쟁궤도에서 의미를 찾으려는 이가 해야 할 일상의 연습을 통해 가능한 것이 아닐까. 성찰하는 사람이 스스로의 몸에 새긴 생각의 길을 향한 첫걸음은 이미 떼어져 있고, 누구나 제 발로 걸은 길 한가운데에 도착해 있다. 도착이 출발이 되는 순간의 경험을 이어나갈 때, 그것은 에셔의 〈손을 그리는 손〉처럼 서로가 서로를 분간할 수 없이 확장적 도정을 이어갈 것이다.

본다는 것과 사유는 마주 잡은 손처럼 떼어낼 수 없는 하나의 생명체다. 몸의 주인만이 두 개의 손이 서로를 맞잡을 수 있게 이어줄 수 있다. 생각이 길이다. 투명하게 존재하는 길의 지도가 도처에 있다.

## 서장. 아름다운 사람의 또 다른 이름, '사회적 영성을 찾는 사람'

1   백영서 외, 《물과 아시아 미》, 미니멈, 2016. 이 대목은 민주식, 〈물의 표정: 미학
    의 과제로서의 물〉, 《미학》 34집, 2003, 12~15쪽에 의존한 것이다.

2   영성 개념에 대해서는 *Philip Sheldrake, Spirituality: A very Short Introduction*,
    Oxford University Press, 2012 참조. 기독교에서 쓰이던 그 개념이 이제 치유, 명
    상 수련에까지 확장돼 '세속적 영성(secular spirituality)'이라는 용어도 나타났다.

3   김진호 외, 《사회적 영성: 세월호 이후에도 '삶'은 가능한가》, 현암사, 2014, 28쪽.

4   같은 책, 180~181쪽.

5   김수영, 《아름다움과 인간의 조건》, 한국문화사, 2016, 9쪽.

6   같은 책, 11~12쪽: 임홍배, 《괴테가 탐사한 근대》, 창비, 2014.

7   林啟屏, 〈「美」與「善」: 以先秦儒家思想為例〉, 《淡江中文學報》31期, 2014.

8   Richard Shusterman, "Thinking through the Body, Educating for the
    Humanities: A Plea for Somaesthetics", *The Journal of Aesthetic Education*,
    Vol. 40, No. 1 (Spring, 2006)

9   도가 미학의 중심인 '주체의 정신 상태'라고도 할 심유(心遊)는 중국 고전 시가(詩
    歌) 중 돌출한 지위를 차지하는 산수시(山水詩)의 영혼, 일반 사대부의 안신입명
    (安身立命), 즉 세상의 풍파에 흔들리지 않는 평정한 마음 상태의 경지를 보여준
    다. 張世英, 〈道家與審美〉, 《北京大學學報》42권 5기, 哲學社會科學版, 2005.

10  김진호 외, 앞의 책.

11  김근수 외, 《지금, 한국의 종교: 가톨릭·개신교·불교, 위기의 시대를 진단하다》,

메디치, 2016, 182쪽.

12    같은 책, 247~248쪽.

13    한기욱, 〈촛불민주주의시대의 문학〉, 《창작과비평》 2017년 겨울호, 38쪽.

## 역경을 딛고 사랑하는 사람

1    張競, 《戀の中國文明史》, 筑摩書房, 1993, p.274.

2    리처드 니스벳, 최인철 옮김, 《생각의 지도-동양과 서양, 세상을 바라보는 서로
      다른 시선》, 김영사, 2004, 104쪽.

3    정한석, 〈지금 한국 영화는 역사를 어떻게 상상하는가, 그 몇 가지 화법 그러나 한
      가지 에필로그에 관하여〉, 《문학과학》 45, 2003년 3월, 135~137쪽.

4    오세은, 〈동서양 어린이 문학에 나타난 '사랑'의 비교 연구〉, 《비교문학》 Vol.39,
      2006, 11~12쪽.

5    강영매, 〈'춘향전'과 '모란정'의 '천자문' 수용 양상〉, 《중국어문학논집》 Vol.22,
      2003, 549~565쪽.

## 감각으로 즐기는 사람

1    1880~1968. 미국의 문필가이자 교육자, 사회사업가. 19개월 때 열병을 앓고 시
      청각장애를 얻었으나 가정교사 앤 설리번의 도움으로 장애를 극복하고 1904년
      래드클리프 대학을 우등으로 졸업했다. 그녀는 인문계 학사를 받은 최초의 시청
      각중복장애인으로, 졸업 당시 마크 트웨인은 그녀에게 "삼중고를 안고 마음의
      힘, 정신의 힘으로 오늘의 영예를 차지하고도 아직 여유가 있다"라는 찬사를 보
      냈다.

2    헬렌 켈러, 이창식·박에스더 옮김, 《사흘만 볼 수 있다면》, 산해, 2008.

3    1644~1694. 일본 에도 시대 전기의 하이쿠 작가.

4    와카는 '야마토우타(大和歌)', 즉 '일본의 노래'의 준말로, 일본의 사계절과 남녀
      의 사랑을 주로 노래한 5·7·5·7·7의 31자로 된 일본의 정형시다.

5    1903~1950. 〈모란이 피기까지는〉을 쓴 시인. 1930년 박용철, 정지용 등과 함께

《시문학(詩文學)》 동인으로 참가해 동지에 〈동백 잎에 빛나는 마음〉, 〈언덕에 바로 누워〉, 〈쓸쓸한 뫼 앞에〉, 〈제야(除夜)〉 등의 서정시를 발표하면서 본격적인 시작(詩作) 활동을 전개했다. 이어서 〈내 마음 아실 이〉, 〈가늘한 내음〉, 〈모란이 피기까지는〉 등의 서정시를 계속 발표했고, 1935년 첫 시집인 《영랑시집(永郎詩集)》을 간행했다.

6    도쿄 대학에서 건축을 전공했고, 대학원에 진학해 건축가 하라 히로시의 연구실에서 집합주택을 연구했다. 《열 개의 주택에 대한 논고》를 첫 출간한 후 귀국과 동시에 '공간연구소'를 설립했고, 일본의 경제 호황기에 많은 설계 작업을 했다.

7    일본 도쿄도 미나토구에 있는 고미술 전문 미술관. 1940년 수집가 네즈 가이치로(根津嘉一郎)가 모은 소장품을 전시하기 위해 설립됐다. 2009년 구마 겐고가 설계해 새롭게 재단장했다. 회화, 조각, 도예 등 다양한 동양의 고미술품을 전시한다.

8    김해숙, 〈삼원법에 나타난 산수공간의 미학적 의미〉, 《철학연구》 125(-), 2013, 83~107쪽.

9    1875~1926. 독일의 시인. 조각가 로댕의 비서로 지냈던 경험이 그의 예술에 큰 영향을 주었다. 《두이노의 비가》나 《오르페우스에게 부치는 소네트》 같은 대작을 남겼다.

10   중국의 신안 무역선. 1975년 한국 신안 앞바다에서 발굴된 중국 원 대의 무역선이다.

11   일본 국보. 156cm, 11.6kg.

12   1988년 개봉. 청의 마지막 황제인 선통제(宣統帝) 푸이의 어린 시절부터 신해혁명, 일본의 괴뢰국가인 만주국 황제, 문화대혁명 시기에 이르는 파란만장한 일대기를 그린 영화.

13   최순희·왕흔, 〈한·중 미각어와 한국문화교육〉, 한국언어문화교육학회 학술대회, 2014, 13~17쪽.

14   세계 최고 권위의 여행 정보 안내서.

15   1986년 개봉(한국 2008년 6월 20일 개봉). 1986년 칸 영화제에서 황금종려상을 받았고, 아카데미상에서 최고의 영화예술상을 받았다.

16   중국 오대(五代)시대 후량(後梁)의 고승(高僧) 계차화상(契此和尙)의 시. 그는 스스로 계차라 일컬었고, 세간에는 미륵보살의 화신으로 알려졌다 한다. 장정자(長汀子) 또는 포대화상(布袋和尙)이라고도 불렸다.

1 Sara Ahmed, *Promise of Happiness*, Duke University Press, 2010

2 바바라 에렌라이히, 전미영 옮김, 《긍정의 배신》, 부키, 2011

3 Carrette, Jeremy and King, Richard, *Selling spirituality: the silent takeover of religion*, London and New York: Routledge, 2005

4 같은 책 19쪽.

5 같은 책 13~17쪽

6 최기숙, 〈평온은 나의 힘, 영성 수행자에게 듣는다〉, 소영현·이하나·최기숙, 《감정의 인문학》, 봄아필, 2013, 223~247쪽.

7 Moon S, "Buddhist temple food in South Korea: Interest and agency in the reinvention of tradition in the age of globalization", *Korea Journal* 48(4), 2008

8 Galmiche F, "A retreat in a South Korean Buddhist monastery: Becoming a lay devotee through monastic life", *European Journal of East Asian Studies* 9(1), 2010

9 해운(김정귀), 〈단기출가에 관한 연구〉, 중앙승가대학교 석사학위 논문. 2006 박수호·유승무·해운, 〈단기출가 프로그램의 여가적 기능과 의미〉, 《동양사회사상》 18집, 2008. 71쪽

10 같은 논문 85쪽

11 Morinis, Alan, *Sacred journeys: The anthropology of pilgrimage*, Greenwood Publishing Group, 1992

12 이민영, 〈헬조선 탈출로서의 인도 장기 여행〉, 조문영 외, 《헬조선 인 앤 아웃 떠나는 사람, 머무는 사람, 서성이는 사람, 한국 청년 글로벌 이동에 관한 인류학 보고서》, 눌민, 2017

13 King SB, *Socially engaged Buddhism*, Honolulu: University of Hawai'i Press, 2009

14 이현정, 〈여성들이 '수행자'가 되는 과정에 관한 일 연구-'불교수행공동체 J회' 여성들을 중심으로-〉, 이화여자대학교 석사학위 논문, 2009

15 Brenner N and Theodore N, "Cities and geographies of 'actually existing neoliberalism'", *Antipode* 34(3), 2002

16   레온 크라이츠먼, 한상진 옮김, 《24시간 사회》, 민음사, 2001

17   Miles S, *Spaces for consumption*, London: SAGE, 2010

18   Chatterton P and Hollands R, "Theorizing urban playscapes: Producing, regulating and consuming youthful nightlife city space", *Urban Studies* 39(1), 2002

19   Miles S, *Spaces for consumption*, London: SAGE, 2010

20   Gilbert P and Parkes M, "Faith in one city: Exploring religion, spirituality and mental wellbeing in urban UK", *Ethnicity and Inequalities in Health and Social Care* 4(1), 2011

21   Faver CA, "Relational spirituality and social caregiving", *Social Work* 49(2), 2004

22   Beck, Ulrich, *Individualization: Institutionalized individualism and its social and political consequences*, Sage: London, 2002

23   찰스 테일러, 송영배 옮김, 《불안한 현대 사회》, 이학사, 2001, 27쪽

24   같은 책, 43쪽

## 고독한 시간, 감각을 깨우는 사람

1   배 다니엘, 〈남조(南朝) 은일시(隱逸詩)에 나타난 문인 심리〉, 《중국학연구》 48, 2009, 87~88쪽.

2   필자의 글에 조언을 해준 진은영 시인은 장 그르니에가 《섬》에서 이야기했던 비밀스러운 삶에 대한 예찬이야말로 자신에 대한 명상과 관찰로 채워지는 고독한 삶과 달리 근본적으로 개인에게 고유한 감각적 경험 혹은 취향에 대한 환기를 불러오는 것 같다는 의견을 주었다. 필자는 장 그르니에가 언급한 비밀스러운 삶 역시 고독한 삶과 불가분의 관계가 있다고 생각하지만, 이러한 논점을 떠나 장 그르니에의 아름다운 글을 떠올리게 해준 진은영 시인에게 감사한다.

3   장 그르니에, 김화영 옮김, 《섬》, 민음사, 1997.

4   이현일, 《갈암집》 별집 권 1, 〈次應中和栽兒蕭寺同遊韻〉.

5   장 그르니에, 앞의 책, 1997, 106~107쪽.

6   Richard Barnhart, *Painters of the Great Ming: The Imperial Court and the Zhe*

*School*, Dallas Museum of Art, 1993, pp.230~232.

7 〈청와설〉에 대해서는 안대회, 《18세기 한국 한시사 연구》, 소명출판, 1999, 29쪽 참조.

8 질 들뢰즈, 《프루스트와 기호들》, 민음사, 2016.

9 《노자》 원전, 오강남 풀이, 《도덕경》, 현암사, 2014, 24~28쪽.

10 Ronald Egan, *The Problem of Beauty: Aesthetic Thought and Pursuits in Northern Song Dynasty China*, Harvard University Asia Center, 2006, pp.7~59.

11 許筠, 《惺所覆瓿藁》券14, 〈三先生贊〉.

12 《中國美術全集》繪畫編 10, 上海人民美術出版社, 1988, 圖 72 참조.

13 최완수, 〈추사묵연기〉, 《간송문화》 48, 1995, 55~73쪽.

14 文震亨, 《長物志》卷1, 室廬, 中華書局, 2012, p.5.

15 趙洪寶, 〈雅趣-古代文人理想中的居舍文化〉, 《故宮文物》 135, 1994, p.72.

16 박은화, 〈항성모(項聖謨)의 초은산수도(招隱山水圖)〉, 《미술사학연구》 197, 1993, 90~91쪽.

17 남공철, 《금릉집(金陵集)》 권4, 〈李畵師寅文山水戲墨〉.

18 James Cahill, *The Lyric Journey: Poetic Painting in China and Japan*, Harvard University Press, 1996, p.55.

19 성시산림 문화와 산거도에 관해서는 조규희, 〈조선시대의 산거도〉, 서울대학교 대학원 석사학위 논문, 1998, 83~92쪽 참조.

20 김지선, 〈'장물지(長物志)'에 나타난 명 말 사대부의 내면세계〉, 《중국학논총》 42, 2013, 153~154쪽.

21 정약용, 박석무 편역, 《유배지에서 보낸 편지》, 창비, 2015, 36~42, 95~96쪽.

## 삶을 꾸미는 인간: 조선시대 지식인의 삶 공간과 그 속에서의 꾸밈

1 서유구, 안대회 편역, 《산수간에 집을 짓고》, 돌베개, 2005, 13쪽.

1 카메라 오브스쿠라는 구멍이나 렌즈를 통해 조그만 방이나 상자에 들어온 빛이 뒷벽에 거꾸로 된 상을 맺게 하는 원리로, 카메라가 발명되기 이전에도 16세기 회화의 보조 수단으로 널리 쓰였다. 일레인 볼드윈 외, 조애리 외 옮김, 《문화 코드, 어떻게 읽을 것인가》, 한울, 2008, 304쪽.

2 만화 《미생》에 대한 분석의 일부는 필자의 최근 논문 〈일상·노동·생애와 '성찰'의 힘, 대화의 공감 동력: '미생'이 던진 질문과 희망〉, 《대중서사연구》 22권 3호, 대중서사학회, 2016을 바탕으로 재구성했다.

3 주지하는 대로 '피로사회'는 신자유주의 사회를 특징적으로 명명한 한병철의 용어다. 한병철, 김태환 옮김, 《피로사회》, 문학과지성사, 2012.

4 '비연속적 연쇄망'이란 회차마다 중심인물이 바뀌되, 일정한 순서나 규칙 없이 이야기 전개에 따라 자의적으로 채택됐다는 판단에 따른 명명이다. 대체적인 중심인물은 장그래지만, 회차에 따라 김 대리, 오 차장, 안영이, 서 차장, 장백기, 한석율 등으로 중심인물이 바뀌며, 이들의 관계망도 상호 연동되는 방식이다. 이러한 비연속적 연쇄망은 사회 구성원이 상호 연결되며 의존적이라는 작가의 세계관과 일치하는 것으로, 독자에게는 탈규칙화된 구성을 통해 일종의 자율성과 해방감을 경험하게 하는 계기가 된다고 판단한다.

5 서사에서 '독백'이 항상 '성찰성'을 매개하는 것은 아니다. 독백은 사색이 아니라 중얼거림, 불평과 불만의 토로, 저주와 분노, 정신분열적 징후로도 표현되기 때문이다. 《미생》의 성찰성은 인터넷 블로그에서 이른바 인물별 '명언' 시리즈로 목록화될 정도로 주목을 끌면서 폭넓은 공감대를 형성했다.

6 '지속 가능한 성찰 자원'이란 현대 사회에서 마모되거나 상실, 망각, 훼손되는 인성과 관계성의 기본 요소를 회복하고 지속하기 위한 인문학적 모색 방법이자, 실천적 대안으로 제안한 필자의 용어다. 이에 관해서는 최기숙, 〈지속 가능한 '감성-성찰' 자원 구축을 위한 한국 '고전/전통' 자원의 재맥락화〉, 《동방학지》 175집, 연세대학교 국학연구원, 2016을 참조.

7 '대조'의 판화적 구성으로 유명한 에셔는 아이러니하게도 고등학교 때 수학과 대수학을 못하는 열등생이었다고 고백했다(M. C. 에셔 외, 김유경 옮김, 《M. C. 에셔, 무한의 공간》, 다빈치, 2004, 29~30쪽). 에셔는 '늘 자신의 한계라고 생각되는 것을

뛰어넘을 것'을 스스로에게 강요했다(같은 책, 145쪽). 《미생》의 작가 윤태호와 에셔는 둘 다 자신의 가장 열등하고 어두운 부분을 탐구해 하나의 '해석적 세계'를 완성한 예술가임을 강조하고 싶다.

## 백영서

연세대학교 사학과 교수. 중국 근현대사 전공. 주요 저서로《동아시아의 귀
환: 중국의 근대성을 묻는다》(2000),《思想東亞:韓半島視角的歷史與實踐》
(2009), 《핵심현장에서 동아시아를 다시 묻다》(2013),《사회인문학의 길》
(2014),《橫觀東亞·從核心現場重思東亞歷史》(2016),《共生への道と核心
現場: 實踐課題としての東アジア》(2016)가 있다.

## 강태웅

광운대학교 동북아문화산업학부 교수. 일본 영상문화론, 표상문화론 전공.
주요 저서로《전후 일본의 보수와 표상》(2010 공저),《키워드로 읽는 동아시
아》(2011 공저),《일본 영화의 래디컬한 의지》(2011 역서),《일본과 동아시아》
(2011 공저),《가미카제 특공대에서 우주전함 야마토까지》(2012 공저),《복
안의 영상: 나와 구로사와 아키라》(2012 역서),《3.11 동일본대지진과 일본》
(2012 공저),《일본대중문화론》(2014 공저),《싸우는 미술: 아시아 태평양전쟁
과 일본미술》(2015 공저),《이만큼 가까운 일본》(2016)이 있다.

## 김영훈

이화여자대학교 한국학과 교수. 사회인류학 전공. 주요 저서와 논문으로 《문화와 영상》(2002), 《처음 만나는 문화인류학》(2002 공저), 〈National Geographic이 본 코리아: 1890년 이후 시선의 변화와 의미〉(《한국문화연구》 2006), 〈한국의 미를 둘러싼 담론의 특성과 의미〉(《한국문화인류학》 2007), 〈2000년 이후 관광 홍보 동영상 속에 나타난 한국의 이미지 연구〉(《한국문화인류학》 2011), 《韓國人の作法》(2011), 《Understanding Contemporary Korean Culture》(2011), 《From Dolmen Tombs to Heavenly Gate》(2013)가 있다.

## 김현미

연세대학교 문화인류학과 교수. 문화인류학, 여성학 전공. 주요 저서로 《글로벌 시대의 문화 번역》(2005), 《처음 만나는 문화인류학》(2007 공저), 《국경을 넘는 아시아 여성들》(2009 공저), 《친밀한 적: 신자유주의는 어떻게 일상이 됐나》(2010 공저), 《우리는 모두 집을 떠난다: 한국에서 이주자로 살아가기》(2014), 《젠더와 사회》(2014 공저)가 있다.

## 조규희

서울대학교 고고미술사학과 강사. 한국 미술사 전공. 주요 저서와 논문으로 〈만들어진 명작:신사임당과 초충도(草蟲圖)〉(《미술사와 시각문화》12. 2013, 〈안평대군의 상서(祥瑞) 산수: 안견 필 '몽유도원도'의 의미와 기능〉(《미술사와 시각문화》16, 2015), 〈정선의 금강산 그림과 그림 같은 시-진경산수화 의미 재고-〉(《韓國漢文學研究》66, 2017), 《그림에게 물은 사대부의 생활과 풍류》(2007 공저), 《한국의 예술 지원사》(2009 공저), 《한국유학사상대계 11 : 예술사상편》(2010 공저), 《새로 쓰는 예술사》(2014), 《한국문화와 유물유적》(2017 공저)가 있다.

## 최경원

성균관대학교 디자인학부 겸임교수. 산업디자인 전공. 주요 저서로 《GOOD DESIGN》(2004), 《붉은색의 베르사체 회색의 아르마니》(2007), 《르 코르뷔지에 VS 안도 타다오》(2007), 《OH MY STYLE》(2010), 《디자인 읽는 CEO》(2011), 《Great Designer 10》(2013), 《알렉산드로 멘디니》(2013), 《(우리가 알고 있는) 한국 문화 버리기》(2013)가 있다.

## 최기숙

연세대학교 국학연구원 교수. 한국고전문학 전공. 주요 논문과 저서로 〈여종과 유모: 17~19세기 사대부의 기록으로부터-'일상·노동·관계'와 윤리 재성찰을 위하여〉(《국어국문학》 2017), 〈숨기는 힘, 숨은 역량: '내조'의 경계 해체와 여성 존경 언어의 회복을 위하여〉(《민족문화연구》 2017), 〈'계몽의 역설'과 '서사적 근대'의 다층성: 《제국신문》(1898.8.10.~1909.2.28) '논설·소설·잡보·광고' 란과 '(고)소설'을 경유하여〉(《고소설연구》 2016), 《Classic Korean Tales with Commentaries》(2018), 《집단감성의 계보: 동아시아 집단감성과 문화정치》(2017 공저), 《Bonjour Pansori!》(2017 공저), 《감성사회》(2014 공저), 《감정의 인문학》(2013 공저), 《조선시대 어린이 인문학》(2013), 《처녀귀신》(2011) 등이 있다.